圖解**吧檯設計**

一本全解！從屬性類型、功能尺寸、動線設計、照明材質，

i室設圈｜漂亮家居編輯部 著

目錄

● **CHAPTER 1 吧檯設計趨勢觀察**　　　　**004**
　· 吧檯設計的發展演變　　　　006
　· 吧檯設計的運用趨勢　　　　010

● **CHAPTER 2 吧檯設計基礎概念**　　　　**014**
　· POINT 1 吧檯類型　　　　016
　· POINT 2 吧檯功能　　　　026
　· POINT 3 吧檯動線設計　　　　034
　· POINT 4 吧檯尺寸規劃　　　　042
　· POINT 5 吧檯座位配置　　　　050
　· POINT 6 吧檯照明設計　　　　058
　· POINT 7 吧檯材質運用　　　　066

● **CHAPTER 3 吧檯設計案例解析**　　　　**072**

TYPE 1 互動交流

　· 燒烤｜ Birdy Yakitori 燒鳥狂想曲　　　　074
　· 創意料理｜ Mathariri　　　　080
　· 居酒屋｜ MAD：MEN 面麵酒屋　　　　086
　· 調酒飲｜ GŪLŪ GURU 酒調飲實驗室　　　　092
　· 咖啡｜泠奇咖啡　　　　098
　· 茶飲｜ thé 13 蝶 13　　　　104

TYPE 2 最佳賞味

- 燒烤｜ Biiird 日式燒鳥店　　　　　　　　　　　　　　　110
- 居酒屋｜允久居酒屋　　　　　　　　　　　　　　　　116
- 壽司、手捲｜登龍門　　　　　　　　　　　　　　　　122
- 速食、拉麵｜週末炸雞俱樂部「WEEKEND SANDO 漢堡部」、「WEEKEND RAMEN 拉麵部」128
- 冰淇淋、甜點｜ MINIMAL　　　　　　　　　　　　　134
- 冰淇淋、甜點｜栗林裏　　　　　　　　　　　　　　　140

TYPE 3 實用至上

- 鐵板燒｜初魚鐵板燒 - 安和　　　　　　　　　　　　146
- 麵包｜陳耀訓‧麵包埠　　　　　　　　　　　　　　　152
- 咖啡｜% Arabica 成都寬窄巷子店　　　　　　　　　158
- 咖啡｜天空興波 Simple Kaffa Sola　　　　　　　　164
- 咖啡｜ ivette Da An　　　　　　　　　　　　　　　170
- 雞尾酒飲｜ WAT 上海首店　　　　　　　　　　　　　176

TYPE 4 異業結合

- 餐廳＋展覽｜ Island133　　　　　　　　　　　　　　182
- 咖啡＋展覽｜ COFFEE LAW 願景城事店　　　　　　188
- 咖啡＋選物｜勺日 zhuori　　　　　　　　　　　　　194
- 咖啡＋麵包甜點｜ NANA Coffee Roasters Bangna　200

附錄　　　　　　　　　　　　　　　　　　　　　　　206

CHAPTER 1

吧檯設計趨勢觀察

過往餐飲空間裡的吧檯總是處於最不起眼的位置，但在開放式吧
檯、廚房的推動、以及國人用餐消費行為的改變下，吧檯從單純
的提供功能到成為好的交流平台；同時在設計的詮釋下，滿足用
餐需求又能兼顧服務的便捷性，以及緊扣社會趨勢，讓吧檯設計
不斷地與時俱進。

吧檯設計的發展演變

源於酒吧的吧檯,從最初單一功能到現今既能承載多種用途,還能成爲很好的交流平台;原本總設於餐廳最末端的吧檯,隨著時代演變,位置漸漸被提至重要地帶,伴隨開放形式的盛行,以及在臨場感、表演性的烘托下,讓用餐不單只有停留在飽食層次,更是沉浸於一場表演秀裡。

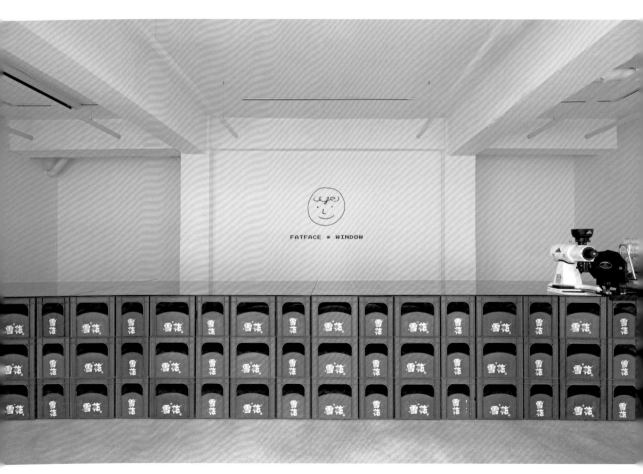

「Fatface Coffee Pop-up Shop」運用 300 個啤酒箱套聚攏成一個長型島檯,它在空間中具有一定分量之餘也兼具視覺張力。圖片提供__白菜設計、攝影__圖派視覺

以長型吧檯爲軸線的「Fatface Coffee Pop-up Shop」，把視野最好的角度讓渡給顧客，讓他們能盡情享受其中，創造更多的可能。圖片提供＿白菜設計、攝影＿圖派視覺

說起吧檯，它最早源於酒吧，主要是用來給客人提供酒水以及其他服務的工作區域，可說是整個酒吧的核心地帶。當然，吧檯不只出現於酒吧，在一些商業空間裡也能看到它的蹤跡，如店鋪、酒店、娛樂場所，所提供的則是收銀、接待、服務等功能。

大人兒工作室（深圳市大夥兒設計有限公司）主創設計師卓俊榕分析，「吧檯說是不受重視，不如說過去它的功能過於單一，例如酒吧的吧檯只用作調酒，商場裡的服務檯只有單一的諮詢功能；而如今的『吧檯』可以承載多種用途，其高效率和舒適性甚至抹平了服務與被服務者的關係，進而演變成一種新的、扁平化的交流場域。」

杭州山地土壤室內設計有限公司設計設計總監董甜甜表示：「其實吧檯一直都在我們的身邊，但之前對於餐飲空間而言，吧檯更多的功能用作爲傳遞或者放置，是一個短暫停留，或者在一些速食店內商家爲了獲得更高的翻檯率而設計。但現如今根據市場更迭根據消費群體轉變，吧檯則成爲了一個很好的社交平台。」

吧檯機動性機，能予以空間新的定義

董甜甜進一步談到，「其實吧檯的應用可以很廣，它不僅僅是室內的專屬產物，也可以應用在戶外，在滿足使用者的基本需求下，應用場所就可以不再是單一的。例如我們常常會看到一些市集

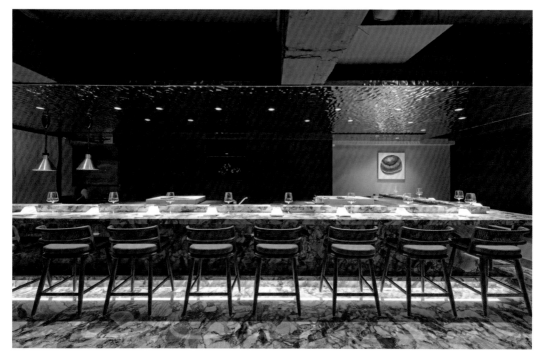

「栩栩 omakase」以原始材質為基礎，扭轉日本料理形式，創造新的體驗。攝影＿沈仲達

對於吧檯的利用就很極致，快速、簡單、高效是吧檯的優點，這也是目前被消費市場所青睞的最主要因素。」

正是因為吧檯的「機動性」強、「可塑性」高，當某些空間有需要作為臨時性、過渡性考量時，就會藉由吧檯來加以形塑，甚至賦予它重要的使用意義。以位於大陸瀋陽的「Fatface Coffee Pop-up Shop」為例，這間為期一個月的快閃店，因銜接新店開幕而生，由於店鋪座落於畫廊空間內，白菜設計設計團隊考量快閃店短週期所對應的成本控制與空間張力，以模組化的啤酒箱套為空間內的主要構成，創造出吧檯、座椅、周邊展示等功能，不只重新定義了咖啡館，同時也藉此帶動場域中的活動和其中的流動性。

加強氛圍與臨場感，為用餐帶來深刻記憶點

現代人的用餐習慣已不同以往，上餐廳吃飯不再只有在乎吃食「飽足感」這件事，反而漸漸地將

目光轉向至空間，重視整體用餐環境所帶來與眾不同的視覺衝擊，過往餐廳少有的「臨場感」也變得至關重要。

CPD interiors 設計總監王偉丞分析：「傳統廚房大多屬於封閉形式，多半配置在餐廳的深處、甚至是角落，客人參與不到料理的製作過程，通常是點完餐、等到服務人員送上餐點後才會知道料理長什麼樣。」他進一步補充，「在開放式廚房盛行之下，廚房慢慢從後場提至前場，料理過程變得不再神祕，就連以往總是待在廚房裡舞鍋弄鏟廚師也開始走出廚房，與客人建立最直接的互動。」

仔細觀察這樣的演變也間接影響到不同型態的餐飲店，向來日式料理餐廳的氛圍總是拘謹正式，很容易讓人感覺到緊繃或不自在，為了打破這樣的用餐環境，開始有日料店家以開放式吧檯結合客席的型態作為料理區，這如同搖滾區第一排的座位設計，讓人可以就近看見料理的步驟過程，

也提高了顧客對菜色製作過程的信心，而主廚團隊們亦能隨時觀察到顧客用餐時的狀態，適時送上寒暄關心、甚至是所需的服務。

開放式吧檯、廚房除了影響日式料理，向來採取封閉廚房的台菜餐廳也出現改變。「心潮飯店」執行長薛舜迪在思考「心潮飯店」時，除了想改善台菜廚師的工作環境，也想讓廚師養成對料理的敏銳度與自信，於是嘗試將廚房改爲半開放形式，來店消費的客人能欣賞到廚房師傅在裡面工作的一舉一動，同時還可看見炒飯在鍋裡飛舞的模樣。畢竟這種「臨場感」並不像「飽足感」相對容易獲得，使得這種獨特的臨場感進而成爲餐廳裡的一種銷售賣點。

將開放式吧檯的特色發揮得更淋漓盡致

不過，隨著體驗式經濟的盛行，消費者對於人們對於用餐又有了不同的要求，除了食感獲得滿足，希望其他方面的感受也能留下深刻印象。由於烹調過程中舞鍋弄鏟時不只會發出聲音、散發香氣，還有食材滋滋作響的感染力；以直火燒烤的料理，烹調中不只有獨特的技法，所產生出的

香氣，更是勾引著客人當下的食慾，從味覺到視覺，這些都能爲用餐時增添樂趣。於是開始有業者將飲食體驗從視覺轉移到其他感官，並導入到料理空間中，讓吃飯不單只有停留在飽食層次，更是沉浸於一場表演大秀裡，另一方面也將開放式吧檯的特色發揮得更淋漓盡致。王偉丞談到，當飲業者想將這些「橋段」融入到吧檯時，設計初期就會開始鋪排這些「橋段」的優先順序，不只讓料理的過程兼顧這些表演張力，甚至在動線、設備的安排上也都能確實構築出想要呈現出的畫面情境。

董甜甜也提出另一種角度的觀察，目前隨著時代發展，各行各業的消費主力群體都變得年輕也更有活力，爲更貼近他們對於體驗的追求，部分商家會爲了創造出好的空間體驗，進而去放棄一些客座，將所釋放出來的場域解鎖更多的消費新場景。除此之外也有一些餐飲業者選擇以吧檯作爲連結核心，串接餐飲與策展，打造多元化的藝文展演與用餐氛圍；抑或是在吧檯的引領下，打造出一個咖啡廳、冰淇淋店、洗衣店共構的混種空間，不只空間變得有趣，在等待洗衣完成的時間裡還能成爲享受小點的美味時光。

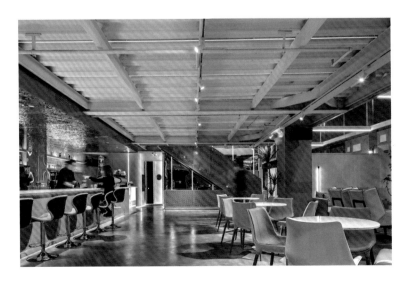

建築師以高彩度的橙色鋪陳「Doubleuncle（北京市日壇店）」，讓原先昏暗的地下空間注入全新魅力；同時開放式吧檯成爲空間的設計重點，提升消費者的社交體驗。圖片提供 __ M.S.A.A. 不山建築事務所

吧檯設計的運用趨勢

現今的吧檯已躍升成爲餐飲空間的主角,不只功能性十足,在設計的呈現下,不只能帶出一間店的靈魂、也成爲核心標誌。然而消費者行爲已在這幾年起了很大的變化,細節規劃上也扣合行爲、趨勢做調整,讓吧檯不只與時俱進還兼顧永續環保。

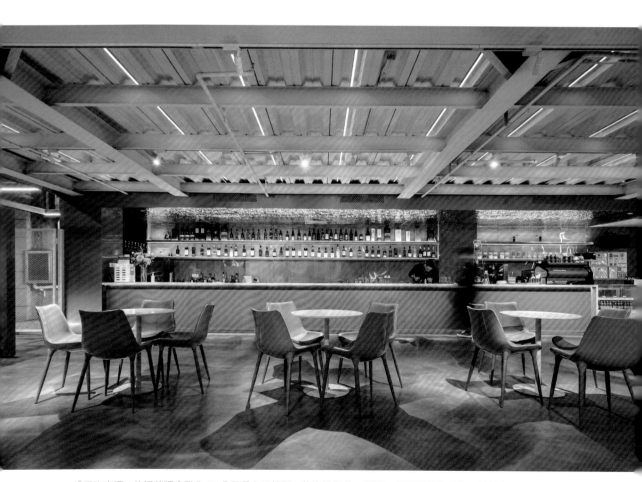

「日咖夜酒」的經營理念融入 11 公尺長主吧檯區,集咖啡製作、調酒、精釀設備等功能,並結合物料收納,整體的生產動線都在此區域進行。北側毗鄰廚房入口,方便後勤人員進出取送。圖片提供__ M.S.A.A. 不山建築事務所

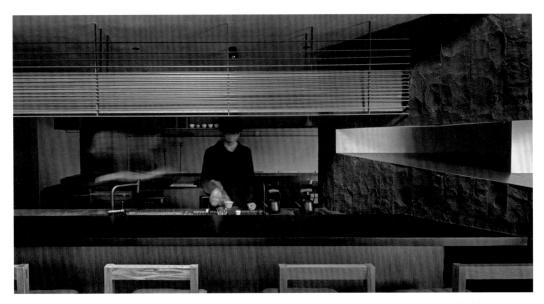

「丘未茶研所」採取雙向面對面吧檯，讓出餐程序更加快速簡潔，只要吧檯內的茶師調配好卽可直接置於顧客面前，也能與顧客進行及時交流回饋，也節省點單和結帳工序距離。圖片提供＿杭州山地土壤室內設計有限公司　攝影＿丘未茶房

吧檯實際應用於各種餐飲空間裡，主要仍是根據經營項目、不同環境的實際情況制定相對應的設計。躍升成爲現今餐飲空間主角的吧檯，已漸漸成爲一間店的核心標誌，首先在位置安排上一定要視覺顯著，卽客人在剛進入到店裡時就能看到吧檯的位置，理解所享受的餐點料理以及服務是從哪裡開始的。

要讓人一眼就看到吧檯，造型相當關鍵與重要。吧檯造型各式各樣，最常見的是一字型，優點是功能都位於同一水平線上外，服務人員始終直接面對消費者。隨著功能的增加，由兩座一字型吧檯組合出雙排吧檯設計，抑或是納入中島，這兩種形式一個設定對外、一個對內，使用更多工也

替吧檯帶來更完備的機能。爲突破單邊的使用框架，又再衍生出：L字型、ㄇ字型，以及口字型／環狀吧檯等形式，不只使用空間變大、造型變得吸睛，更重要的是能更全面地觀看、照顧到每一位消費者。

吧檯功能連動服務，讓需求都能獲得滿足

董甜甜認爲，無論吧檯形式如何演變，最終核心仍是爲人服務。吧檯的功能並非固定，但無論是面對顧客，還操作人員本身，都一定要優先考慮到操作的便捷性，在滿足基礎功能的原則上再去考慮外在美觀。

白菜設計以水平儀投射出的綠光作爲「Fatface Coffee Pop-up Shop」夜間的主要光源，成功營造出迷幻效果，連帶也與綠色啤酒箱套做了呼應。圖片提供＿白菜設計、攝影＿圖派視覺

現今的吧檯功能已從單一性走向複合性，除了熟悉的點餐、結帳、製作、出餐等功能，甚至還會在吧檯納入座位、展示等，不只消費需求獲得滿足，店家本身也能間接創造出更多的銷售轉換。正因爲吧檯它不單是工作人員主戰場，也是入店顧客重要的體驗空間，因此配置上除了要顯眼，還要利於方便服務客人。將吧檯劃分出多個作業區段，彼此不重覆以提升出餐效率外，對任何一方來的客人而言都能得到快捷的服務，同時也便於工作人員的服務活動，減少動線上的複雜與衝突。

緊扣消費趨勢，讓吧檯與時俱進

體驗設計在近年成爲一種新顯學，吧檯也漸漸成爲廚師、咖啡師、甜點師等的料理舞臺，如何讓用餐客人近距離且舒適地欣賞到料理表演，也是各個店家與設計者不斷在追求的方向。當前方客席是屬於乘坐形式時，在設計上就會加以留意主廚與客人視線的角度，盡可能讓彼此是平視的，若主廚站得太高，視線難有交會，也容易顯現出高高在上的冷冰感。客席屬於站立形式，通常會建議可適當調高檯面高度，如此一來當客人點餐後可以輕鬆地倚靠吧檯欣賞餐點製作，還能提高可親近性。

現代人吃飯習慣手機、相機先食，不少店家觀察到客人在每次吃飯前總要費心移位、喬光線，像由主廚江振誠開設的餐廳「RAW」很早就先幫客人將座位上方的燈光打好、景 Set 好，餐點一送上桌即可拍照留念，又不會錯失品嚐的最佳時機；甜點店「栗林裏」於每一個座位皆擺上餐盤並於正上方搭配一盞投射燈，準確地調整燈光焦距，讓光線能聚焦投射於餐盤，以避免產生光暈、陰影干擾拍攝畫面。

這幾年餐飲消費行爲不斷地在演變，特別是先前疫情所帶來的衝擊，連帶也讓多數餐飲店家變得更加重視內用、外帶、甚至是外送的分流設計思考。透過吧檯的分邊設計、或是區段上的劃分，當餐點做好後可依序分送至內用、抑或是直接出

餐給外帶客人或外送人員，免去訂單塞車的問題，更不會讓吧檯出現擠成一團的情況。

創新思考，讓吧檯兼具特色又永續環保

低碳、能源、循環經濟等議題在各領域持續發酵，設計師們一致認爲無論面對的是餐飲空間、還是其中的吧檯設計，一定會將環保概念考慮進去。董甜甜指出，其實吧檯這個形式的出現從功能上首先就是減少座位的占地面積，用更少的空間去容納更多的人。除了吧檯本身形式，設計人也嘗試從材質運用面切入，不斷藉由創新思維，在永續、不破壞環境下，同時又能突顯設計特色，爲整體找到更多新的解方。

最初白菜設計在構思「Fatface Coffee Pop-up Shop」的咖啡吧檯時，就選以當地的啤酒箱套作爲應用主軸，它的再利用性既環保、成本又低廉，另一方面還兼顧在地文化的兼容性。設計團隊想

著既然已選用綠色的啤酒箱套作爲主要材料，那麼燈光是否也有呼應綠色的可能？於是從建築、室內空間施工中常用的水平儀獲取靈感，在快閃店內設置了兩台水平儀，到了晚上主要照明以水平儀散發出的綠光爲主，僅僅適度補強一點光源，整體散出迷幻氛圍，所呈現出的效果也成功帶出反差感受。

再看到「COFFEE LAW 願景城事店」，王偉丞與團隊在現場注意到補強原始建築結構的鍍鋅鋼鐵，深度解構後更挖掘出此建材的故事性，將鍍鋅鋼鐵化爲 12 × 12 公分的單元，切割過的鍍鋅鋼鐵以砌磚的概念重新放置回空間，一方面回應建築本體的磚造結構，另一方面這當中更蘊含以設計達成永續的理想，空間使用的鍍鋅鋼鐵不只能回收，甚至可直接置換到別的場域空間，讓這個材料不只連結過去、服務當下，更能應用於未來。

王偉丞與團隊深度解構後更挖掘出此建材的故事性，將切割過的鍍鋅鋼鐵以砌磚、不同的序列排法形塑吧檯，創造出空間的視覺焦點，這當中更蘊含了以設計達成永續的理想。圖片提供＿ CPD interiors

CHAPTER 2

吧檯設計基礎概念

吧檯設計形式多樣，外觀看似簡單，但背後其實隱藏了許多巧思與細節。從空間格局條件、販售餐飲類型對應所需的吧檯形式，進而再依據餐飲製作方式推敲出適合的動線、設備的擺放，以確保工作人員能夠有秩序地操作各項作業，減少混亂與錯誤，同時又能顧及快速出餐和食物的鮮度，順利帶動店家的營業額。

吧檯類型

☑ 快速摘要 Check List

一字型吧檯設計：

1 檯面長度切勿過長，太長既不方便作業也易增加體力消耗。

2 吧檯製造直、橫向排隊，背後學問大也隱藏許多商業考量。

雙排吧檯設計：

1 前方吧檯提供出餐、展演，後方則以料理作業、儲物為主。

2 雙排型吧檯走道寬至少 100 公分，並依使用頻率擺放設備。

中島吧檯設計：

1 掌握好「黃金三角」概念，利於提升工作區順暢度。

2 留意中島型吧檯旁側走道，利於行走以及選取商品。

吧檯已逐漸成爲一間餐飲店的心臟，其常見類型包括一字型、雙排、中島、L字型、冂字型／U字型、口字型／環狀吧檯，每種吧檯的配置特色不同，透過設計重點說明，找出最適合的形式，打造屬於自家店面的特色吧檯。

L字型吧檯設計：
1 L字型造就出的獨特轉角形成雙邊式料理動線。
2 L字型分邊設計，整合出餐、料理與櫃檯功能。

冂字型／U字型吧檯設計：
1 吧檯空間變大，仍要盡量將出菜、回收的動線錯開。
2 設置各種電器設備時，要多留意門片開闔的方向性。

口字型／環狀吧檯設計：
1 料理、展演、座位區互動，讓小環境展現大機能。
2 360度面向顧客，不管坐吧檯哪側都能一目了然。

◆ 一字型吧檯設計

一字型吧檯最大優點是節省空間,作業動線單純、無須移動過多的位置,算是蠻常見的吧檯形式。但值得留意的是,要拿捏好長度尺寸、切勿過長,才能兼顧便利與舒適。另外,直線吧檯衍生而來的直、橫向排隊,看似方向不同其實背後隱藏著許多商業考量。

檯面不是愈長愈好，過長反而更不方便作業

一字型吧檯又稱直線吧檯，是最常見的吧檯設計，這類型的吧檯優點除了服務人員始終是直面消費者的，再者就是櫃檯、製作、出餐都位在同一水平線上，水平移動即可抵達各區完成每項流程作業。無論是哪種餐飲型態，選擇此種吧檯，員工都需要以流水線的服務動線進行工作，有利於人員高效地完成簡單的餐食準備。一字型吧檯的長度沒有明確規定，主要還是根據工作人員數量和空間需求而定。當然不建議將吧檯檯面拉得太長，否則反而不太方便作業。

Q **設計細節：**吧檯除了是工作區也是店的門面，以材質的溫潤質感搭配柔和的光線安排，吧檯有自己的小亮點，同時也營造出讓人舒緩放鬆的空間情境。

創造橫向排隊提升購買率、直向排隊則能提升效率

吧檯除了滿足常見的餐點製作、消費互動，另一層面也可以借助它的水平特性，創造不同的排隊方式，帶來不同的消費體驗。咖啡品牌「星巴克」將吧檯當作是一個銷售兼展示區，製造橫向排隊以提升用戶體驗，一方面顧客有更多、更長的時間觀察咖啡師的操作過程，以及咖啡的製作細節，加深對品牌的印象；另一方面在排隊的過程，既能瀏覽櫃子裡的點心，還能兼看一旁展示櫃的周邊商品，增加消費機率。為讓顧客快速決策與消費，速食品牌「麥當勞」則是製造直向排隊，加快消費者的購買決策。

Q **設計細節：**橫向、直向各有優缺點，店家可以依據空間大小、販售品項做決定，不少獨立咖啡店多半是直向排隊模式，自助餐、麵包店多以橫向排隊模式為主。

◆ 雙排吧檯設計

雙排吧檯設計意指由兩座一字型吧檯組合而成，可將一排作爲前檯即供應出餐、廚師或咖啡師展演舞臺；另一排爲後檯，用作主要料理、儲藏等用途。好處是雙吧檯各司其職，讓所有功能都能明顯區隔。

前方吧檯提供出餐、展演，後方則以料理作業、儲物爲主

雙排型吧檯指的是一面靠牆，一面向外的吧檯設計，會以面對客人的前吧檯或中島爲主，後方吧檯爲輔，長度依照業種而定，大約會在 210 ～ 230 公分左右，以擺設 POS 機、店卡，並依業種放置主要的設備如咖啡機或是商品等，同時前方吧檯有展演功能，餐酒館會於此吧檯調製酒品，燒肉店則會擺上烤爐現烤肉品等呈現秀感。而後方檯面則多爲料理組裝的作業臺、冰箱、儲物空間等，寬度依照業種有所不同，此外，水槽多設在牆邊角落，避免檯面凌亂影響美觀或是水不小心溢出。

Q **設計細節**：雙排型吧檯的水槽配置變化多，可以選擇在單排處配置單槽，另一排配置小槽，可方便進行料理分工。

雙排型吧檯走道寬至少 100 公分，並依使用頻率擺放設備

因爲雙排型吧檯同時有吧檯與中島，當多人同時作業時需考慮到移動、錯身與轉身，有兩個部分需要考量：第一、走道寬度需至少爲 100 ～ 130 公分，如果雙排都要站人作業，考慮到前傾、蹲低則需要 150 公分以上。第二、前後吧檯設備設置則建議依照使用頻率交錯或是以一側爲主一側爲輔，並將吧檯分區讓站吧人員能同時進行前後吧檯的動作，例如 POS 機後方爲水槽，點餐結帳的人員於點餐結帳空檔則須負責洗滌碗盤的工作；前方吧檯烤肉，後方則是備料區等。

Q **設計細節**：雙排吧檯之間最好要有 100 ～ 130 公分的距離，因要預想人員可能手上有拿餐點，真要錯身通過還有充足的空間，若作業上還需要彎腰、蹲下拿取下方的東西則最好讓寬度再延展至 150 公分以上。

中島吧檯設計

繼雙排吧檯後，結合中島的吧檯也成爲一大趨勢，既具備了烹調功能，也能作爲料理人第二工作檯面，帶來更完備的吧檯機能，甚至在開放形式的盛行下，也能連結前吧檯、甚至是座位區，製造與其他空間的互動性。

掌握好「黃金三角」概念，利提升工作區的順暢度

吧檯的黃金三角，如同廚房工作的黃金三角，即三個主要工作區域：水槽、爐臺和冰箱，這三個區域的配置最好能形成一個三角形，這三者可以依使用習慣來做調整位置，但建議將水槽與爐具安排在不同側，讓水火明確分區，形成便於料理的黃金三角動線，操作上不易亂，也能有助於提升整體的順暢度。

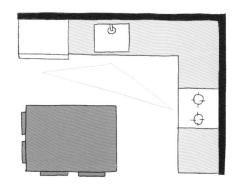

🔍 **設計細節：** 所構成之三角形的形狀會有所不同，這決定於格局形狀，但重要的是，一定要確保該行徑的三角形不能被任何東西阻擋，一旦有東西阻擋勢必就會阻礙通行，進而也就會影響到作業程序。

留意中島型吧檯旁側走道，方便選取商品且符合無障礙

空間裡面要設置中島，符合動線、使用狀態的尺度十分重要，而不是只是爲了想要有個中島硬是擺放進去。餐飲空間內的中島吧檯多是擺放商品或是取餐的功能，因此走道的寬度與吧檯上方的尺寸都需要思考：走道至少需要 150～170 公分，在選取商品時不會和旁邊行進的人流有衝突，且符合無障礙動線。

🔍 **設計細節：** 加設中島檯面的尺寸沒有一定，可依據商品而定，若是作爲展售商品，建議由四周都能輕鬆取得產品爲原則。

◆ L 字型吧檯設計

運用兩面牆延伸出來的 L 字型吧檯，實用性能非常高，單純作爲主料理區可以讓料理人穿梭其中，若再延伸成複合式功能，可擴大具備料理、收銀、出餐等用途，雙人同時一起作業也不會相互干擾。

L 字型造就出的獨特轉角形成雙邊式料理動線

從字面來看，L 字型吧檯比一字型吧檯多了一側的工作檯面，主要是運用了兩面牆作延伸，不論是狹長或方正格局皆適宜，使用料理人的工作環境變得充裕、機能也更豐富。L 字型所創造出的獨特轉角，當人站立於其中，只要手左右移動，其實就能同時完成不同作業，減少移動的必要。L 字型吧檯也有屬於自己的黃金三角，卽爐臺、水槽、冰箱等安置最好形成三角形，讓餐點從製作到出餐都能在一定效率下完成。

Q **設計細節**：L 字型吧檯的轉角空間通常難以利用，盡量避免將抽屜安裝在此，如果眞的要安裝，可善用轉角小怪物五金配件，保有收納空間之餘也更好拿取。

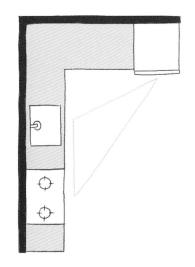

利用 L 字型做分邊設計，整合出餐、料理與櫃檯功能

很多時候吧檯是一間店的核心，選用 L 字型吧檯就可以善加利用它雙邊優勢轉化爲不同功能的設定點。像是長邊就可以作爲主要工作區，短邊則作爲點餐、出餐區，當如果同時有兩位人員一起作業，可以各自站於自己的作業區域，點完點後交給製作餐點同事，彼此工作不會互相干擾，區域職責也界定的很清楚。

Q **設計細節**：吧檯細部的設備安排可依據所設定的功能、使用者的操作習慣來重新安排位置，以咖啡廳爲例，像工作區盡可能就要將相關咖啡機、水槽、製冰機等設備集中一塊，操作上也比較便利。

⬡ ㄇ字型／U字型吧檯設計

ㄇ字型吧檯主要由 L 字型吧檯延伸而來，也有人設計成 U 字型模樣，這兩種形式相較其他吧檯擁有較大的料理空間，相對也可以獲得更完備的機能，不過也正因為空間變大，要注意的是洗滌、爐具、冰箱的動線要妥善規劃位置，勿距離太遠甚至還要跨步取物，這些都會增加人員體力上的消耗。

吧檯空間變大，仍要盡量將出菜、回收的動線錯開

ㄇ字型吧檯從 L 字型吧檯延伸而來，空間變大後各個工作區的設定也會切分的更細，切記一定要將爐臺區、洗滌區、冰箱區、出菜區、回收區的動線都設立在不同地方，避免人員來回跑、互撞等情況發生，當然彼此距離也不能太遠，加快出餐速度，也降低體力上的消耗。另外爐臺區會產生高溫，建議也不要離出菜口太近，因這裡常有人出入，稍離得遠得以確保使用安全無疑慮。

🔍 **設計細節：**有時遇畸零格局，或ㄇ字型廚房的雙邊無法等長時，角落就很容易形成閒置空間，需要花點巧思做安排，可利用一些旋轉收納架，賦予角落新意義。

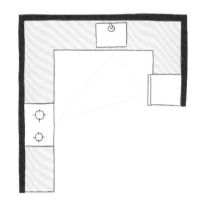

設置各種電器設備時，要注意門片開闔的方向性

標準的ㄇ字型吧檯至少要有 1.5 坪以上的空間，且兩排之間距離至少要有 120 公分寬，可容納兩個人同時使用、避免互相撞到。不少店家會在吧檯下方設有下檯式冰箱、烤箱或洗碗機等，除了要預留彎腰轉圓動線，建議也要先了解這些設備的開闔方式，預先確定好，當真正使用時不會因為開啟方向而影響人員行走或錯身，造成作業上的不便。

🔍 **設計細節：**ㄇ字型吧檯面臨 L 字型吧檯一樣的轉角問題，設置轉角專用收納櫃是最好的選擇，若是規劃抽屜取用上更不上順手。

◆ 口字型／環狀吧檯設計

無論口字型還是環狀吧檯，其中間就是形成中空間形式，所有機能與設備安置於口字或環狀設計中，整體造型感相當搶眼。不只服務人員可以更全面地觀看到每一位顧客，顧客也能選擇喜歡的區域就近欣賞調酒師、咖啡師的操作表演。

料理、展演、座位區互動，突顯多機能性

環狀吧檯設計能顧及到多種需求，以口字型路線規劃，面對客人的進門處，以較長吧檯供點單；延伸左右兩旁可成為座位區、商品展示區，或設置水槽，增加作業坪數方便操作且避免凌亂；位處中央則能增設中島式吧檯，提供吧檯操作人員料理、咖啡沖煮展演使用，並增設櫃體抽屜放置鍋碗、餐具等。最後，在最內側的吧檯，以咖啡館來說，建議寬度為300公分，可用於沖煮義式咖啡，下方則放置冰箱設備，與商品展示區、座位區連接，讓送餐動線流暢，也增加消費者的互動性，達到多功能體驗，同時增添了空間舒適感。

🔍 **設計細節**：無論口字型、環狀出入口動線設計很重要，多半集中於一側，記得出入口尺度勿設得過小，以免雙人交會錯身感到擁擠。

360 度面向顧客，不管坐在哪個地方都能對吧檯一目了然

環狀吧檯或口字型吧檯（即中空形式），這類吧檯優勢是可以360度面向消費者，不管坐在哪個地方都能對吧檯一目了然；不過這也是它的缺點，為了顧及每個方向的顧客，可能要多設一些服務人員，避免漏單同時也利於關照每一位來客，可以說是在無形中增加了人力成本。這種類型的吧檯最常見用於酒吧，既可以列出各種酒飲，也能清楚看到調酒師精采的調酒動作，同時還讓提供客人比較舒適、寬敞的品酒環境。

🔍 **設計細節**：環狀或口字型吧檯的中心可以加設一座中島，可以利用中島加設冰箱設備等，讓整體機能性更充足。

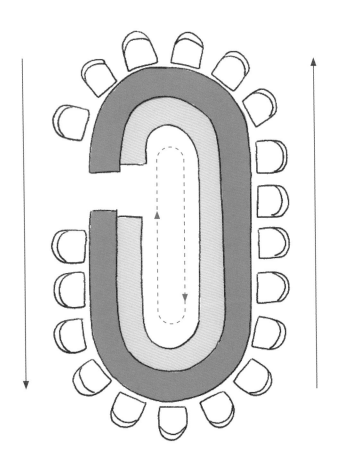

⟶　客人動線

- - - - ▶　工作人員動線

吧檯功能

功能設定：

1 吧檯集結各種功能與需求，成功讓小空間發揮大作用。

2 打開廚房＋吧檯向外延伸，讓烹飪過程成爲一種表演。

3 複合概念蔚爲風潮，讓吧檯不單只有賣一項主力商品。

4 吧檯成爲客人與店員交流的核心，有效拉近彼此距離。

5 延伸吧檯尺度並結合展示銷售，讓客人等候時不無聊。

吧檯它不只是工作人員主要的戰場，也是客人與店家互動、體驗的重要空間。規劃上按需求納入數種功能，有效發揮坪數效益、為顧客提供更好的消費體驗外，在一些看不到的細節處理更是重要，舉凡餐飲環境的使用與維護，展現店家的貼心，同時帶給來客者更好的使用感受。

功能細節：

1 善加利用吧檯上方空間，改善環境讓小區域更有特色。

2 吧檯上方也很適合拿來加設菜單，避免不必要的迂迴。

3 吧檯前側多了一項「裝置」，作為暫時置物及簽名處。

4 選用適當的排煙設備，盡可能地避免味道流向用餐區。

5 看不見的排水設計更要做好，以保持料理環境的清潔。

⬡ 功能設定

吧檯的功能已從單一走向複合，不單只有點餐、結帳、製作、出餐，而今消費者還更重視能在吧檯享受料理過程、與人員的互動，甚至還能獲得這些以外的其他服務，不只需求獲得滿足，店家本身也能間接創造出更多的銷售轉換。

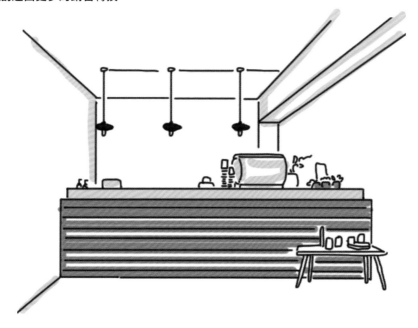

打造多功能吧檯，讓小空間發揮大作用

過往餐飲空間裡的吧檯總是處於最不起眼的位置，隨開放式吧檯、廚房的盛行，吧檯已躍升成為現今餐飲空間的主角，還能帶出一間店的靈魂。也因為如此吧檯從最初櫃檯接待，到後來兼具點餐、結帳、做餐、出餐等多重功能，儼然已成為一間店的重要核心。比起過去各自獨立的規劃方式，當功能全部位在一個區域裡，既不會浪費空間，又把坪效發揮到最大。

🔍 **設計細節**：可以將吧檯安排在一入門最顯眼的位置，讓其自然成為空間裡的視覺焦點。若是有此想法，在設計上需多花巧思，像是透過選擇適合的材料、顏色和設計風格，讓人一進門就有驚豔感，同時也展現品牌的特徵和價值觀、建立品牌識別度，使顧客對品牌有更深的印象。

料理吧檯變得透明，展現廚師技藝也讓烹飪過程透明化

以往主廚總是待在廚房裡舞鍋弄鏟，隨著時代演變，廚師們開始走出廚房，讓消費者近身感受料理現場，也建立最直接的體驗互動。位於新加坡的「Restaurant Born」以開放式廚房喚醒客人的感官，讓用餐彷彿就像在看一場表演秀；「丁山肉丸」則是前料理區部分加入了吧檯客席，食客可以直接看到餐點製作的每一個過程，品嚐變得更有感，本土老店也有了新的賣相與亮點。

🔍 **設計細節：**吧檯利用檯面向外延伸並製造出客席，創造出室內外無間的就餐條件和氛圍，同樣也是要注意檯面高度與深度，盡可能和在室內享用一樣舒適。

複合概念吹向吧檯，除了主力產品也連帶販售其他商品

多元功能概念帶動下，吧檯還能兼顧產品展示、推銷特殊的產品或推廣活動，合理的陳列和展示可以引起顧客的興趣，增加客人對產品的認知和購買意願，連帶提升銷售和營收。像位於泰國曼谷的分店「NANA Coffee Roasters Bangna」，雖然主要販售各式手沖咖啡，同時還兼賣各式甜點，當消費者點餐前經過小冰箱中的精緻糕點，想說買杯咖啡不妨也順便買個甜點來搭配，提起消費欲望的同時，無形中也就提升了商品的銷售。

🔍 **設計細節：**集結其他產品銷售時要考量視線，以咖啡為例，若是咖啡豆、掛耳包等，會放置於吧檯檯面販售，像甜點會獨立設於甜點櫃裡，為避免讓顧客得顛腳才能看清楚商品樣貌，檯面結合下凹式設計以容納甜點櫃，提升消費方便性，進而帶動銷售額。

以吧檯作為交流的核心，拉近與客人的距離

傳統的餐飲空間模式已逐漸被打破，以咖啡廳為例，隨咖啡師操作、客席、零售各部分功能被整合在一塊，已像是個社交中心般。咖啡師站在一側，消費者則可以從吧檯前座的各個角度欣賞咖啡師的操作，同時與其進行互動。過去前後場之間的界限被弱化，反而強化人與人之間的交流關係。

Q **設計細節：** 在拉近顧客與咖啡師的距離時，視線交流也是設計關鍵，因規劃時不免為隱藏管線需將地坪架高，然而回到整體使用應盡量避免讓人察覺到地坪高低差的問題，讓客人與咖啡師的視線可以接近平視，而不會讓客人有仰視的情況發生。

延伸吧檯結合展示銷售，讓客人等候時不無聊

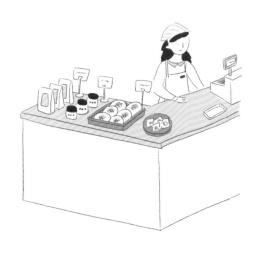

吧檯與結帳區相連，拉長長度有延伸視覺的效果，營造出大器風範。而位於結帳區側邊再利用轉島空間增加作為展示平台，前方也留出約莫三五人站立也不嫌擠的寬度，從而避免干擾到座位區，而外帶客人也有一處餘裕的等待區域，等候的過程又可以再隨性看看，進一步增加消費的可能性。

Q **設計細節：** 吧檯如果只拿來結帳、點餐、製作餐點那就太可惜了，利用延伸吧檯多出的空間加以銷售其他周邊商品，有利於店內商品的開發與創新，同時還能將檯面的每一處達成銷售轉換。

⬡ 功能細節

吧檯不只是客人的座位區，同時也是工作人員主要的作業區之一，其中功能的安排，不只能呈現想要表現的形象，同時還會決定整體的服務流程，以及影響店裡用餐人的感受，因此合宜的細節設定與規劃，才能讓客人和工作人員都舒適好用。

善加利用吧檯上方空間，改善環境讓小區域更有特色

有些店為避免客人全身沾滿油煙味，除了一旁已設有抽風機、靜電機外，還會於主吧檯區上方再多加設一台抽風機，由於它的量體不小，為了避免直接裸露視人，通常會利用設計加以修飾，甚至還會結合照明，讓人誤以為它是一座燈飾，也減輕它的分量感。

🔍 **設計細節**：吧檯上面除了裝設抽油煙機，也有店家會規劃吊櫃，局部以搭配開放層板，直接用來作為食材、食器的收納，滿足置物同時也讓吧檯更有生活味道。要注意的是吊櫃不能距離吧檯太近，避免客席區的顧客感到有壓迫感。

吧檯上方也適合加設菜單，避免不必要的點菜與等待迂迴

當吧檯身兼點餐、出餐時，為避免不必要的迂迴，建議可以運用吧檯上方空間用來設置菜單看版，一目了然的設計，加速客人思考跟點餐的時間，降低正在點餐客人的壓力，後方等待的客人也不會感到不耐煩，同時也有助於經營上的出餐效率。

🔍 **設計細節**：現也有店家選擇採用電子看板顯示菜單及說明，由於數位形式方便做更換，也可以根據行銷需要放置最新資訊，讓宣傳行銷更靈活。

吧檯前側多了一項「裝置」作爲暫時置物及簽名處

高級餐廳大部分皆爲桌面結帳，而一般餐廳結帳則通常設於出入口，如同前面所述，應該預留位置避免結帳時造成通道擁擠。若空間有限之下，建議可以在吧檯前側加設一道層板，作爲放置包包與信用卡簽名的地方。適當高度，不會太低也不會太高，讓顧客可以很輕鬆、不必彎腰就能順手置放或完成結帳簽名等動作。

Q **設計細節**：隨者非現金支付愈來愈熱門，愈來愈多店家觀察到消費者的支付行爲改變，結帳櫃檯除了設置包包與信用卡簽名的地方，相關數位支付設備也置於其中，滿足顧客各種支付方式的需求。

選用適當的排煙設備，避免味道流向用餐區

有些餐飲店如燒烤、居酒屋、鐵板燒等，料理過程難免出現油煙，會強化室內排及通風，降低客人吃完飯後殘留油煙味的困擾。一般建議裝設吊隱式空調，優勢在於可安排出風口的位置，出風口建議設於備料區，需避免設於爐火區附近，冷房效能較佳。另外，如果是透過排油煙機將空氣從內廚吧檯排出戶外時會形成負壓，會使處於正壓的用餐區空氣流向廚房吧檯，能有效避免味道流向用餐區。同時，廚房吧檯內部的空氣排出時，為了避免用餐區或室外新風流入後廚的風量不足，造成後廚持續處在高溫不通風的環境，因此必須設計補風系統，像是安裝抽風扇等，加強空氣流通。

🔍 **設計細節：**商用的排油煙機大致可分成水幕式和靜電式，水幕式排油煙罩的原理是當油煙進入排煙罩時，先灑水讓水與油煙結合，再經過迴水箱過濾淨化，避免油煙持續散佈在空氣中。靜電式排油煙機則是透過電極場，讓油煙帶電，得以集結到收集板，淨化油煙。

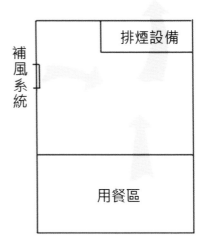

看不見的排水設計得做好，以保持料理環境的清潔

如果吧檯屬於封閉式，很像過去一般常見廚房多半會用水清洗，因此必須做到能快速排水的設計，需沿著所有有可能用到水的區域設置排水溝，而排水溝末端需增設油脂截油槽。這是因為餐廳的汙水向來會有菜渣、油脂存在，油脂截油槽能事先進行過濾的處理，過濾後的汙水才能排放到汙水管，以免汙染海洋。

🔍 **設計細節：**在設計排水時，需注意地面的排水坡度需在 1.5/100 ～ 2/100 公分的斜度，而水溝則需保持 2/100 ～ 4/100 公分的斜度，水溝的底部需為圓弧狀，才不容易有廚餘殘渣堆積在底部。水溝需有可搬移的掀蓋，方便事後清理。

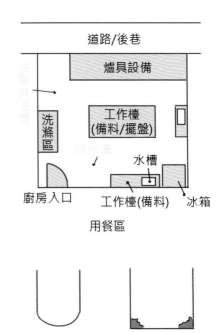

吧檯動線設計

☑️ **快速摘要 Check List**

操作動線：

1 利用吧檯前後不同指向性，強調各自服務功能。

2 前吧檯結合內廚形式，確保食物製作衛生問題。

3 內場動線需要做明顯的區隔，以免誤客人誤闖。

4 店面屬狹長空間時，吧檯設在中段最精簡人力。

5 吧檯的動線設計，可以從餐點製作流程思考起。

動線設計決定一間店的營運好壞。動線設計又可分為餐點操作動以及人員的行走兩大部分，前者可以從餐點製作流程思考起，將吧檯劃分出多個作業區段，彼此不重覆也能提升出餐效率；後者必須將內用、外帶、外送等人潮做分流，避免大家擠成一團而帶來壓迫感，也能不自覺提升消費者的消費意願。

行走動線：

1 走道不單只有出菜、人通過，連同推車也要一併思考。

2 盡可能讓所有動線順暢，以增加服務品質以及轉客率。

3 清楚區隔內用與外帶的動線，不讓吧檯呈現一團混亂。

4 善加利用吧檯長、短邊設計分流動線，讓顧客更安心。

5 物資的補給動線應避開客人用餐區，以及注意寬敞度。

⬢ 操作動線

隨著販售餐點的不同，製作動線上也大不相同。秉持幾個大原則將吧檯設置在格局中心，精簡人力也同顧及內外所有客人；再者建議餐點製作流程接力方式在運作，同時以此去推敲吧檯設計，如此一來作業動線短又理想，也能減輕作業上體力的消耗。

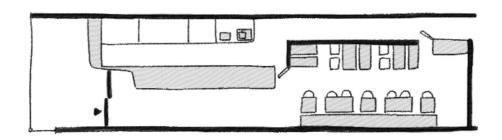

利用前後不同指向性，強調各自的服務功能

不少店內的主吧檯同時身兼服務外帶與內用客，這時在動線的安排上，如送餐動線、店內顧客移動和排隊動線等，盡量不要互相衝突。建議可以藉由前後不同的開口、出入口作為人員服務的指向性，各自的餐點做好即可直接出餐給，無論內用外帶客人都不會久等，也能隨時關照他們的所需。吧檯前側空出來的地帶則作為入場內用、店員行走的通道，足夠的寬幅，顧客、店員都可從容行走、不感壅塞。

🔍 **設計細節：**前後不同的開口、出入口距離顧客都不會離得太遠，藉此可以減輕出餐作業時的移動步距以及體力支出。

前吧檯結合內廚形式，確保食物製作衛生問題

有些餐飲空間在規劃時，受限於環境條件，或是像訴求外帶式的咖啡店，想維持吧檯的簡潔美觀，在思考吧檯時就利用內廚結合前吧檯形式呈現，一方面為確保食物製作衛生問題，另一方面也維持著「隱藏操作」的思維，在迎客面看到更多的是店員的笑容和整齊統一的視覺，不但消費體驗好，店員也不會忙中出錯。

Q **設計細節：**廚房出餐口鄰近吧檯位置雖然方便，但在出餐時外場人員需進到吧檯內取餐，此時若吧檯區寬度不夠，就很容易與吧檯手相互碰撞，不僅危險也造成吧檯區擁擠，因此建議將廚房人員出入口設置於側邊或錯開，平時廚房人員不常出入，因此不影響吧檯工作，動線分流也能解決吧檯區擁擠狀況。

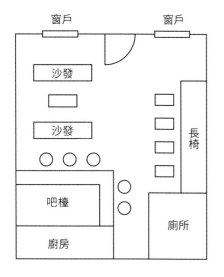

內場動線需做明顯的區隔，以免誤客人誤闖

餐廳大致分為廚房內場（作業區）與外場座位區，除了外場的動線要演練設計外為了避免客人誤闖內場，應特別將內場出入的動線與客人動線明顯區隔，若無法作分流，也必須設立門檔，並在門上以顯著標語提醒禁止進入；另外，洗手間的動線也要清楚標示，才能避免客人因找洗手間誤闖內場，造成不必要的麻煩。

Q **設計細節：**有些店面受限於空間，坪數不大可能出現內廚房、吧檯入口緊鄰洗手間的情況，建議此時可以加設一些指示設計，以避免客人誤進到內場，影響人員作業。

狹長空間安排在中段最精簡人力

狹長空間若將吧檯安排在基地最深處，由於距離入口太遠，因此難以招呼進門或者是外帶的客人，因此建議此時可將吧檯安排在空間中段位置，空間因此可略做區隔，站在吧檯時可同時注意內用客人服務需求，又方便招呼外帶客人，小型餐廳也藉此可精簡人力。

🔍 **設計細節**：當所屬空間爲狹長形格局時，建議將吧檯安排在空間中段位置，當店員站在吧檯時可同時注意內用客人的服務需求，又能方便招呼外帶客人。

從餐點製作流程構思吧檯動線設計

操作動線的設計以不反向、不交錯爲主，同時以最短距離結合各主要區域是很重要的，建議動線愈短愈理想，如此才可以減輕作業上體力的消耗。以手搖飲空間爲例，各家依使用習慣、空間環境又稍有不同，主要設計重心多以前場爲主，通常需要結合最適化飲品製作流程來思考，讓吧檯每一區的工作不會重覆，人員操作專業化與移動最小化，以提升作業效率和出單順序。

🔍 **設計細節**：工作檯設計上要能夠讓工作人員是以流程接力方式在運作，做完後傳遞交由下一方，而非一人從頭做到尾，因爲這樣容易出現動線衝突，再者人員也不用一直移動行走加深疲勞。

◆ 行走動線

走道動線不單只有服務人員、顧客行走時會使用到，有時人員推推車運送餐點也是需要走道空間，甚至店內人一多彼此交會錯身，也會占用到走道，規劃時都要把可能發生的情況預想進去。此外除了內用、外帶，現今外送占比也愈來愈高，規劃時也需要把這三者做好分流，避免出現櫃前擠成一團的情況。

走道不單只有出菜、人通過，連同推車也要一併思考

走道動線則要考慮主要的出菜通道、推車或人搬運貨物，甚至是兩人交錯經過的情形。依照人體工學來看，人的肩膀寬度為 75 公分、推車寬度為 60 公分、一人搬拿貨物的正面寬度為 60 公分。因此，一人通過的走道設計，至少需要約 75 ～ 90 公分；若是兩人交錯通過則需要 150 公分以上，像是主要的出菜動線是最頻繁進出使用的通道，建議設定在 150 ～ 180 公分左右為佳。

75~90cm　　150~180cm

Q 設計細節：為了讓烹調順利進行，爐具與工作檯之間的走道建議設計為單人通行 75 ～ 90 公分的寬度，讓主廚一轉身就能作業，同時也能避免在烹調時有人從身後經過。

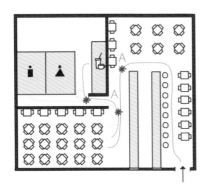

順暢動線增加服務品質以及轉客率

客人拉椅子就座、服務生上菜擺盤皆會暫用走道空間，走道是座椅尺寸之外另一個設計師與業主必須謹慎考慮的地方。一般客人入座長度（椅深 36 ～ 40 公分＋膝蓋）約 40 ～ 50 公分，離開位置的長度（站起後推開椅子）則需增加 15 ～ 20 公分，即 55 ～ 70 公分。入座後椅背與鄰桌椅之間至少應相隔 46 公分以方便他人或服務生走動，若服務生需要使用推車時，更應該增加至 120 ～ 140 公分。而自助式餐廳由於客人出入頻率高，因此顧客進出桌椅之間的寬度應保持在 90 ～ 140 公分之間較為方便。

Q 設計細節：動線設計應該考慮可人與服務生的路徑，兩者之間應該保持距離，減少相互碰撞的機會，尤其是客人與客人之間（A 點），服務生出菜／收拾的出入口（B 點），或客人前往洗手間的路段（C 點），都是設計時應該優先考慮的動線重點。

內用動線與外帶等候動線，明顯區分出來

大部分的吧檯同時身兼點餐櫃、接待和結帳的功能，因此位置通常設在較靠近出入口處，為了避免外帶以及等候的客人阻擋內用顧客的進出，可將取餐位置分開或是擴大結帳區的空間，紓解結帳區的擁擠。

🔍 **設計細節**：為避免影響內用消費者的用餐舒適度及行走動線座位區與等待區之間至少要保持約 120 公分的距離。

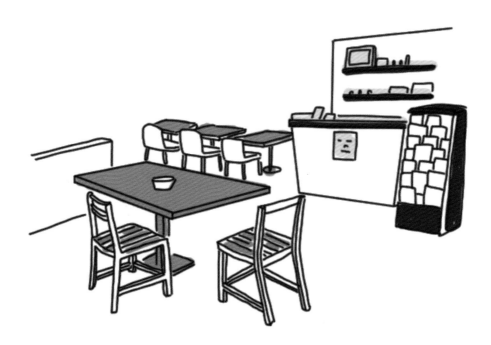

利用吧檯長、短邊設計分流動線，讓顧客更安心

先前疫情帶來衝擊，多數餐廳開始調整商業模式外，也更加重視內用、外帶、甚至是外送分流的設計思考。現已有店家在吧檯設計上會將內用、外帶的動線分開，朝內側設定為內用，另一邊朝外的屬於外帶、外送，餐點做好即可直接出餐或是交給外帶客人或外送人員，免去訂單塞車的問題，更不會出現檯前擠成一團的情況。

🔍 **設計細節：**空間若有餘裕，外帶、外送吧檯區一旁還會加設座位區，讓外帶客、外送人員等待時有地方可以稍坐休息。

各種物資的補給動線避開客人用餐區，以及注意寬敞度

傳統餐廳多將廚房作業區規劃在餐廳後方位置，但有些餐廳強調烹調過程透明化，因此會將作業區移至前段位置，不過倉庫或備料區多半還是在後方。為方便廚房人員與物資設備進出，應留有後門作出入動線，但若無後門的空間則只能借用客人動線，應注意進出貨等補給要盡量避開營業高峰時間，同時也要注意補給動線的寬敞度。

🔍 **設計細節：**餐廳經營還會有廚房進貨、各種物資補給，甚至機器設備維修的需求等，而這些內部進貨的動線規劃應避開客人行走動線，而且要注意動線的寬敞度與平順，以免貨物或大型機器不好出入。

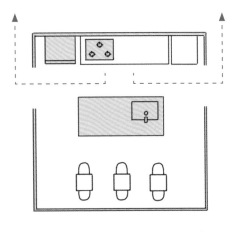

- - - - - ▶ 工作人員物資運送動線

吧檯尺寸規劃

☑ **快速摘要 Check List**

檯面尺寸：

1 作業區吧檯高度要以實際操作者為考量，同時也要思考有無靠牆需求。

2 工作檯面深度一般落在 60 ～ 75 公分，尺寸可連同設備一起納入考量。

3 檯面設計考量使用者伸手可及範圍之外，也要適合能多人一起作業。

4 依序決定工作檯、爐具、水槽數與位置後，再依此估算檯面總長度。

5 座位區的檯面深度 25 ～ 80 公分皆有人使用，可依據販售項目做調整。

現代的餐飲空間中，開放式吧檯已漸漸取代廚房，在吧檯裡的動作繁多，爲了加速出餐流程，從工作檯面的寬度、高度、深度，檯面上方吊櫃、鄰近的中島等位置是否適中？以及到客席檯面寬度等，都需考量人體工學，不只內場人員操作順手不費力，顧客使用也感到舒適合宜。

細節尺寸：

1 工作檯上方加設吊櫃、壁架不宜過高，方便拿取爲主。

2 選擇傳統抽油煙機形式時，距離檯面至少 70 公分高。

3 加設中島時建議與吧檯檯面同高，使用上可以很一致。

4 加設中島時，站立、彎腰、蹲下空間尺也需要做考量。

◆ 檯面尺寸

現今的餐飲吧檯,為使效益最大化,愈來愈多會加入客席設計,因此在構思檯面尺寸時,除了費心作業區需要符合人體工學、也不宜過長和過深,以免影響使用效率;至於座位區的檯面,尺寸從小到大皆有,依據餐飲類型而定,無論深度為何,同樣也是要建立在人體工學的合理性之下。

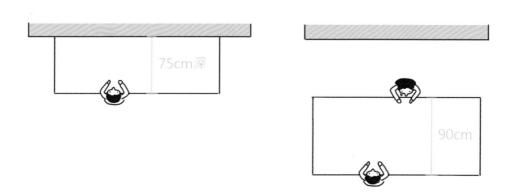

作業區檯面高度設計需要符合人體工學

設定吧檯工作檯面或爐具設備的高度時,大多落在 85 ～ 90 公分,甚至也有的主廚是歐美人士,會再加高至 90 ～ 115 公分左右,可依主要料理主廚身高進行調整。依據日本厚生省統計,隨料理、洗滌行為的主要工作部位差異 (手肘和腰部),建議可以讓爐具比水槽面檯略低 5 公分更符合使用。此外,還要考量工作吧檯有無靠牆,若是靠牆設置,深度至少需要 75 公分;若不靠牆則建議使用 90 公分以上的深度,兩人同時在工作檯兩側使用空間才會足夠。

🔍 **設計細節:**台灣教育部身高百分等級常模,成人後的身高男生平均 173 公分、女生 160 公分,現今的主廚男女性均有,因此在設計吧檯高度時,90 ～ 115 公分都很常見。藉由提高高度才不會要彎腰使用,呈現用起來不舒服的情況。

工作檯面深度一般落在 60 ～ 75 公分，可整合設備

一個規劃合理的吧檯，可以大幅提高工作效率和出餐速度，工作吧檯檯面深度一般常見落在 60 ～ 75 公分，至多也有人延展至 80 公分。深度設定在 60 ～ 75 公分一方面有足夠剛作業，另一方面不少餐廳會在檯面下設置下檯式冰箱，這種工作檯冰箱深度常見 60、65、70、75 公分，普遍常見 60 公分深的款式，一來手可及之處最大範圍約 60 公分，欲取檯面下物品時也能方便拿取。

🔍 **設計細節：**電器設備開啟有一定的方向，最好先確認電器形式、確保開啟時所需的最小寬度空間，以免影響他人作業或行進。

適合多人作業又省力的工作檯面設計

為了避免在吧檯作業時增加多餘的移動，建議先掌握好使用者伸手可及的範圍與作業空間，雙手在常態時雙手能橫向延展、伸到的範圍約 150 公分，向延伸約 40 ～ 60 公分，過寬、過窄都不好。此外，現行廚房裡的餐點製作採取的是多人分工合力完成，設計吧檯時也應考量既能共同作業，又能彼此保持適當的距離，以降低干擾。

🔍 **設計細節：**手左移動一般範圍，手左右移動最大可觸及範圍都要仔細思量。男女生手臂長短多少有些不同，設定尺寸時建議最好要一併納入。

工作檯、水槽、爐具動線距離不宜過長，以免影響效率

配置廚房吧檯設備時，會先考量爐具和烹調設備的位置，決定好爐具位置後，接著要考量洗滌區的位置，先設想行動模式：從前製備料→料理製作→出餐→回收餐盤，由於備料製作、回收餐盤的清潔皆需要洗滌，建議水槽區不要設置太遠，這樣的動線最便利且不會相互干擾、也最節省力氣。再來是考量工作區、水槽、冰箱等，工作區是作為主調理、擺盤的地方，因此多半設置在靠近爐具和冰箱旁，使烹調工作更方便。另外，有時吧檯多半會設置 2 ～ 3 個水槽，分別是洗碗、備料、烹調時會用到，要注意的是，洗碗的水槽一定要與備料和烹調分開使用。

道路/後巷

爐具設備

洗滌區　工作檯(備料/擺盤)　水槽

水槽

廚房入口　工作檯(備料)　冰箱

用餐區

Q **設計細節**：一般來說以單槽洗檯寬度約為 60 公分，中央備料區以 75 ～ 90 公分為佳，可依需求增加，但不建議小於 45 公分，否則難以使用。商用爐具分單口、雙口、三口……等，以中餐雙口爐具寬約 124 公分，可初步按這些來初步計算檯面總長，切勿過長，否則使用上需經常移動易耗體力，也影響工作效率。

客席檯面深度 25 ～ 80 公分皆有，可就販售項目做調整

有靚設計事業有限公司 Project Atelier 團隊表示，吧檯檯面深度規劃上，要關心的是人體工學的合理性。例如廚師由內吧檯送餐，還是送至出菜檯再由外場人員送菜，這沒有一定的尺寸規範，端看設計者想要客人怎麼使用。檯面深度小至 30 公分、大至 80 公分都有可能，例如吃一碗拉麵、立吞串燒，客席區的吧檯檯面可能可以很小，但高級餐廳吧檯檯面可能就會設計得很深，達 70 ～ 80 公分皆有可能，同樣看餐廳想要如何呈現、擺盤等。此外，檯面寬度也是考量點之一。

Q **設計細節**：如果吧檯前設有客席，販售的餐點是套餐形式，食物再加上餐盤的使用，檯面深度建議至少要達到 40 ～ 60 公分左右，避免客人用餐的不適感。假如是販售飲料和輕食為主的餐飲空間，檯面深度或許可以縮減至 25 ～ 30 公分左右。

⬡ 細節尺寸

餐廳吧檯兼作爲廚房，其設備配置、使用方式不像一般家用，還需要考量爲求快速出餐、作業便利時所增設的中島、吊櫃、抽油煙機等設備之間的尺寸關係，連同使用者執行動作、出現身體律動等所需要的緩衝空間，也得一併在規劃吧檯尺寸時納入考量。

吊櫃、壁架不宜過高，以方便拿取爲主

考慮到作業順暢、儲藏等需要，多半工作檯上方會架設上吊櫃或壁架，建議高度落在 140～160 公分左右，深度則是不超過工作檯面的一半，約 30～40 公分深左右，避免人在作業時撞到。除了壁架，也可做腰櫃或是落地櫃，一般高度落在 150～210 公分左右。

Q 設計細節：吊櫃距離工作檯面約 60～70 公分，不宜過高，避免拿不到東西，使用並不方便；切勿太低則是避免使用者需要彎腰而行，同樣消耗體力也會影響作業效率。

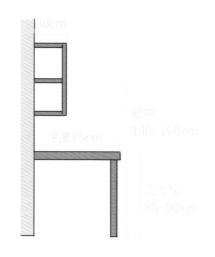

選擇傳統抽油煙機形式，距離檯面至少 70 公分高

有些餐飲類型屬於家庭食堂、輕食等，通常不太需要快火大炒，有時會延用原空間既有的，或是選擇傳統家用抽油煙機形式，在高度設定上會視抽油煙機吸力強弱而定，吸力強拉高，吸力弱則稍微下降一些。通常抽油煙機與爐具的距離高度多半在 75 公分以下。

Q 設計細節：切記一定要留意抽油煙機不能離得太近，以免火舌被吸進抽油煙機引發火災。

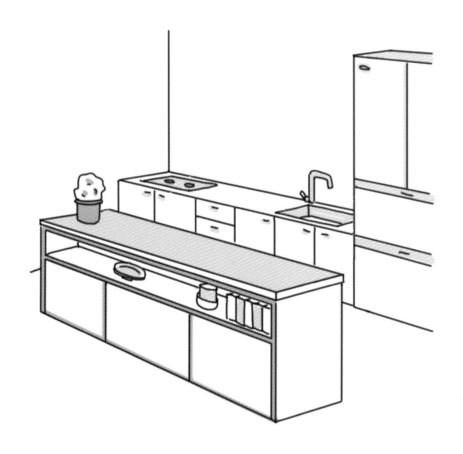

建議中島和吧檯檯面同高，使用可以很一致

吧檯有時會額外配置一些中島、矮櫃，以擴充機能，多半這些櫃體都是量身訂製，一般中島、矮櫃高度常見爲 85～90 公分，剛好和工作檯面同高，一來適合使用，再者也不會因爲過低徒增使用上的困擾。另外深度多半也會依據需求量身訂製，建議深度不要過深，若料理作業需要快速取食材，過深拿不到也是一種困擾。

🔍 **設計細節：**不同中島功能尺寸略有差異，還是要以現場環境做適度調整，以下舉例參考，若是擔任第一料理區的角色，檯面寬度約 90 公分以上；作爲第二料理區功能的話，寬度可落在 80～90 公分；若單純作爲置物、備餐的使用，檯面寬度大約介於 40～60 公分。

開放吧檯加設中島時，彎腰、蹲下空間尺也需要考量進去

人員在吧檯區裡作業時，除了長時間站立之外，偶也會需要彎腰、蹲下等動作，在開放吧檯加設中島時，記得也要把這些動作所需空間一併納入。一般站立於工作檯前作業所需空間寬度約 60 公分，單純彎腰取檯面下物品所需空間寬度約 60 ～ 75 公分，蹲下取最下段之物品所需空間寬度約 90 公分。

🔍 **設計細節：**在廚房吧檯作業時身體不會完全直直站立，或依據需求出現身體的律動，哪怕是作業上需要的彎腰、蹲下，都建議除了設有一般工作檯，又還需要再加設中島時，宜多費心之間的空間寬度，使用上才不會覺得卡卡。

站立、彎腰、蹲下所需空間寬度

執行動作	所需之空間寬度
站立於工作檯作業	約 60 公分
彎腰取檯面下物品	約 60 ～ 75 公分
蹲下取最下段之物品	約 90 公分

POINT 5

吧檯座位配置

☑ 快速摘要 Check List

座位配置：

1 從吧檯形式，創造合宜又促進交流的座位設計。

2 依據銷售品項、使用方式，變通立食吧檯尺寸。

3 盡可能地在吧檯座位數量、舒適度上取得平衡。

座位細節：

1 各個餐飲類型找到適合的吧檯高度來招待客人。

2 運用座椅提升翻「檯」率，同時放大坪數效益。

3 藉由高低差、不同座位形式，豐富用餐的體驗。

吧檯座位的形式、數目依照餐廳的營方式有所不同，除了依據餐廳坪數抓出適合的座位數外，更重要的是位置該如何安排？其中一大原則就是依據想讓食客看見的視野來安排位置，例如希望能望見造型光鮮兼具互動的吧檯區、賞心悅目的窗景庭園等，再依此決定相關的桌面高度與深度，以及座椅形式、高度等，予以客人被款待的感受。

座椅選擇：

1 吧檯選有椅背、可升降功能，一展貼心。
2 善用可移動式傢具，利於圍塑的方便性。
3 吧檯桌椅風格跟隨空間設計走最為安全。

⬡ 座位配置

吧檯座位的配置取決於空間坪數、定位，甚至是希望顧客如何使用等，在規劃時可從吧檯形式做延伸，設計出乘坐區、立食區等，無論是哪一種方式，在滿足效益前提下，也得兼顧使用上的舒適性。

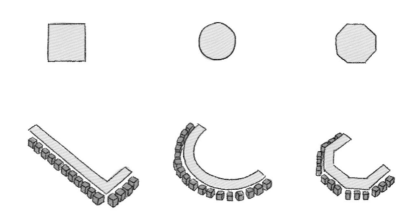

設計概念提供＿大人兒工作室
（深圳市大夥兒設計有限公司）

延伸吧檯形式，創造合宜又能促進交流的座位設計

吧檯對強調互動的餐飲空間來說是店裡的魅力所在，大人兒工作室（深圳市大夥兒設計有限公司）主創設計師卓俊榕分享，接觸餐飲項目後，不斷研究吧檯容客量在什麼形狀下好使用之餘，也能兼顧經營效益。卓俊榕進一步補充，過去的吧檯常見一字型、L字型，但實際觀察使用，往往轉角位置是最多人願意使用的，特別是在超過兩人以上的同行客時，既可圍檯而坐又能方便交流。

🔍 **設計細節：**卓俊榕從L字型、U字型做延伸，嘗試發想出了八角的做法，使得吧檯在不縮減可容量的情況下促進了客人的交流體驗。同時也將吧檯轉角處導斜，降低銳利感也避免讓客人碰撞到。

依據銷售品項、使用方式，變通立食吧檯尺寸

近年來由於日本的立食風氣影響了台灣，也開始有一些餐廳、輕食、甜點、飲料等店面，推出立食形式的用餐方式，站著吃簡單、便利又省時，店家也賺得翻桌率。立食吧檯高度、寬度可以根據販售品項和用途之別而有所不同，但通常需要提供足夠的空間供客人站立、社交和放置餐點。立食吧檯單人桌面使用寬度建議可以設定在 45 公分左右，這個寬度足夠供一個人倚靠桌面站立、放置飲料和與其他客人交流，若吧檯還需要提供一些額外功能，寬度可再往上增加。立食吧檯高度約落在 90 ～ 115 公分，可依據經營項目、希望客人食用的方式等，再做變通調整。

Q 設計細節：有些立食區刻意不放椅子，不僅留出更多空間方便進出，也能讓更多人進入；若要選擇放椅子，那吧檯高度應與吧椅或座位相匹配，以確保客人的舒適度。

通用立食尺寸

吧檯座位相對高，盡可能地在數量與舒適度上取得平衡

設計師在規劃座位區時應先理解店內目標客群對象是成人、兒童；男性居多還是多為女性，因為不同體型的客人對於座椅的感受不同，可從通用吧檯尺寸做微幅調整。吧檯桌椅較高，以高腳桌椅為例，檯面高約 76 ～ 91 公分，椅高約 45 ～ 76 公分，深度約 40 ～ 60 公分，踩腳高度約 23 公分，以需要用餐為例，至少可容納餐具、杯盤和食物，同時讓客人有足夠的空間進食，每個座位的寬度約 36 ～ 46 公分，如果是只是簡單喝咖啡、調酒，深度可以再略略下修。

Q 設計細節：設計吧檯座位時，還需要考慮到客人的腿部空間，客人在坐下後應有足夠的空間將雙腿伸展或放置在座椅下方，以確保舒適度。

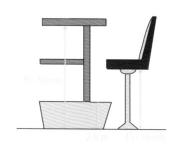

高腳桌椅尺寸

通用吧檯尺寸

⬢ 座位細節

因應不同的餐飲類型，連帶吧檯桌椅在高度、深度設置上也有些許的不同。此外，在思考座位時也可以藉由環境適度分配吧檯座位區，為顧客建立不同的用餐風景，同時也巧妙運用座椅的設定，創造翻桌率和使用坪效。

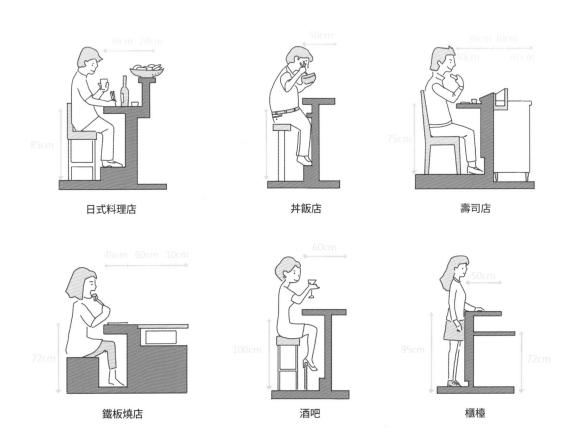

日式料理店　　　　丼飯店　　　　壽司店

鐵板燒店　　　　酒吧　　　　櫃檯

用適合的吧檯高度來招待客人

隨著座位與店員的距離，食物或餐點提供方式不同，吧檯也有各種不同的高度，吧檯較高時，在選搭椅子時，可選擇高度與檯面差不多高的腰板，整體也會變得醒目。規劃吧檯客席時，大部分高腳椅具有腳踏設計，抑或是加設腳踏板，讓客人坐著時可以安心地將腳擺放在上面、避免雙腳懸空的不自在感。

🔍 **設計細節**：設計腳踏板時請務必留意材質，建議盡量使用就算被踢髒也不會太明顯的材質，若餐廳類型屬於酒吧，整間店氛圍偏暗，建議可在腳踏板處加設照明，藉由燈帶讓空間更有氣氛之外，也能多一種指示作用。

運用座椅創造的高翻「檯」率，帶來更高的坪效

在餐飲行業，營業額很大程度上由翻桌率決定，像「星巴克」就很懂得利用座椅創造的高翻「檯」率，除了設置一般常見的坐位區，另也會增設吧檯、窗邊座位區，為配合來往人流，方便想短暫停留稍做休憩用餐的客群，簡單、快速吃完就走！保留部分的坐位區，留給那些想長時間停留的人，門店看起來也不會顯得太過冷清。

🔍 **設計細節**：吧檯座椅祭列也是有技巧的，將高腳椅的間距離控制在約 45 公分左右，製造有點擠又不會太擠的用餐情境。

利用高低差、迥異座位形式，創造不同的視野

座位區的設計除了可依循周圍環境的畫面做安排，還可以利用高低差來創造不同的視野感受。例如：高吧檯區、餐桌區與沙發區透過傢具的高度就可以呈現出更多層次的觀點與不同感覺。另外也可以利用地板的高低差，例如將某區塊的地板架高設計，再擺放造型感較強的桌椅，也可以營造不同氛圍的用餐區，亦可當作舉辦活動時的舞臺區。

🔍 **設計細節**：空間一隅可以設置吧檯座位區，建立自由又隨性消費體驗；另也可同時配置放置沙發，形成沉穩且令人安心的區域，藉此增加客人們的「被款待感」。

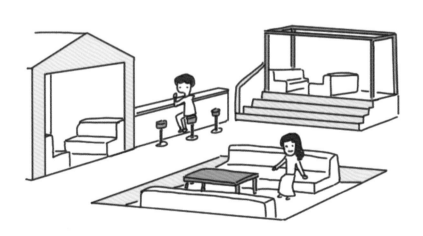

⬡ 座椅選擇

最安全的座椅樣式當然是跟著室內風格走，同類型的設計可以有強化調性的效果，但是，對比的風格搭配也可以創造強烈反差與個性感。樣式選擇也要留意舒適性、方便性，除了客人乘坐感到舒服之餘，也利於使用時可移動與同行友人坐近、親密聊天。

吧檯選用椅背款、可升降讓客人更愛用

高吧檯桌最令人擔心的就是坐起來沒有一般餐桌舒服，尤其是有提供餐點的餐飲空間，也因此在挑選吧檯椅的時候，建議可選擇有椅背的款式，讓身體有支撐，才不用一直彎腰駝背，同時也可以選擇具有高低升降的功能，展現店家的另一種細微貼心，也比較能夠適應各種身形的顧客使用。

🔍 **設計細節：**一般無椅背的高腳椅令客人覺得不容易坐得舒適，適度加上椅背則可改善此問題。

傢具決定可移動、圍塑的方便性

遇咖啡廳、小酒館的店，用餐偏屬於輕鬆且隨性，縱然設立吧檯座位區，仍有可能遇兩人以上同行的情況，近身觀看咖啡師、調酒師調製飲品，也希望能與同行友人親密聊天，因此在座椅的選擇上，還是要考量方便移動、圍塑的便利性。

🔍 **設計細節：**若考量座椅利於移動時，建議可選擇相對輕量的材質，方便顧客搬運移動，人員在閉店後整理也能減輕整理上的負擔。

吧檯桌椅風格跟隨空間設計最為安全

吧檯桌椅的風格和款式，基本上從空間設計去做延伸，通常不會有太大的問題，但要讓材質、色調有統整性，舉例來說，「野營咖哩」的主軸是露營，所以設計師特別訂製一張有著露營三角架概念的吧檯桌，桌面結構也是鍍鋅材質，呼應露營情調的原始感；又好比走的是自然戶外調性的咖啡館，吧檯椅則以木頭搭布質椅面，帶出溫暖氛圍。

🔍 **設計細節：**在選擇吧檯座椅時，要確保考慮到座椅高度與檯面的匹配度，以確保客人在用餐或社交時感到舒適。此外，座椅的深度和寬度也應根據目標客群的體型和用途進行選擇，以提供最佳的坐姿支援和舒適度。

吧檯照明設計

☑ 快速摘要 Check List

照明類型：

1 LED 投射燈演色性佳，是光源的最佳選擇。

2 軌道燈具使用彈性大，可依需求調整光源。

3 區域不同，建議照明類型選用要有所分別。

照明色溫：

1 餐飲經營項目、欲營造氛圍，影響色溫高低。

2 白天、晚上經營餐時間不同，決定色溫變化。

餐廳吧檯的設計除了裝潢外，照明的規劃在整體氛圍營造具有畫龍點睛的效果，光是光線的轉換，就能化腐朽爲神奇。就廣義來說，照明本身主要分爲：主照明卽提供整個空間的基本照明、輔助照明滿足特定任務如閱讀菜單、料理食物等、裝飾照明則是用於裝飾或美化、突顯特定區域和食物等，可依據吧檯功能再決定照明的功能，以達到特定的視覺和氛圍效果。

照明運用：

1 注意光源位置，盡量避免刺激與反射。

2 燈具設定的位置會影響照明聚焦程度。

3 檯面下加設照明，行走、作業都方便。

4 確保使用者、食物與背景皆能有亮度。

⬡ 照明類型

相較於居家照明以舒適爲主要訴求,吧檯的照明手法更爲多變與豐富,除了基本的要求之外,更強調氣氛的營造,塑造視覺的張力以及更多面向的考量。同時也藉由燈光聚焦與配置,讓美食佳餚、空間氛圍更具質感與吸引力。

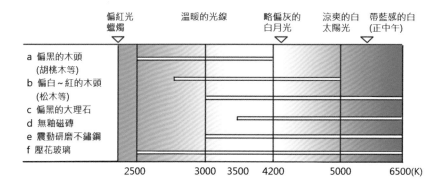

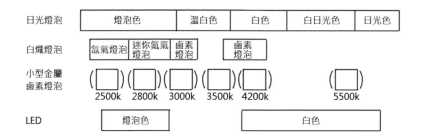

就吧檯設計而言,照明考量應該以投射到桌面的光源爲主,利用光源增添餐點美感。雖然傳統鹵素燈的燈光效果最佳,但用電量較高且光源較熱,照久了會讓人感到不適,因此 LED 投射燈是可以考慮的最佳光源選擇,演色性不差,可以減少熱度和用電量。

🔍 **設計細節:**照明都是以食物優先,吧檯桌面一定要打光,投射型燈具是最佳的用餐光源照明,特別是投射在食物上能更加鮮艷誘人。

可使用軌道燈避免燈具直射產生眩光

餐飲間裡的吧檯已趨於複合形式，除了製作料理、飲品，同時還兼具展示銷售，讓使用效益更為強大。當吧檯屬於這種情況時，建議在選用照明時可以使用軌道燈，因為軌道燈具可以講整方向，彈性較大，能依據需求調整光源，避免產生眩光狀況；另外在面對這種吧檯形式時，通常走動區的光源應該較柔和些，而陳列展示區的光源應該較明亮，才能突顯重點。

🔍 **設計細節：**當照明還需要突顯一旁的周邊商品時，建議在投射時減少不必要的反射，不產生雜光分散商品的呈現為主。以最均勻柔和的光色溫度，展現產品強度。

吧檯廚房不同區，建議照明類型有所分別

《設計餐廳創業學》提及，廚房內燈光應明亮，確保工作人員可以清楚的看見食物中有無其他異物混入、顏色是否新鮮等，以保障用餐顧客的飲食安全。若欲減少陰影及眩光發生的可能性，建議採用日光燈作為照明設備。至於兼具表演展示效果吧檯，其照明經常需要多層次的設計，尤其吧檯人員的動作範圍、背櫃陳列或使用空間應有照明，如有吊架設計，應該在其下端打光，以防檯面太暗、不利操作。

🔍 **設計細節：**依我國《食品良好衛生規範》規定，使用之光源應不致於改變食品之顏色，照明設備應保持清潔，以避免汙染食品。

⬢ 照明色溫

色溫在照明設計中非常重要，特別是在餐飲空間裡，它不只影響人的情緒、視覺感受，甚至進而決定用餐體驗、舒適度和氛圍的品質。在設定色溫時，不只考量餐飲類別、想打造出的氛圍，甚至經營時段色溫也會影響顧客用餐的感受。

依據用餐飲項目、營造氛圍，決定色溫高低

吧檯屬於餐廳空間的一環，進行燈光計畫時色溫是一項關鍵因素，原因在於不同色溫的燈光會產生不同的感受，也進而影響用餐情境與情緒，根據餐飲類型使用上略有不同。暖色光（色溫 2700K 以下）主要在營造出溫暖、親切、輕鬆的氛圍，咖啡廳、餐廳很常使用；中間色光（色溫 3000 ～ 5000K）提供柔和、愉快、舒適的光線，適合快餐廳等需要讓客人輕鬆用餐的場所；冷色光（色溫 5000K 以上）提供明亮、清潔、專注的感覺，通常餐廳比較少見。

🔍 **設計細節：** 呈現食物建議以 3000K 為主，尤其是桌面部分，此色溫最能呈現食物與飲料的色澤，LED 挑選上則以最接近此色溫為主。

照明色溫與特色

照明光源	色溫	特色
暖色光	色溫 2700K 以下	溫暖、親切、輕鬆
中間色光	色溫 3000 ～ 5000K	柔和、愉快、舒適
冷色光	色溫 5000K 以上	明亮、清潔、專注

經營餐時間會決定照明色溫的變化

正因為色溫會直接影響到用餐體驗和餐廳的氛圍，色溫的選擇建議要考慮餐廳的開放時間，在晚上或氛圍更加暗淡的時候，較低的色溫（通常是指色溫 2700K 以下）可以幫助客人感到放鬆和舒適，有些餐廳白天即開始營業，或是有劃設相對明亮的用餐區，這時建議可以考慮使用中等色溫（色溫 3000～5000K），因為它們既不會讓人感到過於冷淡，也不會過於溫暖，而是提供一種中性和舒適的光線。

🔍 **設計細節：**安裝具有調光功能的燈具，以便根據不同時間、場合和客人需求調整燈光的明暗程度。這樣可以提供更多的靈活性，滿足不同的用餐情境。

營業時間 VS. 照明色溫

營業時間	色溫
白天營業	色溫 2700K 以下
晚上營業	色溫 3000～5000K

色溫與光的概略對照

5000K 白光 3000K 黃光

6500K 冷白光 4000K 自然光

⬡ 照明運用

任何餐廳空間，照明重點都是食物爲優先，因此桌面打光是必須的，另外現代人吃飯除了相機先食，也愛自拍打卡，照明重點也要關照到使用者，當佳餚一送上桌卽可拍照留念且不會錯失品嚐的最佳時機，同時還能讓用餐的體驗更加全面。

留意光源位置，避免刺激與反射

工作檯面要留意光源本身反射，特別有的吧檯屬於結合座位形式，強光容易刺激到料理人員和顧客的眼睛，引起不適。因此光源建議可以投射至牆壁或頂部以間接或緩和方式投射下來，提供足夠的照明，不同光源存在空間內，室內充斥著光影，有時候也能成爲最美的裝飾。

🔍 **設計細節：** 可以先決定好吧檯位置、工作與座位區域後，再依據最適角度找出適切的光源位置。如果吧檯後方兼具展示，建議可以將光源嵌陳列架中，以減少反射。

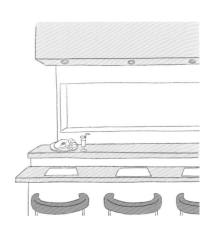

燈具所設定的位置，影響照明聚焦程度

燈光能讓餐點看起來更美味可口，因此在照明設計在商業餐飲空間中佔了十分重要的角色。唐岱設計設計師蘇游哲昀表示：「因爲每種燈發散的角度不一樣，在配置照明時需考慮哪些地方是想要被客人看得清楚，哪些是想保有模糊曖昧空間，而影響角度就是燈具的高度，設置越高越發散，設置越低則越能聚焦。」對於需要秀感的吧檯，雖然常會聚焦光線，但避免燈光只集中於一點，不僅客人容易覺得刺眼，吧檯人員也難以進行工作。

🔍 **設計細節：** 現今的吧檯已成爲名廚、咖啡師、調酒師、甜點師的表演舞臺，秀感相對的重，因此在燈光的呈現上不會只聚焦於集一處，而是全面性的表現，以提升吸睛度同時也兼顧工作需求。

吧檯設計的照明最重要的還是以功能性爲主，若是開放式中島或調酒吧檯，建議可在上方配置嵌燈加強照明之外，工作區的動線上方也能規劃嵌燈，提供作業區基本光線，同時在爐檯區、備餐區的檯面下方加裝簡易燈具，可打量局部地面空間，如此一來才能擁有足夠亮度的料理空間。朝外的吧檯也可在踢腳處加設照明，有助於引導消費作爲入位就座的指引。

Q **設計細節：** 嵌在下方的照明，建議色溫要與空間的基礎照明互相搭配，整體氛圍就能更臻完善。

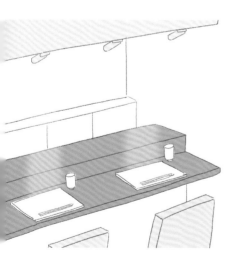

現在愈來愈多人到餐廳、店家打卡拍照，而照片拍出來是否美觀好看就有賴於照明設計。雖然不同類型的餐廳有不同的照明需求，但有一個共通之處就是：照明都以食物爲優先，色溫以3000K 爲主，是最能呈現食物與飲料的色澤的亮度。此外，蘇游哲昀認爲，光的來源對照片的呈現很重要，在設計時需思考此區是以拍人或拍食物爲主？確認光源能讓人或食物有亮度，且背景也有均勻亮度，才能拍出好照片。

Q **設計細節：** 色溫 3000K 相對適合餐廳空間，既能呈現酒液的色澤與精緻感，面對像是肉類、海鮮也能映襯出它們的油花紋理；如果選用的是 LED，挑選上則以最接近此色溫爲主。

POINT 7

吧檯材料運用

材料選擇：

1 檯面最基本的就是要具備抗刮、抗汙、耐用、好清潔。

2 吧檯座位材質著重舒適觸感，耐用性、易維護也重要。

3 以材質、色彩妝點吧檯立面，造就獨特性也回應環境。

吧檯在餐飲空間裡扮演著重要角色，而今的吧檯為了身兼多重任務，在一定形式、尺度下，又再詳細劃分出其他功能，因此形塑吧檯的材料，除了講究功能導向的選擇外，也側重融入風格美學設計，如此如此一來吧檯不只好用，還能順勢成為空間吸睛的焦點。

材料運用：

1 相異地坪區隔場域，為吧檯下更明確定義。

2 材料善加結合照明設計，以突顯細節特色。

3 以材質相同尺寸與比例，展現設計一致性。

◆ 材料選擇

無論規劃多大多小的吧檯，「材質」仍究是最核心的關鍵。對內選擇最適合料理的材質，利於服務人員使用，又能顧及安全衛生以及續的維護處理；於外結合整體氛圍的形塑，一來不僅嗅覺、味覺獲得滿足，連帶視覺、觸覺也同步得到新感官刺激。

吧檯料理區首重抗汙、耐用、好清潔

餐廳的經驗者、料理人，選用材質都希望美觀、耐用、好清潔為主要考量，其中不鏽鋼檯面其本身具防水、耐熱、防蛀蟲、不易生鏽、堅固耐用，而且使用壽命長……等特色，多為餐飲吧檯所選用。人造石檯面主要成分為石粉、樹酯以及人造石粒混製而成，由於質地看起來類似天然石材，且花色豐富、顏色變化也多，加上表面沒有毛細孔，容易清潔。花崗石檯面屬於天然石材，花紋變化豐富具每一片均不相同，具有經典與獨特藝術價值，因石質有毛細孔，具虹吸作用且不耐酸鹼，使用維護上需要更細心。美耐板檯面是由內襯的木芯板或塑合板作為基材，在表層蓋美耐皿層所組成。

🔍 **設計細節：**不鏽鋼耐酸鹼、耐熱度高、不怕潮、又好清理，相當適合廚房環境，但表面易留下刮痕。現代常 L 字型吧檯，遇不鏽鋼、花崗石材質在轉角處會有 45 度接痕，建議驗收時可以稍加留意做功的細膩度。

檯面材質比較表

項目	特色
不鏽鋼檯面	耐酸鹼、耐熱度高、不怕潮、又好清理，相當適合料理檯面，但表面易留下刮痕。
人造石檯面	方便造型設計，類似石材的天然質感，但較易刮傷。
花崗岩檯面	為天然石材，花紋多變且每一片均不同，具藝術價值。但有毛細孔具虹吸作用、且不耐酸鹼，使用維護上需要更細心。
美耐板檯面	運用內襯基材、外覆美耐皿表層所組成的檯面，不論在顏色、材質或紋理，都能提供多樣選擇。

吧檯座位材質著重舒適觸感，耐用性、易維護也重要

吧檯若是具有客席功能，因是提供給客人使用的，建議材質選擇應考慮到設計、耐用性和清潔易維護等因素。桌面材質的選擇上，建議以木皮、實木為主，不僅提升用餐體驗的溫度與質感，有些實木甚至帶有天然香氣，也能從嗅覺增添使用上的好感度。另外也可考慮具仿實木觸感相似度極高的美耐板為主，觸感同樣較為舒適，同時也兼具好清理保養的優點。

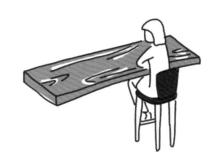

Q **設計細節：**如果選用的是美耐板要注意收邊問題，特別是有些轉角處銜接上會有接縫，宜多加留意，倘若有湯汁溢出至桌面，也要盡快擦乾以保持乾燥，防止水從接縫中滲入，導致桌面產生膨脹情況。

吧檯立面置入巧思，為局部設計畫龍點睛

杭州山地土壤室內設計有限公司設計總監董甜甜認為，從吧檯立面的選材而言沒有絕對的不適合，只要滿足日常使用所有材質皆可；此外也能藉由材質的選用回應空間、設計風格，甚至使吧檯呈現出來的效果更具特色。像「丘末茶研所」吧檯內外根據使用功能劃分使用了兩種材質，客座區域在設計上追求無接縫的統一性，所使用的是黑色磐多魔，保證材質耐磨硬度到達後質感和美觀上的協調，內部則是選用石材，並於表面層上做了特殊處理，使吧檯的肌理感更為強烈。

Q **設計細節：**色彩也是表現立面特色的元素之一，M.S.A.A. 不山建築事務所在設計「Doubleuncle（北京市日壇店）」的吧檯時，以高彩度的橙色鋪陳，成功地讓原先昏暗的地下空間注入全新魅力。

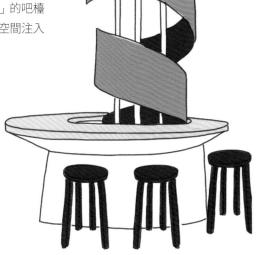

⬡ 材料運用

吧檯已成為一間餐飲店核心，型態常會隨著使用目的、經營項目等，在材料運用表現上有所變化。
像是作為點餐、外帶之用途，會藉由地板加以劃分區域屬性與功能性；若是作為一間店內的主吧檯，
結合照明、拼接技術、異材質搭配等，以突顯吧檯獨特性。

相異地坪區隔場域，為吧檯下更明確定義

吧檯已是餐飲空間裡不容或缺的重要角色，除了餐點製作，吧檯也經常被賦予收銀、點餐等機能，甚至是後疫時代下吧檯也身兼取餐的功能。通常具收銀、點餐、取餐功能多半設立於入口處，此時可運用相異的地坪材質無形區隔外帶等候與內部用餐場域，讓顧客在無意識中就會將自己的用餐形式分類，不至於互相干擾。

🔍 **設計細節：**一間店面若設立太多指示，其實會讓整體設計更顯雜亂，運用地坪相異的材質做區隔，除了界定內用外帶功能，再者也能為立於外部的吧材下更明確的功能註解。

吧檯同時也是展示平台，爲了讓它吸睛充滿視覺焦點。在向外展示那一面，除了於立面單純使用貼磚、各式美耐板之外，也可以在規劃時可以使用金屬材質，善用金屬的反光特性，在打亮光源時同時照映金屬材質，增添視覺感官。另外也會選一些像是透光性的材質，如玻璃、夾膜玻璃、薄石材、木材等，藉由其透光性和光源，一同爲吧材增添視覺效果。

🔍 **設計細節**：玻璃的清透性能讓光源顯得更具穿透力，夾膜玻璃因爲本身內部夾有其他素材，能演繹的光源效果更多變。薄石材大多是以石粉製成再切割成薄片，結合光源能體現石材獨特質感與紋理。木材用來當發光立面材質，照映出來的溫潤效果很美好，相對不並遍且單價也較高。

異材質的拼貼運用不僅能滿足功能性需求，還展現出設計質感。例如以「白色磁磚」作爲吧材材料，設計師在「泠奇咖啡」中借鑒了藤編傢具的設計邏輯，將硬材料轉化爲柔和的視覺感，還充分重用了現有的結構連續性和材料。當中材料的尺寸和比例以 30 公分爲基準拼貼，盡可能讓一切的尺寸都符合倍數，來實現這個特殊材料的完整使用，不需要透過切割，也保有吧檯設計的一體性。

🔍 **設計細節**：材質看似普遍，但其實只要從尺寸、比例、拼貼方式，甚至是與異材質相結合，都能爲吧檯帶來讓人眼睛爲之一亮的效果。

圖片提供__空間站建築師事務所

CHAPTER 3

吧檯設計案例解析

吧檯設計已成為一間餐廳的核心，除了滿足客人好奇心之外，還是一種娛樂效果，讓客人在等待的過程同時觀看一場做菜秀。蒐羅國內外具特殊的吧檯設計，以互動交流、最佳賞味、實用至上、異業結合四大應用形式，對應各種餐型類型，進而從設計策略、臨場互動、戲劇效果、實用效益四大面向做深入的解析與探討，看設計人如何運用創新設計為餐飲空間帶來新秩序與新體驗。

互動交流 · 最佳賞味 · 實用至上 · 異業結合

開放式吧檯大膽結合烤檯，展演燒鳥狂想曲

打破燒鳥料理來自於居酒屋的印象，「Birdy Yakitori 燒鳥狂想曲」大膽地將烤檯搬到客人面前，以 Fine Dining 的形式呈現精緻的燒鳥料理，讓客人可近距離觀賞料理職人俐落的刀法與烹調的技藝，同時感受直火炙烤料理的熱情。吧檯設計爲了同時滿足主廚與客人的需求，並兼顧用餐體驗，在尺寸拿捏上下足工夫，也在材質上融入品牌意象，讓品牌的料理與空間形意合一。

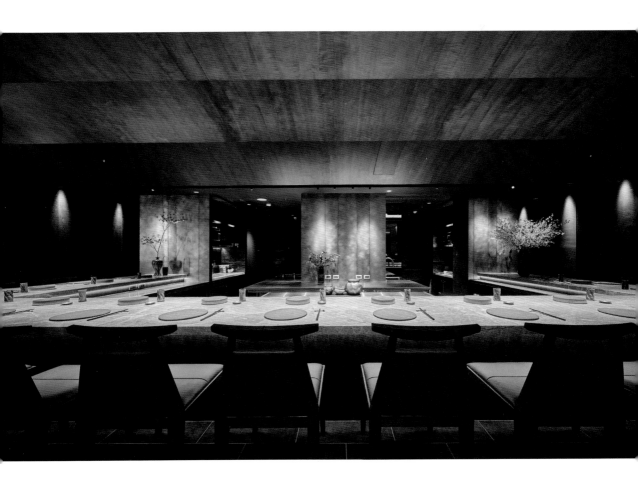

Designer Data 有靚設計事業有限公司 Project Atelier ／謝宜誼、林嘉容、梁智翔／ www.projectatelier-id.com。 **Project Data** Birdy Yakitori 燒鳥狂想曲／台灣 · 台北／ 130 ㎡（約 39.3 坪）／大理石、訂製玻璃、煙燻烤漆金屬板、石英磚、實木。

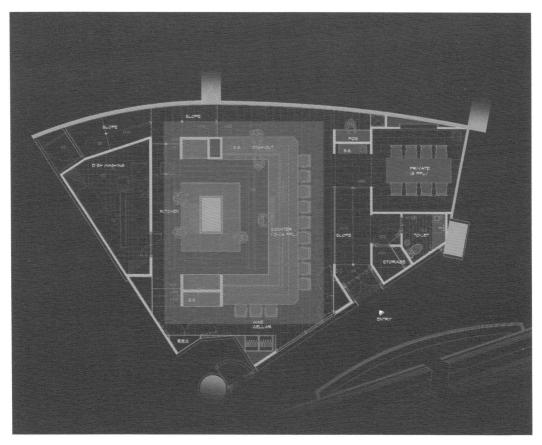

（左、右）基地中央存在著一個較大的結構柱，透過設計師的巧思將限制轉化，以量體的存在模糊內外廚房的界線，圍繞著柱體展開吧檯設計，自然地使顧客能將目光聚焦於主廚料理時的一舉一動。

「Birdy Yakitori 燒鳥狂想曲」品牌雙主廚黃晨睿、楊富雄分別待過米其林一星餐廳，香港「Yardbird」、日本「燒鳥 市松」，雙廚再度聚首，以燒鳥專門店的形式，提供無菜單的套餐料理，從品牌、食物到空間皆展現出星級的細膩質感。料理的過程，如同精采絕倫的表演，除了烤檯上的食物之外，廚師便是擔綱主演的第一主角，負責操刀空間的有靚設計事業有限公司 Project Atelier（以下簡稱有靚設計）設計團隊將用餐區域設計為開放式的吧檯，以烤檯為中心，讓顧客的視線藉由空間自然聚焦於主廚身上，使五感體驗更加豐富，也更直觀地訴說品牌的精神與理念。

設計團隊以「孔明羽扇」作為整體空間的設計主軸，在燒鳥料理直火烹調的過程中，扇子是不可或缺的一樣工具，「羽扇」結合了雞的鳥羽與料理時搧風的動態意象，透過設計語言，呈現於弧形天花板上。空間中使用有大面積刷痕的特殊漆，搭配深色木皮及煙燻紋金屬板，強化空間與品牌調性「燒烤」的連結。現今流行的打卡文化，也讓顧客在品嚐美食之餘更注重用餐體驗與具有設計美感的空間，設計師將燈條隱藏於弧形天花拼接的交接處，並結合多功能調光系統，讓燈光投射在食物上時，使盤中的料理顯得更加誘人，拿起手機隨興一拍就能拍出按讚數激增的 IG 美照。順帶一提，為了將直火料理的過程呈現在客人眼前，全案建材皆選用滿足防焰一級標準材料，符合安全法規的要求。

考量內外場需求訂定尺寸，提供良好的使用體驗

商業空間設計除了用餐空間之外，也須考量進貨方向、內場空間、出餐動線與顧客出入的動線。有靚設計具有豐富的餐飲空間規劃經驗，利用場域中的梁柱為中心，界定內外場空間的範疇，梁柱後方靠近貨梯的空間規劃為廚房內場，同時也是存放食材與設備的空間，這樣的配置能有效地縮短進貨時的動線，讓開門營業前的準備工作更加事半功倍。ㄇ字型的開放式吧檯，是空間中最重要的主角，必須同時服務廚房內場與前來用餐的顧客，吧檯以烤檯為中心向外延伸，吧檯前方加上左右兩側可容納 14 ～ 16 名客人，坐在吧檯前的顧客多由主廚親手端上餐點，因此，主廚伸出手遞餐的距離、視線高度、動線走道的寬度皆是設計的重點。

燒鳥店的烤檯，為避免燒炭烹調的油煙影響客人，多半會使用煙罩或玻璃阻隔，但對於希望能以 Fine Dining 形式優雅呈現燒鳥料理的「Birdy Yakitori 燒鳥狂想曲」而言，在客人面前以直火精心烹調燒鳥，也是料理創作的一部分，因此，排煙變成為整體設計必須解決的第一道問題，設計師在烤檯前配置了與大理石檯面齊高的排煙設備，並將管線埋藏於吧檯的檯面之下。由於排煙管的口徑大小，涉及所需排放的氣體量，80 公分的大理石檯面要在能容納煙管的直徑大小之餘，仍保留足夠的深度，才不會影響客人坐在吧檯前用餐的舒適度。

吧檯設計核心

1. 戲劇效果 利用天花設計連結品牌精神

直火烹調燒鳥的過程,需要持扇搧風,「羽扇」結合了鳥羽與搧風的動態意象,設計者透過天花板的設計,呈現出鳥羽交搭的排列形狀,利用深色的木皮與材質的肌理,加深與品牌料理採「直火燒烤」方式呈現的連結。

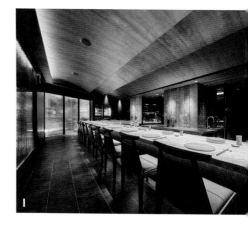

2. 設計策略 以開放式吧檯圍塑料理展演的場域

用餐空間與料理空間結合,以直火料理的烤檯為中心向兩側延伸,形成ㄇ字型的開放式吧檯,位於空間正中央的結構量體,立面選擇煙燻烤漆金屬板,如同舞臺上的背板,讓主廚展演料理時的畫面更加精緻。

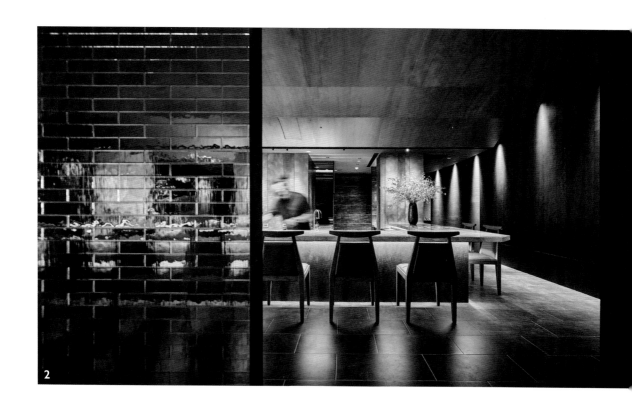

3. 實用效益 精準掌控尺寸滿足內外場的需求

80 公分寬的大理石檯面必須同時滿足隱藏排煙管與客席座位的深度，客席區域的桌面高度定為 76 公分，並訂製高 46.5 公分的餐椅搭配。開放式吧檯透過不同高度的地坪，滿足了吧檯內部的廚房作業需求，儘管擺放 104 公分的工作檯也不會因高於用餐檯面而影響美觀。

4. 實用效益 兼顧實用與美觀的設計

為解決排煙問題並兼顧美觀，抽油煙機的高度與用餐檯面齊平，並將排煙管道埋於客席的檯面之下，80 公分的檯面必須留有足夠的深度才不會影響用餐時的舒適度，同時又必須容納排煙管的孔徑，尺寸的拿捏是吧檯設計的重點。

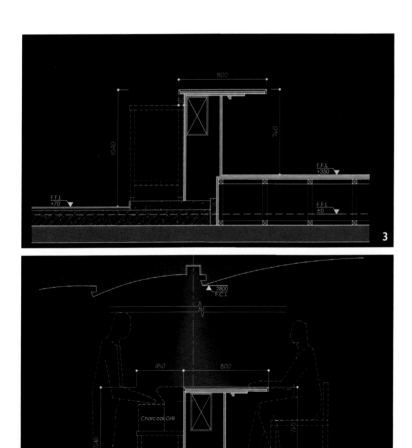

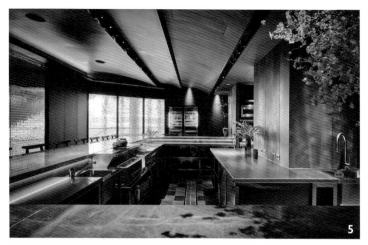

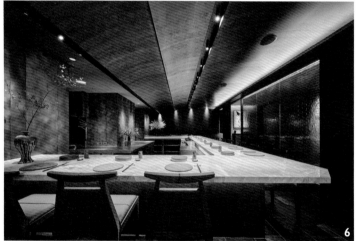

5. 實用效益 開放式吧檯結合廚具使功能更完備

開放式的吧檯外圍作為客席，吧檯內的空間則串聯了呈現在客
人眼前的外廚房與後場內廚房。吧檯內部結合專業料理廚具，
為了使主廚作業上有寬闊的空間走道留有 1.2 公尺的寬度，後
方的量體周圍結合了備餐檯面，用以補充前方主吧檯的功能。

6. 臨場互動 近距觀賞從食材化為珍饈的料理秀

「Birdy Yakitori 燒鳥狂想曲」大膽地將烤檯搬到客人面前，開
放式的吧檯設計與烹調空間結合，讓主廚與客人面對面，除
了現場直火烹調之外，還能第一時間由主廚送上精心烹調的
燒鳥料理，使顧客除了品嚐食物外，更多了能與料理職人交
流的機會。

互動交流・最佳賞味・實用至上・異業結合

來自部落的精緻鐵板饗宴，重現團聚樹下的美好時光

座落屏東霧台鄉北葉村半山腰上的「Mathariri」，以最純粹的清水模建築，讓餐廳能安
然融入於自然山林中，相較於一號店「Akame」以直火燒烤作爲料理核心，「Mathariri」
意味著「各種美好」，以中央鐵板吧檯作爲舞臺，重現族人們團聚於樹下的古老回憶，
映襯著午後的山林景色，品嚐盤中關於部落的記憶與風味，體驗細膩而暖心的五感饗宴。

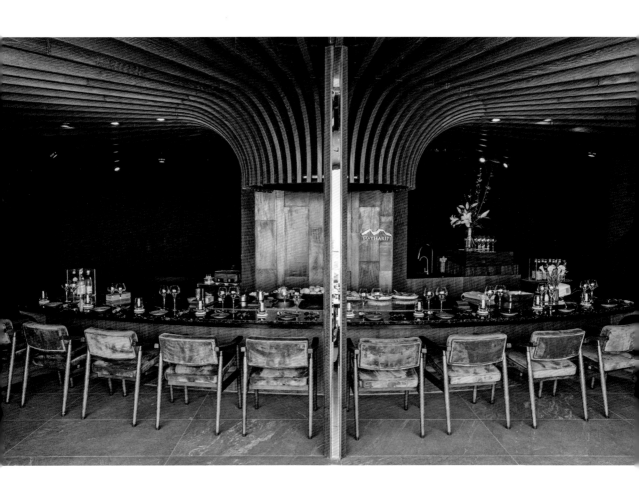

Designer Data 小觀點設計／謝昌佑／ minipartidesign.wordpress.com。 **Project Data** Mathariri ／台灣 · 屏東／室內 40 坪（不含露台）／花崗岩、原木、鐵板、石板材。

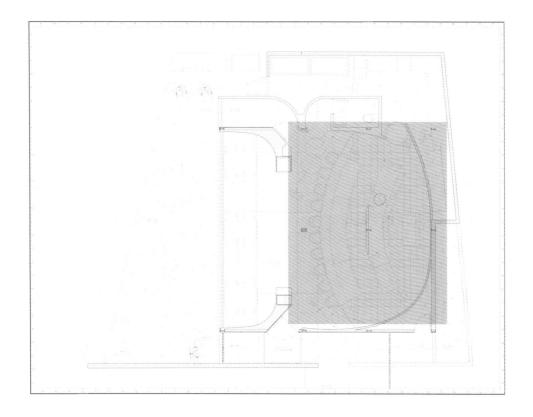

（左）以具互動性的鐵板料理為主軸，同時置身山林日景的環抱之中，重新詮釋部落原鄉的共同美好回憶。（右）因應「Mathariri」想帶出的「相聚」精神，以吧檯為核心向外開枝散葉，搭配弧形鐵板設計，讓主廚能在第一時間關照每一位顧客。

「Mathariri」為魯凱族語，意味著「各種美好」，構想初期便希望能重現家鄉部落裡，族人們一同團聚於祖靈樹下享受彼此陪伴的美好時光，逐選擇以鐵板料理手法破題，由主廚親自在顧客面前料理展演，並透過放射狀的曲線板材聚焦定位吧檯的中心位置，具象化「樹」的意象，賦予品牌更具深度與溫度的精神。為了完整「相聚」的美好意義，「Mathariri」採用特別定制的弧形鐵板，精巧的弧度讓客人圍坐料理檯前，即使分別坐在最遠處的兩側，視線也能自然地交會，猶如回家團聚在圓桌前吃飯的親切感，進一步增進用餐時客人間彼此的互動，收攏的弧線也能讓主廚更輕易關照到每一位顧客的需求。

將吧檯視為舞臺，用細節堆疊完美演出

吧檯能快速有效的點出空間重點精神，但在使用層面如何兼顧實用與舒適性是一大重點。首先是硬體規劃方面，吧檯的高度設定決定了用餐的形式，常見的吧檯大致落在 90～105 公分高，需要搭配較高的吧檯椅，110公分則多為站立式的櫃檯與寫字檯，考量到用餐舒適性，「Mathariri」將吧檯高度定調為標準餐桌的 75 公分，不僅可搭配一般餐椅，坐下時雙腿也能自在向前伸展，對應到主廚在料理上的實用性，將內側工作區地面進行 8 公分的降板工程，進而達成符合主廚身高的 83 公分工作檯面高度，同時維持吧檯平面俐落無高低差的一體性。

而開放式的鐵板料理往往帶有表演性質，主廚在板前的烹調過程如同一場演出，吧檯便是舞臺，為了最大程度突顯演出者，適當的燈光引導非常關鍵，除了依據主廚的料理習慣定位聚光焦點，每個座位與餐盤也都有專屬的燈光定位，以呈現餐點的最佳姿態，此外，其他所有可能令觀眾分心的變相也都必須一一排除，像是捨棄容易干擾視線的器械機台，將前置備料與清潔等料理機能全收納至後廚空間，抽油煙機也採平面機型，維持檯面的簡潔俐落，吧檯後的曲線木條除了象徵開散的枝葉，不僅能引導觀者的視覺集中，同時身兼煙囪功能，輔佐縱向的排煙功能。

其餘細節還包含聲音與溫度的環境控制，像是以消音棉包覆排煙管內部，降低低頻機械噪音，讓主廚的料理講解分享與場景音樂能更完整地傳達；其中，用餐環境的溫度掌握最為棘手，用餐區緊鄰料理檯，不但高溫炙熱，排煙同時也會一併將空調抽離，透過後廚空間的補風加壓，藉以維持氣壓與溫度恆定，打造細緻優雅的用餐體驗。

吧檯設計核心

1. 設計策略 樹狀吧檯設計，直接爲品牌定位破題

爲了體現如店名般「各種美好」的用餐體驗，透過放射狀的曲線板材聚焦定位吧檯的中心位置，具象化「樹」的意象，不同尺寸厚度的木條亦增加視覺層次，此外，以主廚爲中心訂製的弧形鐵板，更進一步重現部落族人們一同圍聚於祖靈樹下的美好時光。

2. 臨場互動 維持檯面等高，確保溝通互動順暢無礙

爲了實現主廚與客人之間無落差的互動服務，考量入座後的舒適性，設計師將用餐區吧檯高度定調爲 75 公分，可搭配一般餐椅，下方更有能讓雙腳舒適伸展的空間，同時將工作區向下降板 8 公分，兼顧主廚煎檯區的使用順手性，維持內外平台的水平高度，視線與溝通互動更加順暢。

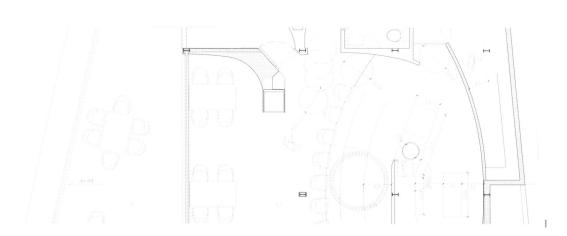

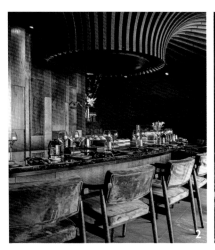

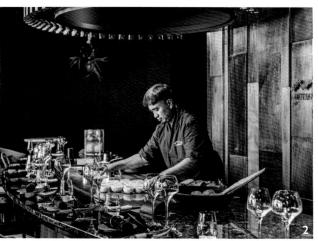

3. **實用效益** 解決看不見的環境難題，魔鬼藏在細節裡

直面顧客的料理方式，拉近了互動體驗，但因為少了藏拙的空間，需要更加完備的細節規劃，像是以消音棉包覆排煙管內部，降低低頻機械噪音，才不會影響到音樂播放與對話；另外吧檯區域排煙與空調效能，需仰賴對於空氣正負壓的控管，排煙同時透過後廚空間補風加壓，維持舒適清新的用餐環境。

4. **戲劇效果** 導入劇場光源定位概念，提升質感氛圍

餐飲空間的氣氛營造，點光源的設計規劃可說最為關鍵，除了重點區域的聚焦定位，每個座位的餐盤定點也需精準投射，避免頂光直射，在不影響視線的情況下調整側光的角度。至於色溫掌控，設計師分享為讓主廚在餐檯區的動作更加明顯，選用較接近白光的 4000K 光源，其餘用餐區則規劃 3000K 暖黃燈光，提高氛圍體驗。

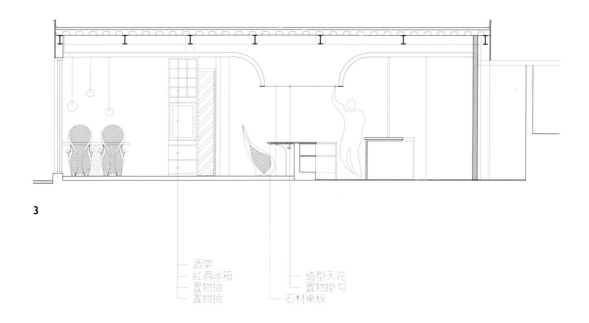

3

酒架
紅酒冰箱
置物抽
置物抽

造型天花
置物掛勾
石材桌板

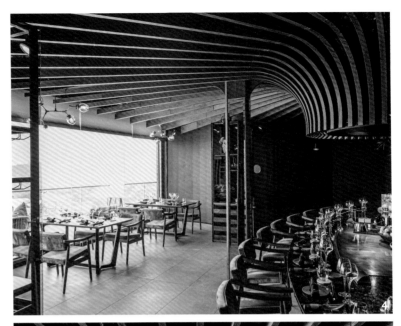

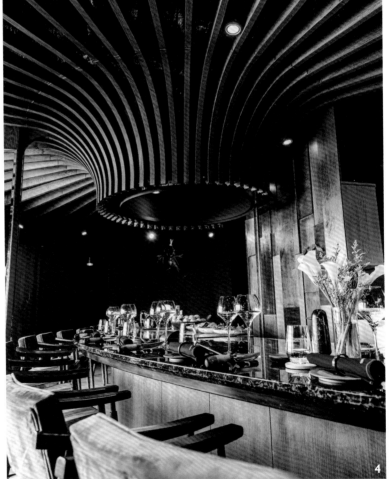

互動交流‧最佳賞味‧實用至上‧異業結合

廚房吧檯地板沉降設計，展現料理藝術的劇場效果

「MAD：MEN 面麵酒屋」位於台北市六張犁，一樓為 13 坪的狹長空間，為了讓客人用餐有舒服座席，主理人 SEVEN 與甲穎設計 Ching Hu 設計師構思出外層吧檯、內層中島廚房的兩進式設計，讓顧客用餐與內場廚務使用發揮最大坪效。

Designer Data 甲穎設計／ Ching Hu ／ www.instagram.com/jydesign.tw。 **Project Data** MAD：MEN 面麵酒屋／台灣．台北／ IF：44.5 ㎡（約 I3.46 坪）、2F：52.7 ㎡（約 I5.94 坪）、2F 陽台 4.5 ㎡（約 I.36 坪）／不鏽鋼毛絲面、科技木皮、木紋地磚、眞鐵、實木、水泥漆、磁磚、大理石。

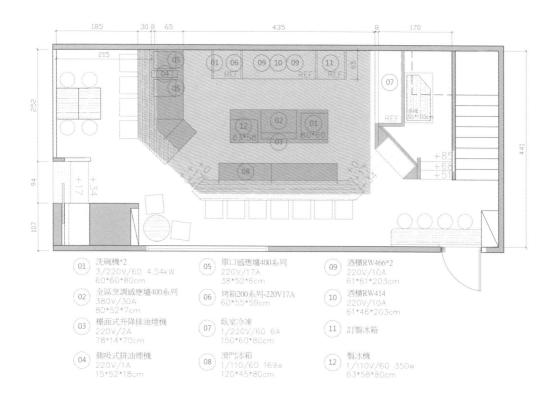

① 洗碗機*2 3/220V/60 4.54kW 60*60*80cm	⑤ 單口感應爐400系列 220V/17A 38*52*8cm	⑨ 酒櫃RW466*2 220V/10A 61*61*203cm
② 全區烹調感應爐400系列 380V/30A 80*52*7cm	⑥ 烤箱200系列-220V17A 60*55*59cm	⑩ 酒櫃RW414 220V/10A 61*46*203cm
③ 檯面式升降排油煙機 220V/2A 78*14*70cm	⑦ 臥室冷凍 1/220V/60 6A 150*60*80cm	⑪ 訂製冰箱
④ 側吸式排油煙機 220V/1A 15*52*18cm	⑧ 滑門冰箱 1/110/60 169w 120*45*80cm	⑫ 製冰機 1/110V/60 350w 63*58*80cm

（左）吧檯設計向日本銀座的高級酒吧取經，提高客席地板高度，讓吧檯服務更加貼合顧客需求，也形成廚房與客席的無形界線，創造出劇場般的觀賞效果。（右）鑽石形狀的吧檯設計，爲受壓縮的廚房工作區域爭取最大可能使用範圍。雙出口設計讓進出動線運用靈活，降低小廚房的逼仄感。

爲了讓用餐客席坐得舒適，「MAD：MEN 面麵酒屋」在有限坪數下壓縮廚房工作空間，並打破傳統吧檯單一長條形狀的思考模式，以鑽石形狀盡可能拓展吧檯使用長度，將中島廚檯包圍其中，藉此創造出廚房區域的回字動線，外層吧檯負責飲料製作與服務、廚房則以餐點料理爲主，方便工作人員前後製作料理與取物送餐，讓廚房與吧檯的動線得以靈活使用。

爲了加強廚房與吧檯的劇場展演性，設計概念向日本銀座酒吧取經，將工作人員使用空間往下沉降，提升客席地板，創造出如舞臺劇場觀賞席的高低落差空間，最外圍客席地板最高、吧檯略高於廚房地板，三層不同高度的地板讓顧客視線層層推進，如觀賞舞臺劇般地欣賞料理流程，而吧檯與廚房的檯面高度同樣維持在 90 公分，無落差高度避免工作人員取、置物不便，也方便料理操作與快速出餐。

客席地板在提高 30 公分後，顧客落座的視線高度也會與內場工作人員維持同樣水平方便雙方溝通，也能保持吧檯內的半隱私空間，不顯得吧檯工作桌面凌亂。從客席、吧檯與中島廚檯層層推進的設計策略，讓顧客在等待餐點與飲料期間，可靜心欣賞料理職人的精彩表現，常被忽略的專業能力如藝術般呈於顧客眼前，此設計讓「MAD：MEN 面麵酒屋」跨越 Fine Dining 高級餐廳的界線，從餐飲到空間都轉變成講究美感、體驗和空間藝術性的豐富多元場域。

以燈光色溫營造出客席隱私感與集中視線效果

居酒屋相當重視與客人的互動氛圍，「MAD：MEN 面麵酒屋」以全開放空間的格局設計方便與顧客溝通交流，另一方面也有考慮到顧客的隱私需求，貼心以燈光設計來區分內外場域，客席燈光以 2500 ～ 3000K 的黃光爲主，讓客席區域瀰漫著溫暖放鬆氛圍；料理區域則以 5000 ～ 6000K 的白光照明，避免因黃色燈光引起的色差問題，照顧到製作料理與飲料時需瞭解食材完整狀態與原始顏色的需求，而客席暗、工作區域亮的明暗差別，搭配不同色溫的燈光效果，也能營造出客席的包圍隱私感，並引導顧客視線達成集中觀看的舞臺效果。

吧檯的檯面材質採用不鏽鋼方便維持料理區域的乾淨清潔，客席桌面則使用實木桌板的溫潤質感，來中和中島不鏽鋼材質的疏離感。儘管室內空間不大，仍舊在店內角落處設計出一個小小包廂，概念上以「忍者房間」爲出發點，將壁面鑿出圓形洞孔作爲傳遞送菜通道，製造出設計趣味性。反向對應的高腳桌區，壁面上也有一個小圓孔，用來藏住外面升降鐵門的開關，除了呼應包廂的圓孔洞設計，若有顧客注意到此設計，也能展現出顧客注意細節的個性，方便掌握恰好的服務態度。另外配合廚房上方時間線海浪的布幕設計，高腳椅背採用了鯨魚尾造型呼應，而椅子顏色同樣以品牌主色調的藍色爲主，讓店內的品牌識別與空間氛圍維持統一調性。

1. **實用效益** 雙出口設計便於動線靈活運用

通常爲了營業考量，吧檯設計盡量會以單出口增加使用面積，
「MAD：MEN 面麵酒屋」的吧檯反其道而行，雙開口設計可
讓動線更靈活運用，一個開口朝向門口，方便工作人員進出迎
客送客，另一個開口則是朝著包廂與二樓樓梯，收銀設置在吧
檯最角落的隱密處，讓工作人員使用動線更優雅流暢，也避免
單向動線讓工作人員進出產生阻礙。

2. **設計策略** 吧檯環繞廚房創造回字靈活動線

爲了讓顧客動線維持舒適狀態，廚房內場以中島爲中心置入製
冰機、洗碗機等廚房必需設備，通道寬度則維持人能通過、冰
箱門可開的極致縮減方式，搭配外圍吧檯後，界定出內外空間
也製造出回字動線，以前後左右可互相調度的靈活來降低內場
通道侷促感，也創造出小廚房與吧檯使用上的最大坪效。

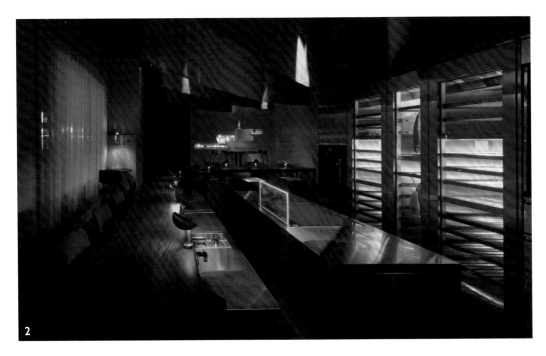

3. 臨場互動 抬高客席地面高度，利於眼神交流溝通

居酒屋氛圍重視與客人互動，「MAD：MEN 面麵酒屋」使用
工作區下降的設計，讓站立的工作人員與坐著的顧客視線保
持水平，貫徹極致服務精神，並以燈光切割出內外場域，客
席採用溫暖黃光，廚房內場使用白光投射，兩種不同的色溫
落差劃分出客席的隱私感，同時也能讓視覺集中在廚房的劇
場展演性。

4. 戲劇效果 時間線布幕設計，點出熟成發酵料理技法

為突顯「MAD：MEN 面麵酒屋」以熟成、發酵、醃漬為主的
料理技法，廚房天花配合品牌主色調，於吧檯前緣上設有一整
列藍色布幕，當冷氣開啟時，布幕會隨著出風口吹送微微飄
動，如海浪飄盪也象徵著時間流動，搭配劇場感的廚房流程展
演，將時間線的主題概念立體化。布幕縫隙中安排燈光投射，
隨著布幕飄動也同時製造出光影流逝的明暗效果，更增添時間
流逝感受。

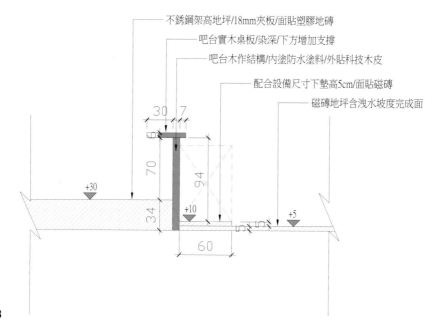

不銹鋼架高地坪/18mm夾板/面貼塑膠地磚
吧台實木桌板/染深/下方增加支撐
吧台木作結構/內塗防水塗料/外貼科技木皮
配合設備尺寸下墊高5cm/面貼磁磚
磁磚地坪含洩水坡度完成面

3

互動交流 · 最佳賞味 · 實用至上 · 異業結合

半透明材質，突顯從實用到調製的專業展演

MIZUIRO DESIGN 水色設計顛覆過往，以半透明材質打造「GŪLŪ GURU 酒調飲實驗室」吧檯設計，一方面降低吧檯量體沉重感，二來若隱若現的視覺效果、加上調酒製作過程，共同強化吧檯的舞臺效果，讓專業能力成為另一種與顧客溝通工具。

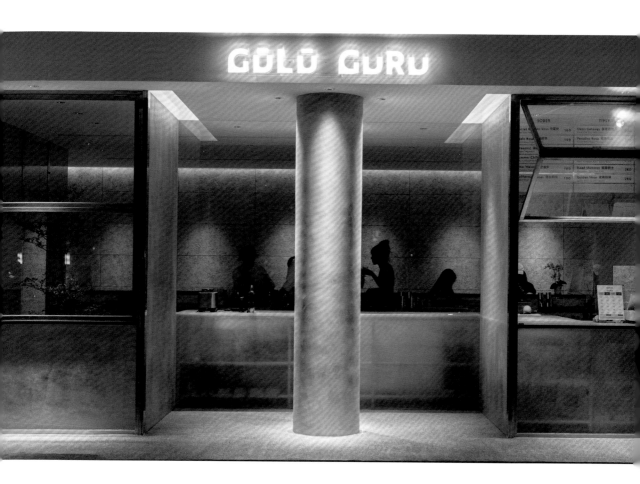

Designer Data MIZUIRO DESIGN 水色設計／林正斌、陳嫚嬪／ www.behance.net/mizuiro_design。**Project Data** GŪLŪ GURU 酒調飲實驗室／台灣 · 台北／ 85 ㎡（約 25.6 坪）／特製 FRP 玻璃、金屬鍍五彩、金屬烤漆、不鏽鋼金屬、木絲纖維板、樂土特殊漆、壓克力、水泥漆、強化玻璃、水泥粉光。

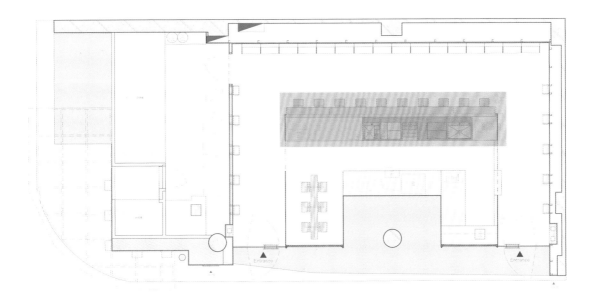

（左）以半透明的 FRP 材質降低量體沉重感，若隱若現的視覺效果引發顧客好奇之餘，更藉由調酒製作過程來強化吧檯的舞臺效果，讓專業能力成爲另一種與顧客溝通工具。（右）利用店外有小型公園的地理優勢，刻意降低客席數量，將吧檯範圍擴大並置於店內空間正中心來聚焦重點，以達到舞臺展演般的視覺效果。

MIZUIRO DESIGN 水色設計設計師林正斌（Elson）在思考「GŪLŪ GURU 酒調飲實驗室」空間設計時，一反以往酒吧調酒師與客人聊天的慣性互動模式，改以完整展現調製過程來增加顧客好奇心，也讓調酒師的專業能力更加得到重視。「以前大家設想的酒吧互動可能是 Bartender 跟客人講講話與服務對方的交流，但我認為現在的互動模式已經發展出不太一樣的模式，就算沒有跟顧客有肢體或言語上互動，但透過專業操作的過程讓顧客對 Bartender 正在做的事情產生興趣，這樣子的互動與服務模式將會是未來的流行趨勢。」Elson 說道。

「GŪLŪ GURU 酒調飲實驗室」將手搖飲概念帶入調酒酒吧的設計當中，為配合此品牌定位，Elson 除將整體空間明亮化打造成精品咖啡廳氛圍，以酒精濃度來區分產品類別配合著杯器設計也改變對傳統調酒酒吧的認知。他特意將吧檯設置在營業空間正中心，集中目光焦點讓吧檯成為整個空間的舞臺，並賦予吧檯四個面向各有不同機能，顧客入店後可以圍繞在吧檯四周活動，不管從那一個面向都能看到吧檯裡正在工作的樣子，同時吧檯高度也略微降低至 90 公分來縮小遮掩範圍，這樣即使是不擅言詞的調酒師，也能在製作過程中簡略為顧客說明材料與調製過程，搭配動作的渲染效果，讓飲品調製過程更具有儀式感。

另外格局配置上，一反將空間留給營業座位數的考量，特意擴大吧檯範圍並在檯面下納入收納區域，讓工作人員不需走出吧檯到倉庫補貨，以避免中斷調製展演的流暢性。

燈光設計帶出材質特性，創造出時間感

吧檯材質以 FRP 加上玻璃的半透明設計打造輕盈感，讓大型吧檯不顯得量體沉重，吧檯下方不裝設櫃門的陳列設計也獲得業主認同，收納貨品若能陳列好看，其實也屬展演過程的一環，既然講求呈現專業度，那不僅是檯面上調製的專業度，檯面下設備與收納的專業度也要被顧客認同。

半透明的 FRP 材質讓吧檯外側呈現出若隱若現的效果，彷彿可窺探到演出後臺的準備動作，增加了空間互動趣味，而這樣的視覺效果也需要燈光設計來強調出材質特性，除了利用間接照明來打出 FRP 的隱約感，另搭配有聚光燈效果的燈具來照射吧檯以強調舞臺性，走道與座位區則採用有廣角效果的燈具製造出光暈效果，區隔出與吧檯的不同氛圍。另外具有樹脂成分的 FRP 還有一個會隨時間推移增加色深的特性，則是 Elson 希望材質能隨著時間成長讓店面有著不同時間歷史感的特意選擇。

也因為擴大吧檯面積非傳統追求使用效率的吧檯設計邏輯，設計過程中 Elson 不斷與業主確認調酒程序，盡量把相關設備配置在前後左右一步內可以完成的狀態，來盡量減少調酒師工作勞動，且吧檯已預留日後若欲增加食物料理販售品項的設備與出餐空間，為業主提前做好準備。

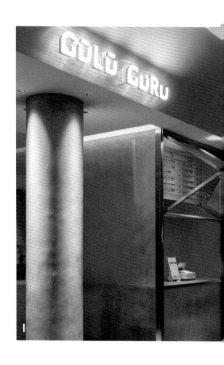

1. **戲劇效果** 轉化結構柱缺點，突顯吧檯舞臺中心位置

店面中央有一根無法去除的結構柱，Elson 轉換思考模式，利用柱子所形成的分界線，將吧檯視覺上一分為二，切割出兩個不同畫面也區分出不同機能，柱子右邊設置收銀檯與外帶窗口，左邊則是辦活動的 DJ 檯或可設置 VIP 區的彈性空間，巧妙轉換先天缺點增加戲劇張力效果。

2. 臨場互動 吧檯四面向各具功能性，創造觀看趣味

吧檯打破在同一面完成所有事情的設計邏輯，讓東西南北四個面向各具備不同機能，涵蓋出餐檯、備餐檯、飲料檯、DJ 檯與收銀與外帶窗口，以及未來可能增加食物販售品項的設備空間，具有不同功能的每個吧檯面向，都有其專業運作的功能性呈現給消費者欣賞並製造出互動機會。

3. 設計策略 反傳統設計帶入品牌創新精神

為配合業主為調酒產品導入手搖飲概念，並可自己選擇微醺程度的的創新設計，除營造空間明亮感，在吧檯材質選擇上，開發出以 FRP 結合玻璃剛性來解決傳統 FRP 較軟的結構問題，並以半穿透性視覺效果，讓吧檯成為空間中唯一舞臺又不顯得沉重，降低吧檯高度展現調酒從無到有的過程，也成為顧客互動的無形橋梁。

4. 實用效益 設備位置尺寸精細推算，達到實用與效果平衡

吧檯高度為一般吧檯使用的 90 公分最適人體工學高度，但因為放大吧檯的使用範圍，從洗手槽尺寸、製冰機與冰箱、爐臺與飲水機等設備位置與尺寸，需經過不斷地流程推演，仔細計算長度距離，讓使用者能在一步之內，以前後左右轉身的方式將所需工序完成，以達到吧檯效果與實際工作需求平衡。

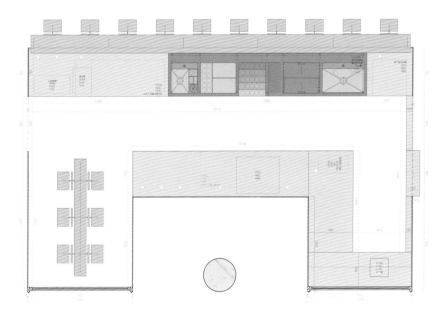

3

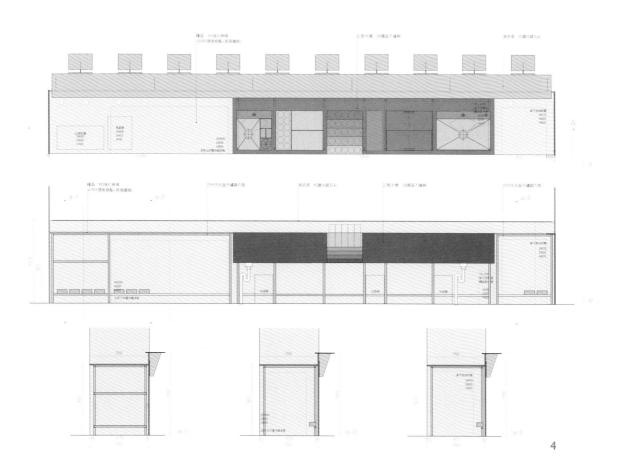

4

互動交流．最佳賞味．實用至上．異業結合

以「生活」爲軸心，打破傳統咖啡廳格局的環繞式吧檯

位於北京的「泠奇咖啡」以「邀請客人走進吧檯」爲理念，將咖啡、咖啡師、咖啡館三者關係整合，不僅服務周邊社區的熟客、提供聚會場所和不定期專業人士的杯測會與分享活動等，讓中小型建築空間設計發展出了無限可能性。

Designer Data 空間站建築師事務所／汪錚
／微信號：SpaceStation_ 。**Project Data** 泠
奇咖啡／大陸 · 北京／ 46.3 ㎡（約 14 坪）
／磁磚、木皮、水泥。

（右、上）當顧客剛踏入這家咖啡館時，
可能會感到空間布局有些陌生。然而，當
他們入座後，可以近距離觀察到咖啡師們
熟練地調製咖啡，並且將咖啡親自送面前，
這種親切的互動自然拉近了顧客與咖啡館
之間的距離感。設計師認爲相對歐美，亞
洲顧客傾向於被動式互動，所以希望強調
空間的交流屬性，鼓勵顧客積極參與。因
此設計中捨棄常規的客座區，只有吧檯區
域，促使顧客自然地參與互動，融入咖啡
師的世界。

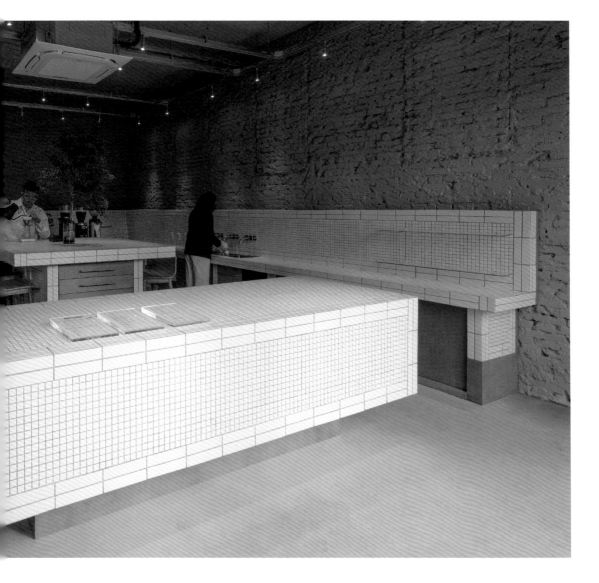

咖啡店的兩位主理人很清楚咖啡操作的細節，也在產業深耕許久，他們向空間站建築師事務所提出了一些引人注目的理念，也藉此作爲整體設計的開端。首先是希望將咖啡店打造成一個具有社區特色的場所，讓其深度融入周圍社區，也希望吸引一些咖啡愛好者與專業咖啡師。主理人們還提到了些有趣的計畫，比如舉辦活動，其中最重要的是「杯測活動」，針對專業咖啡師，他們會圍成一圈品評、測試新的咖啡豆，並進行磨豆和沖泡測試；另外還開展咖啡推廣工作與課程，讓周圍社區的居民也能參與。

其經營模式也相當開放，他們計畫邀請其他咖啡館的咖啡師進行快閃活動，這意味著咖啡館的咖啡師並非固定的，可能只在這裡工作 2 ～ 7 天，這種靈活性也影響了整體空間的設計需求。他們需要一個環繞的中央吧檯成爲空間的核心元素，而非傳統的靠牆式吧檯，讓客人能親近咖啡製作過程。設計團隊將 14 坪的有限空間巧妙地佈置成爲一個大型吧檯：點單檯、手沖咖啡吧檯和意式咖啡檯，三個模組都排列在中央軸線上。除此之外，所有的座位都位於吧檯區域的內部，只有當顧客踏入吧檯的範圍，才能找到坐位。而這三個吧檯都是環繞式的，就類似於家中的廚房島檯，這樣做打破了吧檯區域的「內外」和「正反」之間的界限，也讓來往的客人就像在家裡的廚房般隨意。

融合不同高度吧檯，拉近顧客與咖啡館間的距離感

設計規劃上，包括了三個不同高度的吧檯，分別適用於不同的需求。第一個吧檯用於客人進門時點單，並搭配較長的檯面。第二個吧檯是正中央的正方形中島式吧檯，用於杯測和手沖咖啡，其高度約爲 120 公分，高度的選擇考量到咖啡師在參與杯測工作時的舒適度。最後，第三個吧檯則位於最靠內的區塊，放置沖煮意式咖啡的器材，其高度爲 90 公分，也考慮到咖啡機下方需要放置冰箱，而冰箱上方還需要提供約 10 公分的設備層、包括管道的安排和接口的設計。

除了吧檯的高度，通常建議意式吧檯寬度爲 300 公分，以確保設備配置合理、操作順暢，維持舒適的工作空間，過窄的空間可能導致設備擁擠，而過寬又可能導致操作不便。「吧檯的高度和寬度是咖啡店設計中的關鍵因素，需要多方考慮以確定最佳尺寸。」空間站建築師事務所設計師汪錚說道。此外，吧檯鋪陳的白色瓷磚材料也成爲咖啡店的一大特色，透過拼貼方式設計，減緩觀看者對空間風格化歸類的急迫感，而著重材料的「趣味性」。白色瓷磚在八、九〇年代城市建築外立面被廣泛使用，因其堅固性而帶給人安全感，並成爲一種有時代記憶的材料。在拼貼設計中，設計師特別採用長條形瓷磚作爲包邊，馬賽克小瓷磚作爲芯材，呼應藤編傢具的柔軟用材邏輯，讓人感到獨特而又熟悉。

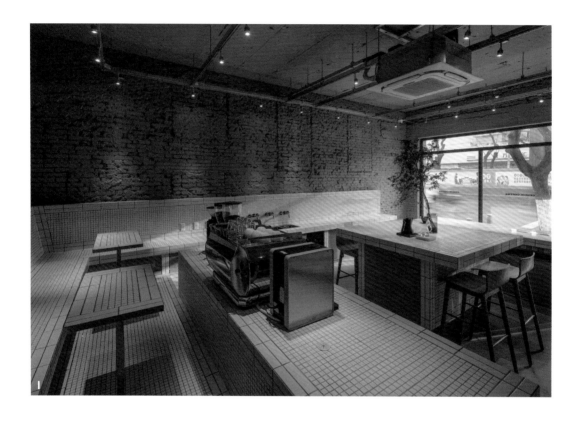

1. **設計策略** 如家般舒適的咖啡空間，讓身心真正放鬆

將臨街的小空間作爲一個大吧檯來進行整體布局，所有座位與咖啡師都相當近，距離只有幾十公分，這種近距離讓顧客能夠親眼目睹咖啡師的操作並準備咖啡，然後端到他們面前時，距離感自然地縮小。就連餐具清洗的區域也靠近座位，如同在家裡廚房般自由自在。

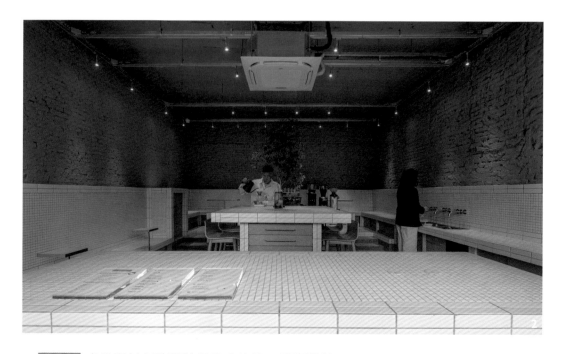

2. 戲劇效果 多元混材創造獨特且具功能性，展現設計巧思

在設計初期拆除了原有牆面，將裸露的基礎水泥磚牆保留下來，與木質、磁磚和白色馬賽克磚一同構成了設計的元素。這種綜合運用不同材料的方法，不僅充分考量了功能性需求，還借鑒藤編傢具的設計邏輯，將硬材料類比成柔軟的效果。不僅帶來獨特的外觀，也保留了場地原有的結構，實現了可持續性設計。

3. 臨場互動 如家的親近氛圍，串起咖啡師與顧客的閒話家聊

在靠近門口的一側是能「喝一杯就走」的座位，配置了隨手放杯子的小桌；在中央的正方形中島式吧檯，除了提供咖啡師們在參與杯測活動交流時使用，兩側還有近距離觀看咖啡師滴濾操作的吧椅；而在最裡側的一排座位所在的地面升高了 40 公分，使客人坐下之後的視線與義式吧檯的咖啡師齊平，方便長時間的「邊喝邊聊」。

4. 實用效益 洗手槽獨立出來，使用效益更廣

考量空間不單只有銷售咖啡使用，偶爾作為學習教室也化身周邊鄰里的交流空間，因此在規劃上讓吧檯、收銀檯、中島各司其職，需要清潔洗滌的洗手槽則移至側邊，多人使用不會受到干擾，也利於維持各個操作檯面的整潔性。

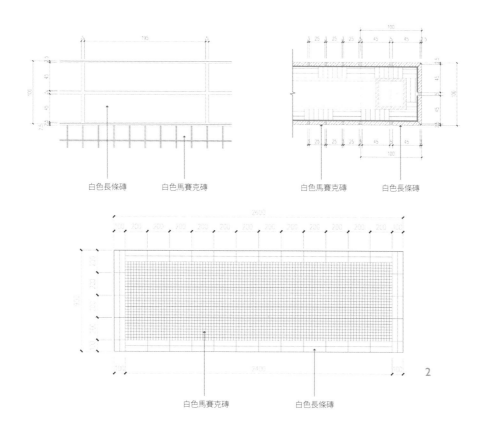

白色長條磚　　　白色馬賽克磚　　　　　　　白色馬賽克磚　　　白色長條磚

2

白色馬賽克磚　　　　　　白色長條磚

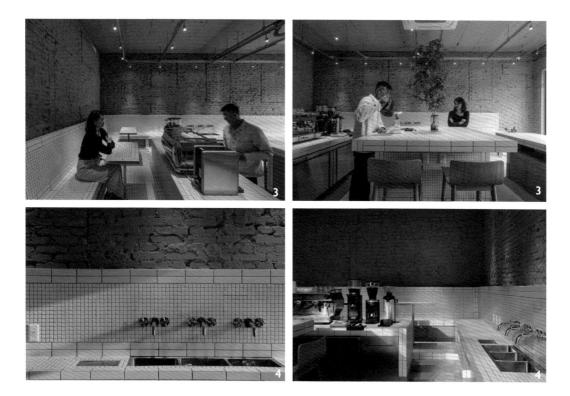

互動交流 · 最佳賞味 · 實用至上 · 異業結合

簡約透亮玻璃磚吧檯，沉浸創新茶飲文化

顛覆傳統茶飲空間，位於 NOKE 忠泰樂生活商場一樓的「thé 13 蝶 13 」，致力於茶甜點文化，窗明几淨的落地窗，自然木質基調溫暖地吸引人們走入，可觀看茶飲製作的沉浸式吧檯，大量玻璃磚與玻璃茶桶結合構成主景，打造出透亮獨特的玻璃茶屋。

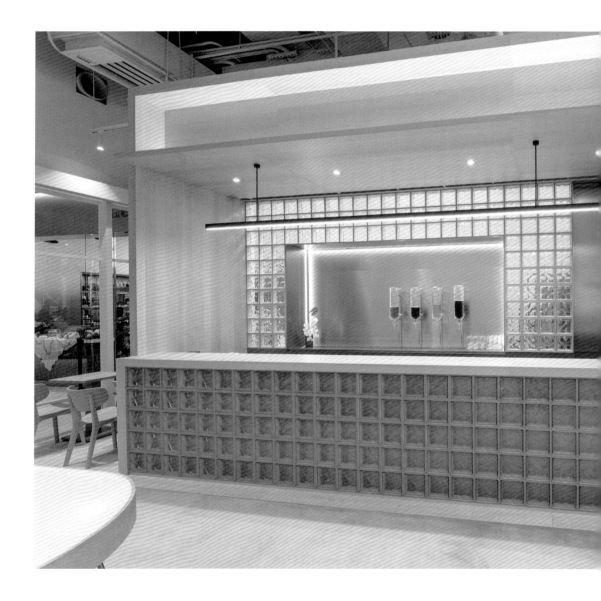

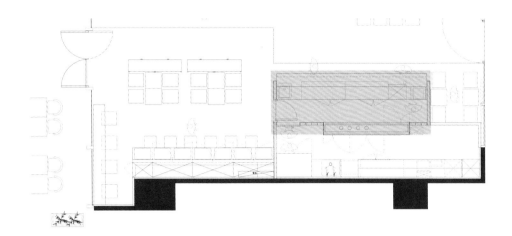

Designer Data 築內國際／黃秉鴻、羅若家／ www.aistyle.com。**Project Data** thé 13 蝶 13／台灣‧台北／23 坪／不鏽鋼、玻璃磚、楓木水波紋木皮、鍍鈦美耐板。

（左）座落於 NOKE 忠泰樂生活商場一樓的「thé 13 蝶 13」，將內外場結合、打造如玻璃茶屋的概念，扭轉人們對於茶飲空間的想像。（上）前後兩層的吧檯形式，根據茶飲製作流程採用橫向動線，由最靠近外場的服務人員進行收桌，中間位置可立即接替原本位置，單向的前後移動反而提升作業效率。

由 Yen 與 Katia 夫妻共同經營的當代概念茶店 One Tree Hill 致力於推廣「茶甜點文化」，2021 年結束實體店營業後，如今再度於 NOKE 忠泰樂生活商場以全新品牌「thé 13 蝶 13」回歸，此次延續東方茶文化的核心並與法式甜點結合，創作出「用喝的甜點」，顛覆人們對於茶飲的既定想像。相較於首間實體獨立店融合建築特色，以高冷精緻的質感為呈現，「『thé 13 蝶 13』加入更多溫暖木質基調，因 NOKE 忠泰樂生活屬於複合式商場，客人多半是目的消費導向，因此我們希望傳遞更具生活化方式，讓大家很輕鬆地體驗我們的產品。」主理人 Yen 說道。比較特別的是，在空間使用上必須與來自東京的「ONIBUS COFFEE」共享，Yen 期待「thé 13 蝶 13」能展現品牌自我的風格框架，於是提出藝術家杉本博司創作的蒙德里安玻璃茶屋概念，透過築內國際採用似有若無、若隱若現的玻璃磚為主要材質，前後堆疊出兩層吧檯，搭配乾淨、低限的楓木水波紋木皮，打造出通透明亮的盒體，甚至於選用訂製玻璃茶桶，展現來自不同海拔、產地的多樣茶湯色澤，讓空間聚焦於茶主角、回歸茶的本質，從設計反映職人精神。

另外，在於動線配置上，「thé 13 蝶 13」因座落商場一樓的特性，擁有兩個出入口，「當時我們做了很多平面研究，考量整個大商場為田字型，透過低中高的吧檯、座位區域安排，讓客人不論從哪個入口進店，都可以看到完整的樣貌。」築內國際設計長黃秉鴻解釋。

細細拿捏操作尺度，實用舒適也扣合簡單溫暖

有別於一般茶飲產品，「thé 13 蝶 13」全新品牌包含「用喝的甜點」和「會喝醉的甜點」，像是冰淇淋機、急速冷凍等都是特別的設備，根據 Yen 提供的運作流程，將工作內容劃分為內外場外場由兩個不同高度的吧檯構成，以左右位移的橫向動線設計，加上刻意略窄的尺度，讓點餐、製作等位置維持一個人，恰到好處的適度拿捏，避免太空曠也不會過於擁擠，對於營運管理來說亦可以維護品質。不僅如此，過往實體店面的工作經驗也成為「thé 13 蝶 13」規劃上的修正，例如檯面高度通常設定 80 公分左右，但此處的第一層吧檯內部操作高度為 90 公分，改善彎腰、吊手問題，對外高度則是 115 公分，當客人點餐後可以輕鬆地倚靠吧檯欣賞茶飲製作，提高可親近性。

第二層以玻璃茶桶為主視覺的吧檯，檯面水槽則結合洗滌、排水功能，主要提供閉店後清理茶桶使用，檯面高度稍微調降些許，以配合服務人員盛裝茶飲姿勢流暢，亦考量茶桶高度、落水旋鈕位置，一方面維持視覺上的簡潔俐落。甚至於吧檯特意選用長型燈具，同時也是為了回應極度俐落的設計核心，同時打亮整體吧檯特色，搭配 3000K 光源帶出茶飲空間的溫暖氛圍。

吧檯設計核心

1. 設計策略 簡約溫暖氛圍提升親近性、回歸茶的本質

期望以更為生活化的方式讓客人能輕鬆地認識、親近「thé 13 蝶 13」茶飲品牌，然而同時也考量店鋪與咖啡館共享空間，因此在規劃上以木質盒體建構主景，展現自我品牌特色，同時將所有設備、機能隱藏於檯面下，簡約乾淨且溫暖氛圍體現茶飲職人精神。

2. 戲劇效果 玻璃磚、玻璃茶桶創造透亮吸睛視覺

兩層吧檯的立面大量使用玻璃磚打造，搭配擁有橫向、縱向紋理的簡單純粹的楓木，通透明亮的盒體讓人們視覺聚焦於產品本身，甚至於使用訂製玻璃茶桶成為空間吸睛焦點，加上局部鍍鈦美耐板，展現質感之外也便於維護清潔。

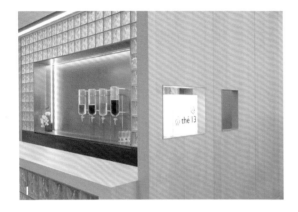

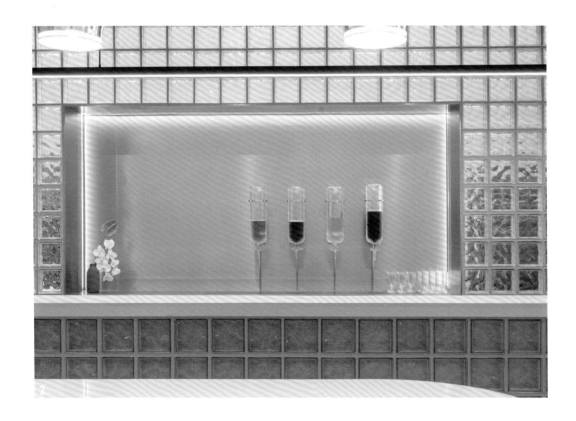

3. 實用效益 不鏽鋼水槽兼具洗滌、排水用途

第二層玻璃茶桶為焦點的吧檯區域，檯面內結合水槽，具有洗滌與排水功能，提供閉店後清理茶桶所使用，規劃上必須計算洩水坡度、集水槽以及落水頭的位置，避免後續造成淤積，玻璃茶桶後方則隱藏銜接內廚房的循環機。

4. 臨場互動 115 公分木質檯面創造互動與觀看

「thé 13 蝶 13」擁有兩層吧檯設計，第一層吧檯的玻璃磚上另選搭柔和木質檯面搭配，115 公分高度讓客人可以輕鬆倚靠，觀賞製作茶飲的過程，創造與消費者的互動，而內部高度則是 90 公分左右，降低彎腰、吊手等問題。

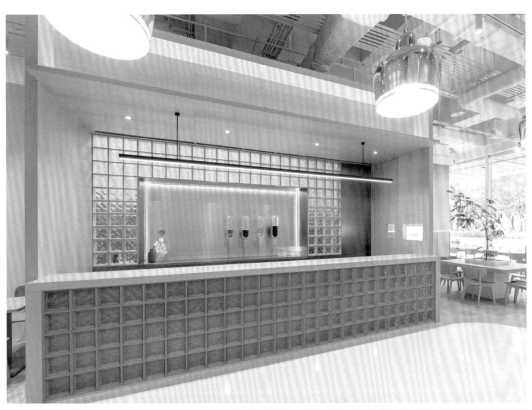

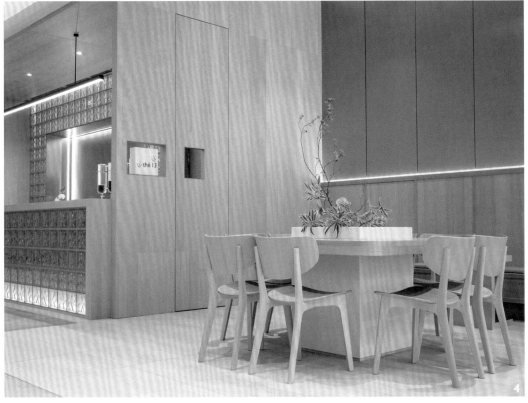

互動交流 · 最佳賞味 · 實用至上 · 異業結合

突破空間框架，讓「燒鳥」體驗升級

不同的餐飲類別、就餐形式與烹飪方法，構成了不同的用餐體驗。由大人兒工作室
（深圳市大夥兒設計有限公司）所設計的「Biiird 日式燒鳥店」中，將源自於日本街頭
攤位小吃的「燒鳥」餐飲形式設立於商辦空間中，藉由一道 U 字型吧檯與環狀牆面為
人們揭開有趣的品嚐試驗。

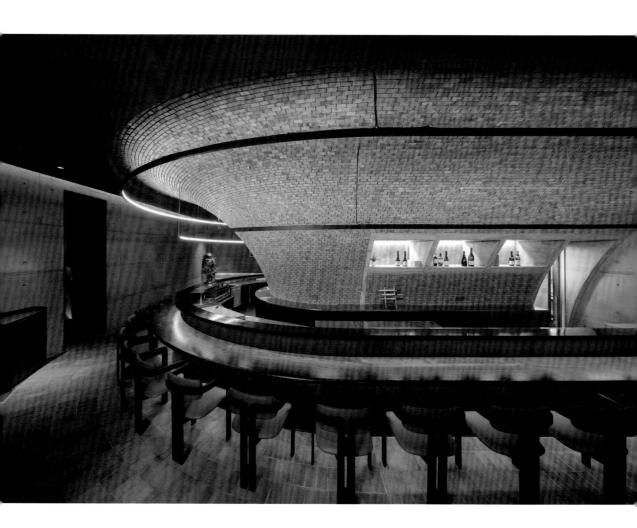

Designer Data 大人兒工作室（深圳市大夥兒設計有限公司）／卓俊榕、黃媛／ www.bigerclub.design。
Project Data Biiird 日式燒鳥店／大陸 · 廣東／ 274 ㎡（約 82.89 坪）／紅磚、水泥粉光、金屬、木材。

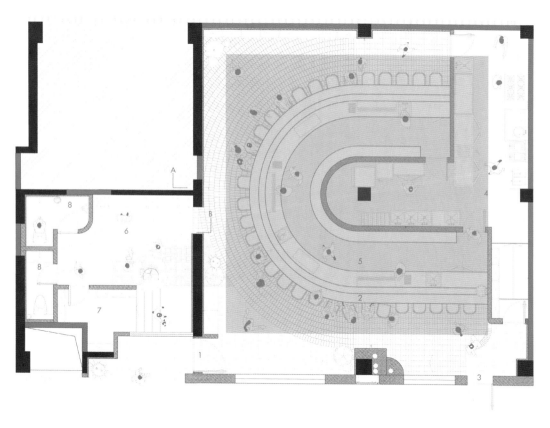

1st Floor-Plan／首層平面圖 1:100

1. Entrance 入口
2. Dining Area 用餐區
3. Side Entrance 側門
4. Kitchen 廚房
5. Operating Room 操作區
6. Rest Area 休息區
7. Storage 儲藏間
8. Restroom 衛生間
9. Office 會議室

（左）挑高 5 公尺的樓層高度結合橫向相連上下相串及環狀圍塑的方式，打破方整的空間慣性。（右）整體規劃時，除了客人使用的主入口動線，更隱秘的後廚動線也是極為重要的。「Biiird 日式燒鳥店」使用了中置廚房，成功解決明暗動線的避讓問題。

「Biiird 日式燒鳥店」位於廣東省深圳市的住商大樓一樓，大人兒工作室（深圳市大夥兒設計有限公司）針對這個不到 300 平方公尺（約 91 坪）的場地進行了大量分析，不僅僅著眼於空間和材料的研究，同時，對於「燒鳥」的餐飲形式該如何布局於空間，進行了多種嘗試。

由兩個空間單位組成的「Biiird 日式燒鳥店」在尚未打通相連之前，已經可以預見 5 公尺高的建築樓層將給空間帶來更多的設計潛力。空間相連方式並非單純的移除牆面，而是部分橫向相連，部分上下相連，既有開闊空間也有受剪力牆限制的部分，因此可以看到僅由一公尺寬門洞相連的獨立場域，也有局部挑高的兩層空間。

這次設計任務的其中一項要求是，所有的餐位都必須以吧檯形式展開，意味著吧檯的長度決定了客席數量，然而，在打通兩間 6×12 公尺的單位後能得到一個方整的大空間，但方正的場地中央有一根 0.5×0.5 公尺的柱子，這根獨立出來的柱子，不僅分割了空間還影響了整體的功能流暢度，設計團隊嘗試了各種吧檯的形式與可能性，最終得到最佳解決方案。

環狀牆面與吧檯座位形構空間主軸

經過現場條件和功能需求的分析，大人兒工作室（深圳市大夥兒設計有限公司）決定將用餐區和廚房同時置於合併後的大空間，用餐區圍繞著廚房，將廚房向內包裹，因此柱子被收於廚房之中，為了避免柱子在正中央的突兀感，用紅磚砌成一個頂天的弧形柱狀牆面，座位區則圍繞著柱狀牆面排列，使空間形成一個連續的半環狀，這樣一來不但增加視覺的連續性，更重要的是，提高了廚房與用餐區之間的工作效率。

在滿足客容量和主要空間的效率問題後，場地東側被廚房和用餐區兩個較大的功能分區幾乎佔滿，剩下的衛生間、儲藏間、員工更衣室等面積較小的服務空間，巧妙融合為一個多功能「核心筒」配置於西側，透過從使用功能對空間的分割，讓「用餐區」和「核心筒」彼此獨立但又局部相連，於是有組織地產生了更有趣的剩餘空間，大人兒工作室（深圳市大夥兒設計有限公司）將部分空間展開更多可能性，成為新的社交場所和展覽空間，在非用餐時段增加空間在網紅社群的曝光，這也是現代餐飲空間不可忽略的重要環節。

1. 戲劇效果 磚砌方式呈現拱形樣態

希望達到磚拱自身成爲結構的意義，吧檯不以貼磚方式呈現。在砌磚之前，先在天花加了一圈鋼梁，因爲這種半磚拱的主要產生的是側向力。也正因所需要的是側向力，在砌完牆後於磚牆背後加了一層鋼網，並且批了混凝土，讓整體成爲一個雙曲的殼體同時也保證了耐久性。接著爲了形塑出拱形樣態，利用60×60公分的木框架作爲支架逐一搭建出造型，這個方式能夠在圍塑的過程中把相關風管、管線等包覆住。而後才是將磚一塊塊利用水泥貼合。

1.

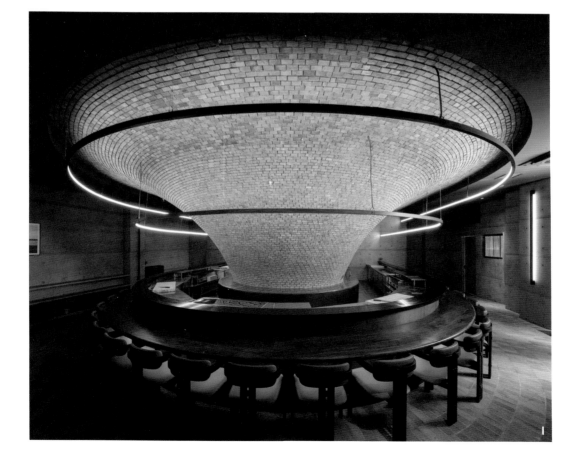

1.

2. 設計策略 提高擋牆隔絕熱源也成功補光

由於吧檯內部的炭烤爐在運作時無法避免熱氣上升，於是設計者將朝向客人吧檯座位前的擋牆做高，在隔絕熱源的同時嵌入燈光，燈光處於客人的視線之下，既照亮了食物又不刺眼，這樣一來還可以減少天花頂光的使用，客人在用餐時也不會在食物上形成陰影。

3. 實用效益 廚房內包提高內場工作效率

經過對現場條件和功能需求的分析，設計師決定將用餐區和廚房置於帶有柱子的大空間，以用餐區圍繞著廚房，將廚房向內包裹，而柱子則收於廚房之中。另外，避免了柱子立在正中央的突兀感，使空間形成一個連續的半環狀，以此來增加視覺的連續性。更重要的是，提高了廚房與用餐區之間的效率。

4. 臨場互動 環狀吧檯滿足最大客容量

考量「燒鳥」的特色在於料理人與用餐者的互動，因此座位區以吧檯形式跟隨著牆面排列展開，成為連續半環狀同時做到最多客席數量，輔以帶扶手座椅作為間距的自然阻隔，讓用餐不會感到擁擠。另一方面，料理人也能就近與消費者接觸，看到製作過程、遞餐，甚至是聊天話家常等，讓用餐過程變得更生動有趣。

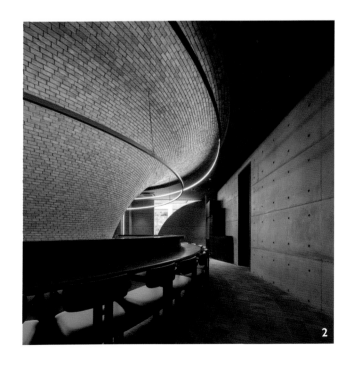

2

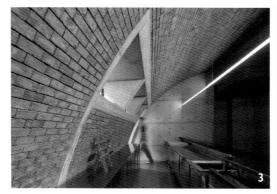

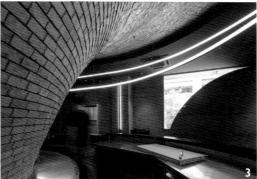

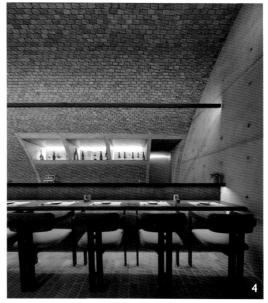

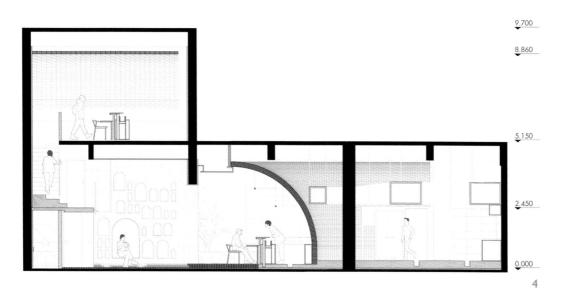

互動交流‧最佳賞味‧實用至上‧異業結合

開放式吧檯，營造輕鬆又緊密的餐飲體驗

對於設計者而言，每一次與業主的合作皆是一次對生活與文化的探討。經由對餐飲場景的充分理解後，侃侃制作以日式風格定調「允久居酒屋」，店內最鮮明的空間特色，莫過於開放式的主吧檯，既能讓客人看到料理過程也能與主廚親切互動，輕鬆用餐、小酌之際也能感到溫馨與人際間的溫度。

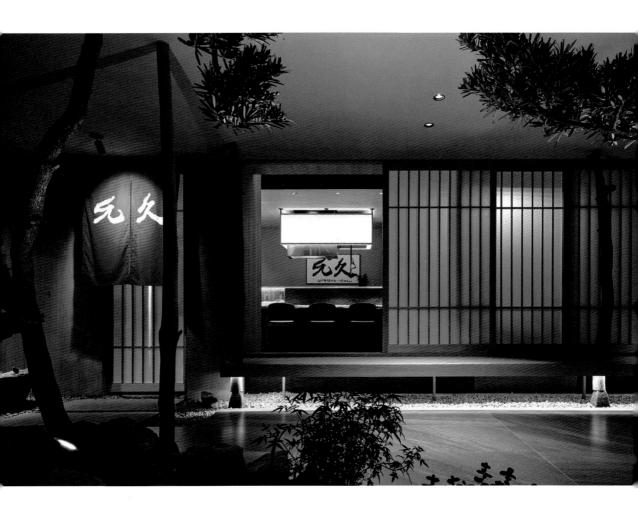

Designer Data 侃侃制作／張育祥／www.cancancoltd.com。 **Project Data** 允久居酒屋／台灣 · 高雄／室內約 27 坪（不含騎樓）／檜木、義大利薄板磚、燒面磁磚。

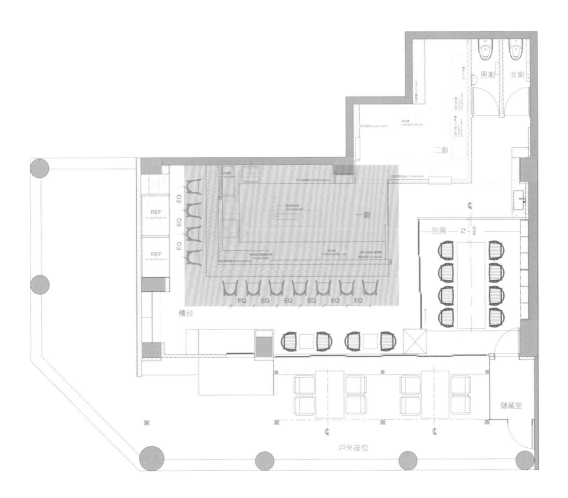

（左）侃侃制作運用障子門、原石踏面、燒面磁磚勾勒「允久居酒屋」，推開障子門即能看見空間最大亮點——開放式的主吧檯。（右）「允久居酒屋」設有前後廚房，同時賦予各區既定功能包含：生食處理區、烹調區、冷盤區、回收區……等，每個環境下作業不交叉重疊，彼此能夠順利且有效率的運作。

侃侃制作設計師張育祥分享，業主一開始期盼以日本街邊居酒屋形式做定調，但在仔細考量經營效益後，空間納入居酒屋精神，改以日式料理形式呈現，使整體充滿濃濃日本風情；再加上店內亦提供各式日料、燒烤與酒類，很適合人們來到這適合來這裡用餐、小酌一杯，放鬆身心。

整體規劃前，經過張育祥對現場環境與功能訴求的分析，考量「允久居酒屋」店內販售冷盤、烤炸炒物、生魚片……等，以前後雙廚區做回應，並劃分出數各工作區域，從前製到主調理，甚至最後的出餐，皆能順利且有效率的運作。後廚區屬於封閉式，舉凡熱炒、油炸、預烤準備等作業都在這執行，進一步避免油煙布滿用餐區。後廚是一間餐飲的心臟，設計上前後廚能彼此相通，讓食物能以最快、最新鮮地送達前廚區，甚至是顧客的餐桌。

L 字型吧檯＋中島讓各種料理作業都順手

居酒屋的特色除了料理美味也著重廚師與客人互動，因此在前廚區以開放式的主吧檯定調，既能讓客人看到料理過程也能與主廚親切互動。考量吧檯所需的功能後，從一字型延展爲 L 字型，既能滿足餐點製作、新鮮漁獲展示、酒水銷售外，還能兼顧一定數量的客席，成功提高坪數與使用效益；另一方面爲了讓顧客能品嚐到燒烤的最佳賞味期，中間還設了一座中島，作爲串燒炭火爐之用途，至於一些冷盤、醬料等，後方再以一道一字型檯面輔助，使整個主吧檯自然形成「回」字動線，有效擴充機能，料理操作、行走動線也都順手。

爲讓吧檯、其他座位區的客人回家身上不帶油煙味，設計者特別強化了主吧檯的排煙設計，中島串燒炭火爐檯設有抽風機、靜電機（即靜電式油煙處理機）外，在 L 字型吧檯正上方又再多加設了一台抽風機，盡可能地阻絕油煙排出。正因爲店內販售餐飲品項繁複，需搭配各式設備來因應。相關設備一多，所對應的管線也多且複雜，再加上廚房排油、排水的管徑必須都要夠大，才能避免油煙、髒水堵住排不出去。考量管線、洩水坡度所需空間後，將樓板架高約 30 公分，縱然做了架高處理，回到整體使用仍盡量避免讓人察覺到地坪高低差的問題，再者來到居酒屋用餐的客人，不免會小酌一杯，盡可能讓客人接觸到的地坪全都維持在同一個水平面上，使用餐環境更加安全無虞。

此外在主吧檯客席區的座位規劃也細細思考，張育祥說，如果按一般餐廳慣用座椅高度 45 公分高，主廚站立在經架高過後的地坪會更顯得高高在上，因此特別將客席座椅高度提高至 65 公分，讓主廚和客人視線拉平並降低距離感；另外，此區每一個人可以得到的座位面寬約 105 公分，雙手肘既可全展開，隨時想側身坐、邊吃邊聊天的空間也綽綽有餘。

1. 戲劇效果 開放式吧檯與主廚互動零距離

幾經評估後，「允久居酒屋」以日式料理形式呈現，設計者利用開放式吧檯延續居酒屋的精神，同時也作爲主廚一展手藝的舞臺，過程中食客可以品嚐、看到主廚精湛的手藝，也能即時地與主廚寒暄、聊天，透過這種互動形式帶來更爲親切的用餐體驗。

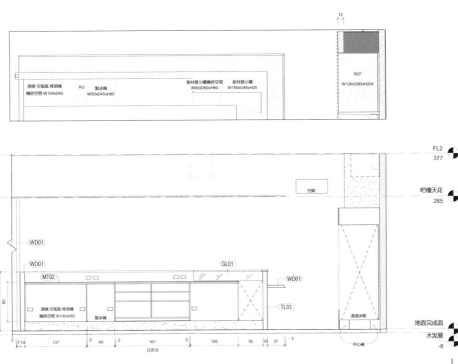

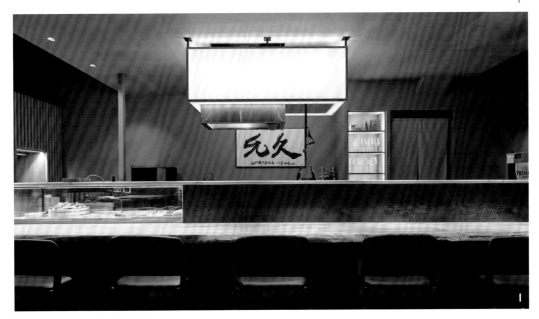

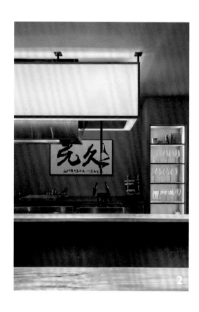

2. 設計策略 巧妙設置抽風機，降低油煙溢散

主吧檯區內設有一座串燒炭火爐，為了避免客人全身沾滿油煙味，中島串燒炭火爐檯設有抽風機、靜電機外，主吧檯上方也設有抽風機，利用類似燈罩將其隱蔽，同時結合照明，如果不細說會以為它是一座燈飾。張育祥說，多方加設抽風設備，降低油煙溢散問題，同時也有助於提升客人對店家的好感度。

3. 實用效益 吧檯按料理需求做特別設計

由於主吧檯肩負多重機能，在 L 字型吧檯長短邊分別主要承載酒水與料理製作區、食材和新鮮漁獲展示區，中間的中島為串燒炭火爐，最內側檯面則用來處理一些冷盤、醬料等，所有作業依序分配在不同位置上，建立工作環境秩序；偌大的主吧檯空間，容納 5 名工作人員不是問題外，當多人於區內作業，無論要移動、轉身、蹲下自冰箱拿取食材，空間也都很足夠。

4. 臨場互動 吧檯區座位寬敞舒適，互動更安心

延續居酒屋強調與主廚互動的特色，於吧檯前方設置座位區，檯面特別選用檜檀木，藉由木頭的溫潤加深用餐的舒適度。特別將椅子高度定在 65 公分，拉近主廚與客人間的距離。L 字型吧檯共規劃了 11 席，為的是讓每一位客人能享受到至少面寬 105 分的尺度，客人們坐著不會感受擁擠，也有足夠的空間轉身與友人聊天。

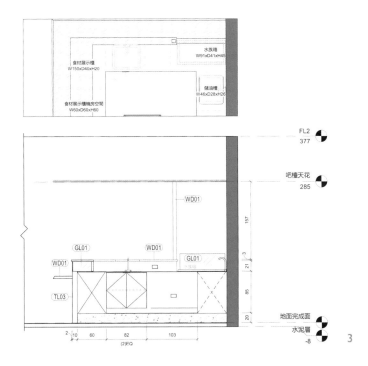

食材展示櫃
W150xD40xH20

水族箱
W91xD41xH45

儲油櫃
W46xD28xH26

食材展示櫃機房空間
W60xD60xH60

FL2
377

吧檯天花
285

WD01

157

GL01 WD01 GL01

WD01

3
21
85

TL03

20

地面完成面

水泥層
-8

2 10 60 82 103

(2)EQ

3

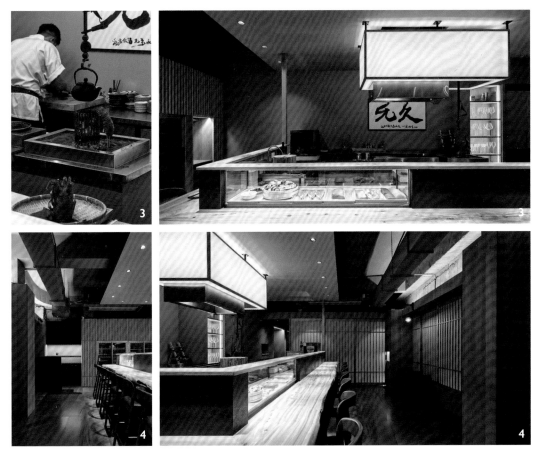

3

3

4

4

互動交流 · 最佳賞味 · 實用至上 · 異業結合

承襲日式板前文化，開放式吧檯展現日料獨特風格

來自日本福岡的天本昇吾師傅，繼創辦曾連續三年摘下米其林二星的熟客制壽司名店「鮨天本」後，為優秀徒弟開設全新品牌「登龍門」，寓意著跳過龍門十分不易，為跨過此操練之路，傳承天本師傅不妥協的料理姿態。也因此，空間裡首重展現對於料理的初衷，以及承襲日式板前文化的價值。

Designer Data 叁一室內裝修設計有限公司／許文禮／www.facebook.com/id31design/?locale=zh_TW。**Project Data** 鮨天本登龍門／台灣 · 台北／約 38 坪／石材、檜木、磁磚。

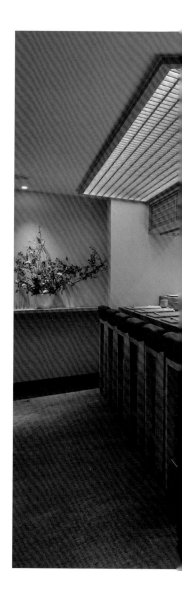

（右、上）入門後即見暖調木作吧檯，座位區藉由低矮的天花消彌距離感，空間布局讓用餐者能近身觀察主廚的動作與技藝，且結合了日料製作與出餐動線，使空間發揮最大效益。

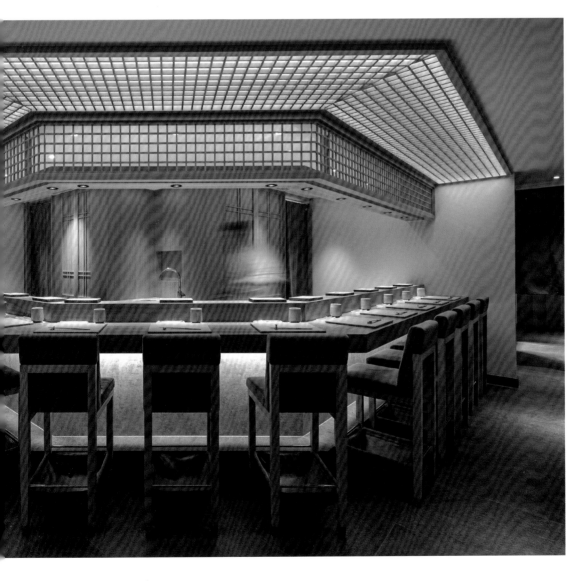

「登龍門」落腳於台北東區熱鬧巷弄內，由基礎紮實的弟子職掌料理主台，傳承天本昇吾師傅自開店至今所堅持的純粹美味，以「鮨天本」菜色為料理基礎，精選 13 貫壽司及招牌和風菜色，其魚貨全數來自日本，特選當令海鮮規劃出風味主軸。以創辦人對食材的敬重、對技藝 的要求與吧檯前的展示互動為基礎，由叄一室內裝修設計有限公司操刀打造餐廳動線與氛圍形塑。

前門空間採用沉穩石材，低調的立著素雅招牌。隨著大門進到室內映眼而來的為主要用餐區 域，設計為開放式的「八卦型」吧檯，一方面讓用餐顧客的視線能自然聚焦於主廚身上，在展演精湛刀功、靈活捏握的同時，更體現板前料理中最精髓的文化「與客人的相互交流」。吧檯前後使用大量木材元素，營造出環境柔和氛圍，於 14 個樸實又細緻的板前座位襯托出料理本質及板前展演；檯面上方採低矮天花，消弭距離感，且同樣以暖調木材構出日本傳統住宅門片的造型轉化，將相同材質及色調堆疊格子狀與垂直造型，呈現視覺上的變化，同時 也築起經典日本風格。

小坪數空間發揮最大效用，設計巧思提升用餐舒適度

藉由全新的料理舞臺、透過弟子的雙手，述說日本板前壽司風味及文化底蘊。設計師在有限 的坪數內，透過規劃巧思，讓空間得以發揮最大效用。吧檯前方用餐區的個人檯面寬度約為 50 公分，方便餐具的排列，用起來更順手；檯面的材質則選用了檜木和保護漆，除了讓用餐時散發淡淡的檜木香味外，還能有效減少異味的產生；高度設置在 94～96 公分之間，符合人體工學的最佳坐姿設計。吧檯的內部原本是一個大型管道間，透過打造櫃體結合，一方面隱藏了管道，另一方面也讓主廚能夠輕鬆地存放餐盤和廚具。走道動線的寬度按法規制定為 120 公分，這樣的配置不僅有利於主廚出菜，也讓客人的用餐體驗更為舒適。

燈光的設計也是餐廳空間規劃的關鍵之一。光線的投射會影響食物的口感，因此餐廳採用 3000K 色溫和高達 98％的演色性，讓光線投射在食物上更加鮮艷誘人。除此之外還在格子狀的天花板上設置了嵌燈，創造出獨特的光影效果，使用餐體驗更加生動有趣，另外特別考慮到客人拍攝美照的需求，在吧檯的兩處檯面落差設計為 12 公分，方便客人拍攝美美的照片，紀念美好的用餐經驗。透過巧妙的空間設計和細緻的細節處理，登龍門為用餐者帶來了視覺與味覺享受，更展現出日本傳統料理的獨特之處。

吧檯設計核心

1. 設計策略 素雅色系、八卦造型，承襲日本板前文化

「登龍門」前門空間採用沉穩石材，低調的立著素雅招牌，入門後承襲日本板前文化的精髓，創造開放式的「八卦造型」吧檯，讓用餐者能自然地觀察主廚的動作和技藝，進一步體現板前料理與客人互動的精神。

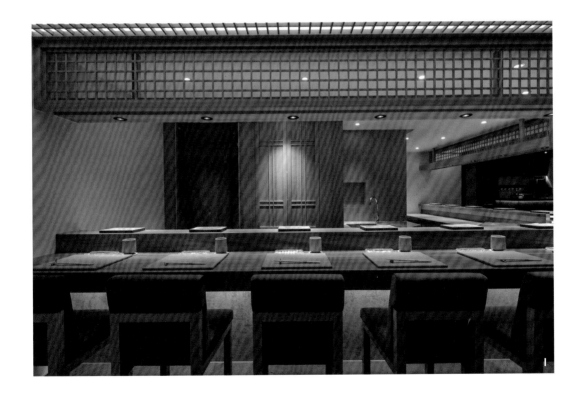

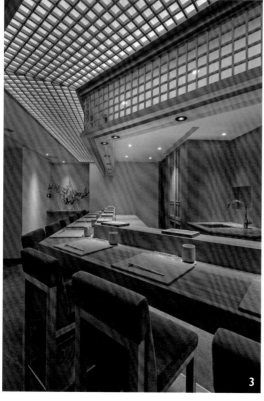

2. 臨場互動 精彩料理秀，沉浸式美食饗宴

空間結合主廚展現的精彩料理秀，以呈現極致
的壽司用餐體驗，在吧檯的設計上，規劃檯面
落差高度約 12 公分，不僅方便客人拍攝美照留
念，巧妙的設計也展現板前料理的互動魅力。

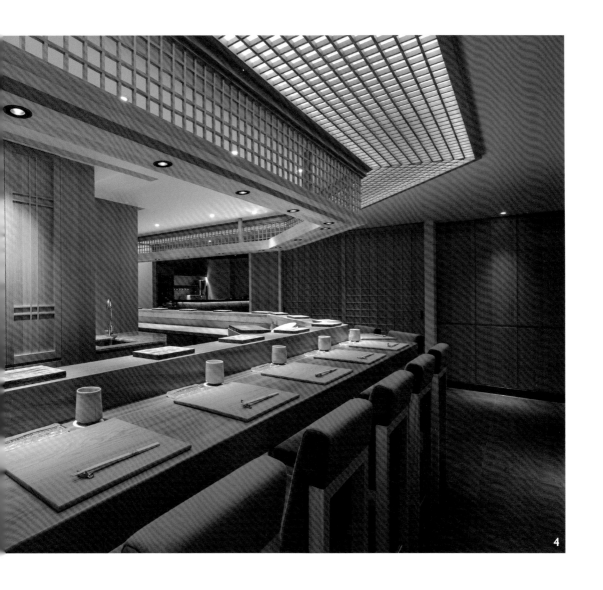

4

3. 實用效益 以檜木作為檯面材質，利於維護與清潔

吧檯檯面材質選用的是檜木，除了本身木質具有天然防蟲、防腐特性外，香氣也相當迷人，藉由它散發出的來味道提升餐飲體驗外，也借助其本身的天然紋理形塑用餐環境的品味。

4. 戲劇效果 重疊、交錯的視覺變化，突顯經典風格

使用大量木材元素打造經典的日式風格，並在空間裝潢中採用木製格柵天花，呈現日本傳統住宅門片的造型，同時透過相同色調的堆疊以及燈光反射，增加視覺變化。

互動交流‧最佳賞味‧實用至上‧異業結合

雙色調吧檯，暗示用餐類別與氛圍的轉換

「週末炸雞俱樂部」插旗台中，座落於西區中美街，一樓是「WEEKEND SANDO 漢堡部」，以快餐店形式提供夾著多汁炸雞的漢堡，搶眼的綠色磁磚吧檯成為空間的主體，在白天與夜晚都散發著誘人的魅力。二樓為「WEEKEND RAMEN 拉麵部」，整體空間以台式麵攤為設計靈感，販售從湯頭到所有食材都充滿著「台灣DNA」的台式雞白湯拉麵，置身其中宛如來到了新宿街邊的屋台麵屋。

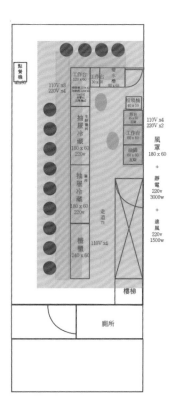 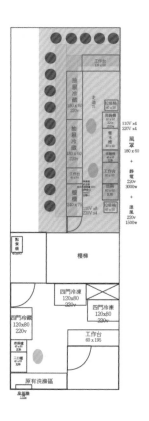

（左）「WEEKEND SANDO 漢堡部」因基地狹長，利用長形的吧檯作為主體，對外服務客人，對內則區分為工作區域，藉由吧檯的量體區隔客人消費與工作人員出餐的動線。（右）「WEEKEND RAMEN 拉麵部」與漢堡部相同配置了L字型的長吧檯，規劃了15個客席，吧檯上方量體圍塑出工作場域與客席的界線，賦予客人享用拉麵時的隱私感。

Designer Data 店主 Jeek 自行設計。 **Project Data** 週末炸雞俱樂部「WEEKEND SANDO 漢堡部」、「WEEKEND RAMEN 拉麵部」／台灣‧台中／1F：66.1 ㎡（約 20 坪）、2F：49.5 ㎡（約 15 坪）／磁磚、油漆、木紋貼皮。

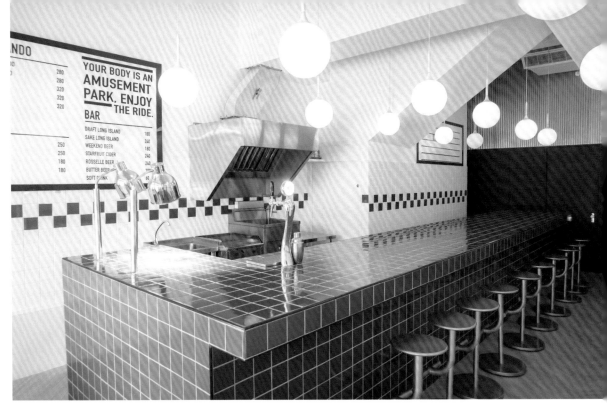

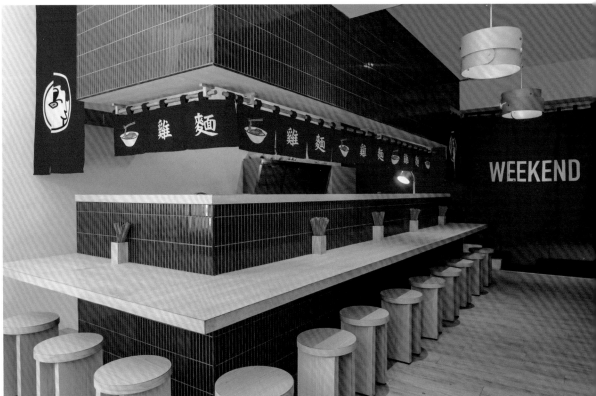

（上）「WEEKEND SANDO 漢堡部」吧檯以墨綠色方形磁磚貼飾，勾勒出倫敦地鐵站的場景感，吧檯式的設計結合啤酒機，提供顧客如同光顧 PUB 般的體驗感。具有分量感的吧檯，隔著玻璃櫥窗也能引起過路人的好奇心。

（下）「WEEKEND RAMEN 拉麵部」位於台中店的二樓，整體空間以日本的屋台麵屋為原型，結合台式麵攤的深紅色色調與元素，呈現出具有現代感的台式餐飲氛圍，同時與品牌主打的台式拉麵商品扣合加深品牌意象。

按去服務化擬定漢堡部的吧檯設計與配置

「WEEKEND SANDO 漢堡部」的開設是品牌創辦人潘子翔（Jeek）對於實驗餐飲品牌「去服務化」的新嘗試。Jeek 指出規劃漢堡部時，同時也思考著如何將顧客的體驗流程精簡化，讓廚師與料理成爲主角。客人來到漢堡部，進門後透過點餐機完成點餐與付款，接著入內就座。Jeek 將料理過程昇華爲用餐體驗的一部分，客人在觀看製作餐點的過程中，可欣賞廚師行雲流水般的作業方式，也在用餐前透過視覺、嗅覺與聽覺的刺激，堆疊對於餐點的期待感。

「WEEKEND SANDO 漢堡部」基地狹長，規劃長 5.3 公尺的 L 字型吧檯，依據營運流程被切分爲 4 個區段，分別爲具有啤酒機、出單機的工作檯，其次是生鮮醬料區、雞肉處理區、櫥櫃等，較容易產生油煙的煎檯與炸檯規劃於靠牆的一側。L 字型吧檯規劃了 13 個座位，每個位置平均寬度約 60 公分，這樣的尺寸可在無形中調控客人於店內用餐停留的時間，從進店點餐到用餐，時間約落在 30 ～ 40 分鐘，有助於提升翻桌率。內部吧檯下方空間配置了存放不同食材原料的冰櫃，有別於一般門片式的冷藏櫃，Jeek 選擇抽屜式冷藏櫃，讓內場人員可在直立情況下，拉開抽屜就能拿取所需食材。60 公分寬的檯面，爲客人與工作人員共同使用，意卽廚師組裝餐點、出餐，到客人用餐、回收餐盤等流程全在檯面上進行，流暢之餘，也讓消費者貼近餐點與廚師，加強體驗感受。

依據拉麵部出餐模式訂定吧檯尺寸

「拉麵是一種孤獨的美食。」Jeek 解釋拉麵通常都是一人一碗，就算是一群朋友到了拉麵店，用餐時也會暫時回到一個人的狀態，因此在「WEEKEND RAMEN 拉麵部」設計上多了一分對於用餐隱私性的重視，利用深紅色布簾提供客人與廚房間適當的隱蔽性，留下約 20 公分的開口，作爲客人「可看、可不看」的視覺選擇。拉麵部的色調源於 Jeek 過去家裡經營便當店的深紅色牆壁，美觀還易於清潔維護，他將相同的深紅色，透過不同的材質，融合台式麵攤氛圍，營造出一個旣現代又懷舊的空間，也將源於日本的拉麵徹底轉化爲獨具特色的台式拉麵。

拉麵部吧檯的貼飾材料爲細小的深紅色長條磁磚，以二丁掛方式貼覆於吧檯立面，吧檯上方也使用相同材質，使內外場界線更加分明。爲使整座吧檯的視覺更加和諧，填縫劑也特別調成相近色調。空間中除了濃重的深紅色元素之外，還搭配了淺色的木紋，平衡視覺分量感。客席檯面高度設定爲 75 公分，每位客人平均可使用的寬度爲 60 公分。由於做好的拉麵會直接放到正對客席的出餐檯面上，客人僅需伸手將麵碗捧下並放到自己的用餐檯面卽可，因此，以顧客坐姿眼睛平視的高度爲基準在 75 公分的檯面上增加了 40 公分的高度，方便客人進行取用與回收時的動作。

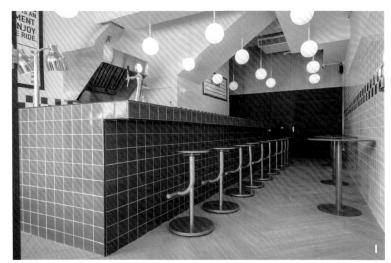

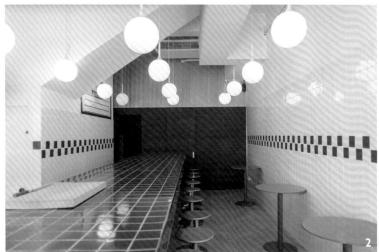

1. 設計策略 長形吧檯承載多樣功能性滿足內外需求

長形吧檯藉由量體達到錨定空間的效果，對外結合座椅的設置成為客席區，對內則是餐點製備的工作檯面。吧檯內部下方規劃為冷藏抽屜的空間，可收納必須低溫儲存的食材，空間與用具的配置，都是為了讓內場人員在工作時能以最短的距離完成工作，加速出餐速度。

2. 戲劇效果 復刻倫敦地鐵站，打造復古用餐氛圍

空間以倫敦地鐵站為主軸，白、綠磁磚正是地鐵站建造時大量使用的建材，因此在吧檯立面選用深綠色磁磚以二丁掛的方式貼覆，牆體立面選用相同尺寸的白色磁磚，搭配白綠相間的腰帶設計貼飾，讓地鐵站的復古氛圍更加完整地呈現在空間中。

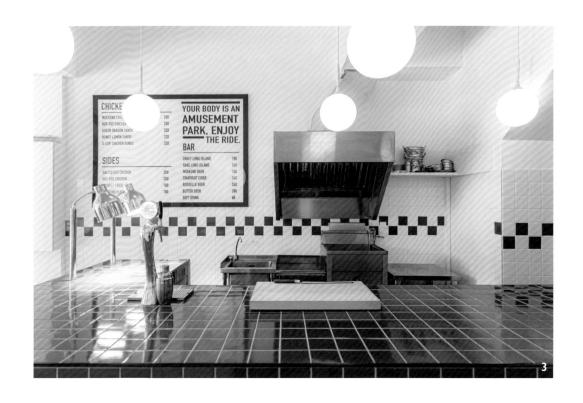

3. 臨場互動 藉由吧檯拉近顧客與美食與品牌的距離

「WEEKEND SANDO 漢堡部」雖然強調「去服務化」的餐飲模式，但這並不代表不注重消費體驗，相反地，在吧檯設計上特意讓內場廚師與客人共用檯面，藉由空間規劃提供客人近距離觀察餐點製備流程的機會，讓客人在等待餐點之餘，可藉由視覺與嗅覺不斷地探索，加強食物製備者、餐點、客人三者間的連結。

4. 實用效益 考量服務對象，拿捏適切的設計尺寸

L 字型長形吧檯置入空間後，將基地一分為二，區隔出內外場的空間，內場的走道預留 70 公分的寬度，加上工作區域的配置，減少廚師工作時的跨度，在原點只要手往不同的方向伸，即可拿取所需物品；檯面寬度設定為 100 公分，廚師只要伸手就可以將置備好的餐點送到客人眼前，收取時也可以在同樣的位置進行。

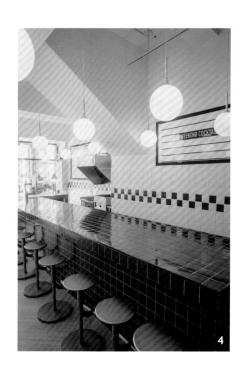

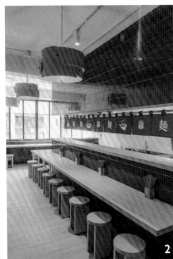
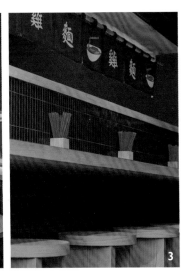

1. 設計策略 新潮台式麵攤賣台味拉麵

過去的傳統餐飲空間會使用深紅色油漆作爲裝潢時的飾面,具有美觀與耐髒汙等雙重考量,創辦人將兒時的記憶轉化爲設計的元素,使台灣文化用新潮與現代的方式展現。

2. 戲劇效果 色彩與材質打造戲劇化的視覺效果

吧檯立面以深紅色細條磁磚貼覆,厚重色系代表台式麵攤的復古元素,而細長磁磚則賦予了當代設計的質感,兩相結合讓整體顯得時髦又獨具品牌特色。獨特且時尚的空間搭配上視覺效果滿分的雞白湯拉麵,也成功引起打卡拍照的熱潮。

3. 臨場互動 考量用餐體驗增加隱私感

爲確保享用時的隱私,設計上從檯面往上加了 40 公分的高度,在出餐口上也安裝上了深紅色的麻布簾,使服務人員與顧客的視線高度錯開,整體流程甚至可以不用說任何一句話,就完成用餐的消費體驗。

4. 實用效益 依據用餐流程制定吧檯高度

顧客來到「WEEKEND RAMEN 拉麵部」後,會先在點餐機完成點餐與付帳的流程,接著入座等待拉麵製作完成。考量顧客必須親自將麵碗從出餐檯面上端下來,故在原本 75 公分的檯面上再往上加了 40 公分,使吧檯的高度來到 115 公分,不僅客人坐時眼睛可以平視麵碗,伸手拿取也相對便利。

互動交流 · **最佳賞味** · 實用至上 · 異業結合

質樸吧檯由地坪竄出，襯托「在地」盤式冰品

台中米其林餐廳「澀 Sur」所打造的冰品及甜品品牌「MINIMAL」，2023 年甫獲得米其林必比登推介肯定，店內除了菜單具有起、承、轉、合設計外，亦提供完整的感官體驗，空間、器皿和氣氛營造都經過挑選和設計，其展演吧檯由地坪長出更是令人眼睛為之一亮。

Designer Data 唐岱設計／蘇游哲昀／www.facebook.com/suyufish。 **Project Data** MINIMAL ／台灣 · 台中／ IF：15 坪（含工作廚房不含戶外區域）、2F：15 坪（客席區）／義大利塗料、定製鐵件、樂土。

（右）「MINIMAL」店內的氛圍承襲了主品牌「澀 Sur」的極簡與俐落，水泥灰特殊塗料由地坪延展至吧檯襯托冰品的純粹意象，貫穿空間的圓弧輪廓，溫潤整體冷冽之感，有如融冰後意象。（上）一樓空間並不大，以樓梯為界分為吧檯區及廚房區，主要冰品與甜點的製作在廚房內進行，吧檯設計相對簡單，提供冰品展示、擺盤、飲品製作及點餐結帳等，賦予擺盤藝術展演的舞臺。

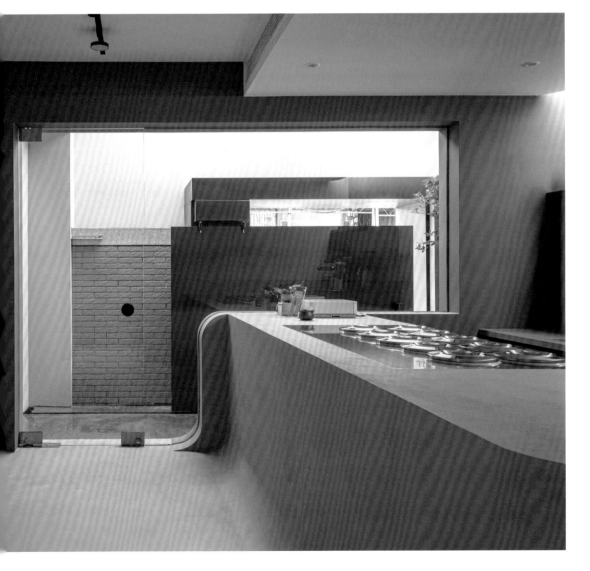

以現代料理的思維作爲主軸的冰淇淋甜點店「MINIMAL」，位於台中美村路巷弄，這間四、五十年老屋，門面以義大利塗料做不規則凹凸及色彩錯落的安排，搭配黑鐵原色的客製化大門，手工銅鏽的 LOGO，講究精緻的細節，吸引假日至勤美綠園道散步的人們，不禁好奇在這裡有什麼新穎料理？

選用在地化食材製作冰品的「MINIMAL」，期望空間與商品具有簡單純粹的一致性，因此大門入內後利用二進式設計戶外等候區與室內吧檯區，引導轉換客人用餐情緒，並使用大面玻璃引自然光入內，延伸空間尺度。而一樓點餐吧檯以圓弧造型爲發想，地坪至吧檯選用義大利塗料，藉由圓弧向上延伸，創造出同一空間內無限延伸的極致感受，同時又如冰在口中化開的瞬間，刻畫冰品的柔軟樣貌。

而這樣特殊的吧檯，在造型、材質挑選有其難度，「這個吧檯最難的部分是塗面，要找到地板與吧檯皆能使用的塗料，需要達到抗汙、抗菌、並禁得起在上面直接操作，而最後挑選的這款義大利塗料經過無機處理後，抗汙、抗油、抗吸附並可消毒，做工繁複需先打底、堆疊、附著再加上拉網後堆疊而成。」唐岱設計設計師蘇游哲昀說道。

縝密計算吧檯尺度與照明，襯托冰品最美好姿態

品牌內用採取預約制，而散步至此的人們則可外帶享用冰品。由於一樓空間不大，吧檯佔據約三分之一空間，即使是外帶，一次也只會有兩組客人入內，由服務人員解說菜單、點餐與結帳，加上樓梯另一邊爲廚房空間，吧檯負責介紹點餐結帳，介紹冰品與飲品製作，設計相對單純：中島吧檯上擺放 POS 機與冰淇淋展示櫃，下方則有一直立式冰凍櫃，後方吧檯則爲水槽、烤箱、磨豆機、咖啡機等。而因爲業主皆爲職業料理人，對於空間尺度與動線順序相當講究，例如吧檯高度並不是使用常態的 85 ～ 90 公分，而是確認過每個甜點師、吧檯人員最順手的高度後客製，另外，因爲空間尺度有限吧檯內僅有 90 公分寬，無法容納前後兩人一起動作，因此利用分區方式讓人員能進行前後吧檯的作業，例如 POS 機後方爲水槽，點餐結帳的人員於點餐結帳空檔則須負責洗滌碗盤的工作等，這都需要經過縝密的計算才能實現。

盤式冰品的擺盤就如同一場秀，吧檯的照明能襯托商品展現最美好的姿態，設計師透過 4000K 的照明搭配戶外的自然光提供均勻亮度，並善用不鏽鋼檯面提供反射打光搭配走道軌道燈賦予精彩的展演。

吧檯設計核心

I. 設計策略 簡單俐落設計襯托商品本質與在地性

為了襯托商品的本質與在地性，空間設計不喧賓奪主，
以簡單俐落為主軸：地面、立面乃至吧檯以質樸灰色特
殊塗料呈現，並利用「吧檯是從這塊土地長出來」的概
念貫穿商品意象。而圓弧修飾化解空間不大所予人的壓
迫感，同時賦予進入空間放鬆、舒適氛圍。

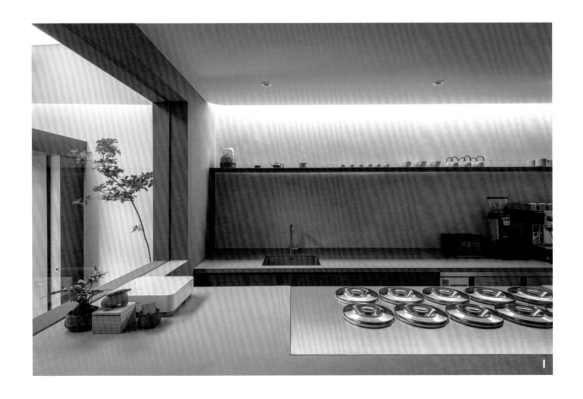

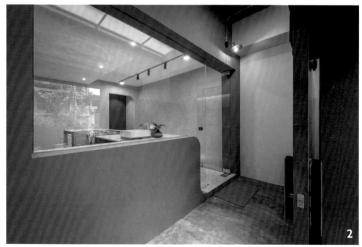

2. 戲劇效果 吧檯流線銜接地坪，猶如冰品融化意象

「MINIMAL」空間最特別之處爲地坪與檯面爲一樣的鋪面，吧檯由地面竄出，展現冰品選用在地食材呈現的特色，另一方面則有如冰品融化後的意象，富有戲劇張力。此外，4000K 色溫賦予整體均勻、舒適亮度，並運用嵌燈、軌道燈、間接燈光與不鏽鋼冰品展示櫃的反射營造甜品擺盤時的舞臺效果。

3. 臨場互動 限制入內人數，無擋板吧檯方便點餐、試吃

「MINIMAL」內用採取預約制，並提供點餐外帶的服務。爲了不影響服務品質，即使是外帶，一次也只會有兩組客人入內，由服務人員解說菜單、點餐與結帳，中島吧檯高度約 90 公分，前方無擋板方便交談與試吃，而透過玻璃外面等候區的客人也能欣賞擺盤與了解後續點餐。

4. 實用效益 雙排吧檯設備除動線外亦須思考前後關係

商空吧檯對於空間尺寸與動線順序相當講究，例如考慮到前方吧檯爲平面操作，後方吧檯手需要下伸水槽，爲了使用的流暢度，高度有些許差距。同時又因爲吧檯內僅有 90 公分寬，無法容納前後兩人一起動作，因而在規劃時則將吧檯分爲兩至三區：前中後或前後，讓站吧人員能同時進行前後吧檯的動作，也因此設備擺放除了考慮動線順暢外，還需要思考前後的頻率關係。

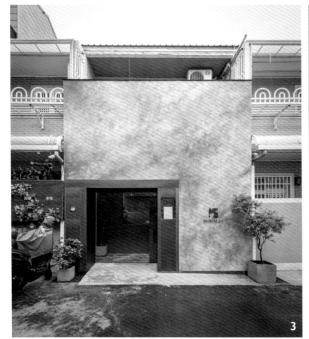

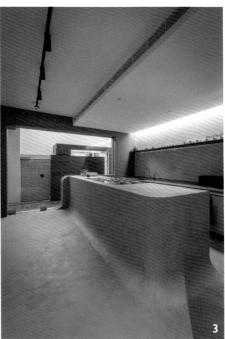

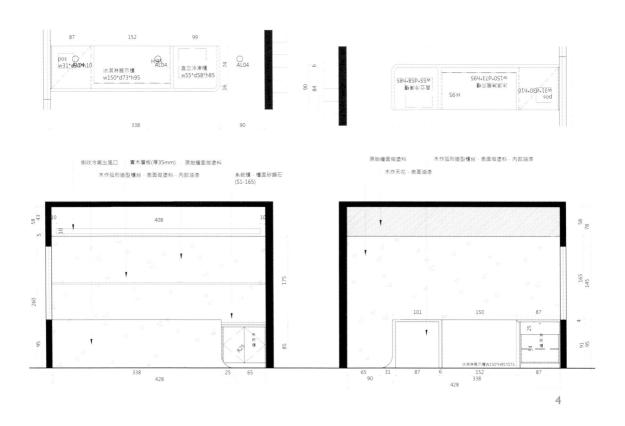

互動交流・最佳賞味・實用至上・異業結合

創新板前甜點，感受現場製作、裝飾的視覺體驗

打破甜點放在透明玻璃櫃的消費模式，「栗林裏」以套餐概念的「盤式甜點」為主軸，同時直接讓客人近距離觀看甜點的製作、裝飾盛盤等過程，也因此，兼具內場、用餐的吧檯構成空間核心，在同一平面高度下，細微地考量服務動線、設備收納以及客人體驗感等各種尺寸規劃，甚至是加深品牌記憶點的材料與燈光，搭配每一季所設定的音樂、香氛，營造多層次感官享受。

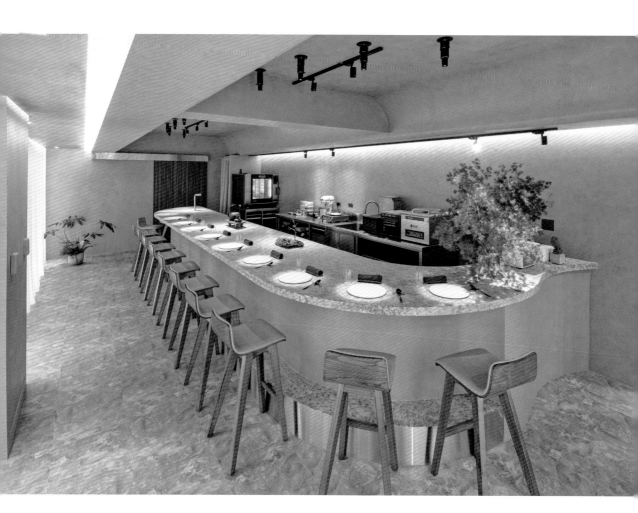

Designer Data 向周設計／高周駿／www.behance.net/spacegaozo。**Project Data** 栗林裏／台灣 · 台北／66 ㎡（約 20 坪）／特殊塗料、PVC 地磚、玻璃磚、不鏽鋼。

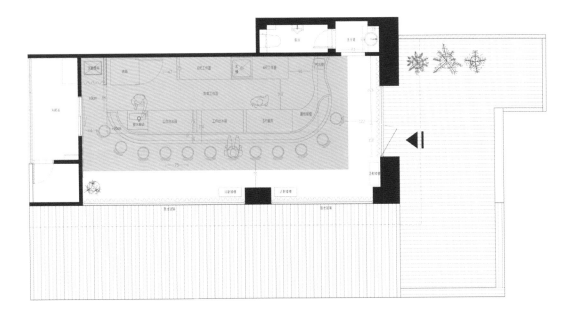

（左）吧檯桌面非高低差設計，客人用餐、主廚甜點製作皆在同一平面高度上，能完全展現甜點從無到有的療癒過程，製造話題性、提高體驗感。（右）因應主廚想傳達甜點料理實境的體驗感，空間主要採用吧檯式座位，成為視覺主景，同時吧檯也兼具內場功能。

有別於過去甜點店多爲內場製作、外場販售，搭配座位的用餐模式，「栗林裏」兩位甜點雙主廚 Wise 與 Sylvia 在創業時就決定跳脫框架，以新型態「盤式甜點」爲主軸，且每一份套餐都是由主廚在客人面前製作完成，希望讓客人近距離觀賞從無到有的過程，創造體驗與互動之外，更提升品牌價值。也因爲甜點形式與體驗的設定，造就「栗林裏」全部採用吧檯式座位，如日本料理板前的出餐方式，同時吧檯必須兼具外場功能，得整合烘焙電器、冰箱設備、餐具收納，甚至滿足行政庶務使用。

對應到實際長形結構空間，考量服務動線、每輪訂位可接待的人數，再加上「栗林裏」擁有大面落地窗先天條件，向周設計設計師高周駿選擇將吧檯橫向配置，最末端爲洗碗區，內外移動更爲流暢，一方面透過木工打造彎曲板材勾勒出弧形量體，成爲店內主要視覺焦點，亦加深客人對品牌、空間的記憶點。

整合料理操作、舒適用餐的尺寸規劃

吧檯式座位能帶來極佳的體驗感，然而難度也在於必須兼顧主廚操作、客人用餐等細節。用餐設計的規劃上，考量甜點消費客群多以女性爲主，不只是吧檯、椅子高度尺寸，細微到包括跨腳高度、踏腳檯面深度都經過模擬測試，搭配低椅背、無扶手設計的吧檯椅，適應每個客人身型，就算是嬌小的女生也能感到舒適。除此之外也扣合社群行銷切入，檯面材質捨棄常見大理石、木頭，選擇義大利礦物塗料、利用特殊工具，呈現如香草冰淇淋、栗子花、栗子殼顆粒紋理，自然的色調質感，強化品牌識別度；每個座位更是對應一盞投射燈，且採 用聚焦打燈方式，實際以餐盤定位調整後，避免客人拍照產生疊影問題，同時結合燈光情境切換，創造午、晚場不同的氛圍。

另外，吧檯的深度不僅顧及設備尺寸，以及餐盤寬度與深度、預留主廚服務和備料處理食材的空間，內側工作區地板也些微架高約 10 公分，除了管線因素之外，一方面也是從主廚身 高實際模擬，當甜點做好雙手遞出即可送到客人桌前。至於吧檯下方則依據主廚設定的兩台冰箱（冷藏與冷凍）、水槽規劃尺寸，其中 5 尺層架爲收納杯盤餐具，主廚同樣可以順手拿取、動線更流暢，而靠近入口處的弧形吧檯內，隱藏層板矮櫃，提供行政庶務的各種文件收納，將「栗林裏」坪效發揮到極致。

I. 設計策略 吧檯式座位，沉浸體驗甜點創作表演

「栗林裏」特色在於運用食材創造千變萬化的甜點組合，同時將盤子當作畫布般展現甜點的各種樣貌，基於想讓客人體驗感最大化，店內採用吧檯式座位，在 110 公分的距離下，欣賞每一道甜點從無到有的製作與裝飾盛盤過程，也能與客人互動解說。

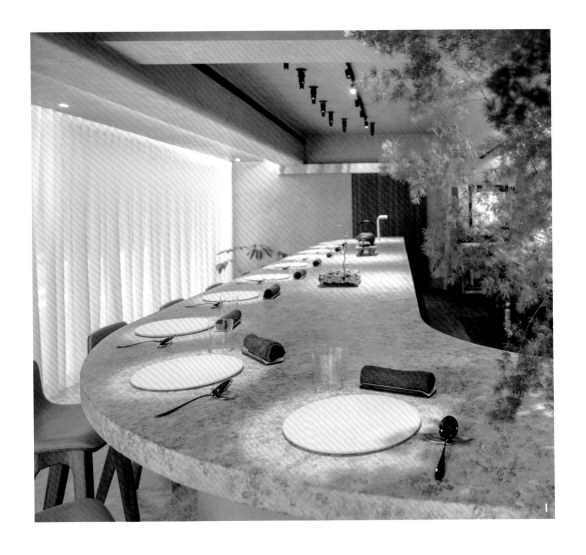

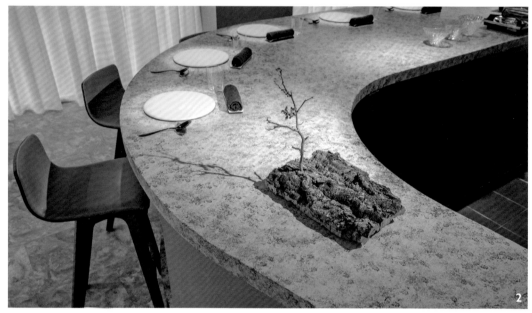

2. <u>戲劇效果</u> 訂製礦物塗料桌面，提高品牌識別度

客人拍照上傳是加速社群行銷的助力，但是若要在眾多攝影畫面中創造特色與吸引力，餐盤背景扮演極大關鍵，捨棄大眾熟悉的大理石、木頭，利用義大利礦物塗料做出與甜點相關的食材：栗子花、栗子殼紋理質感，結合雙主廚甜點創作、裝飾的創意手法，快速抓住消費者的注意力，提高品牌識別度。

3. <u>戲劇效果</u> 與餐盤對應的聚焦燈光，隨手拍出 IG 風

既然作爲盤式甜點，近距離觀賞從無到有的製作過程後，肯定會拍照記錄美好的一刻，爲了避免產生光暈、陰影干擾拍攝畫面，每一個座位皆擺上餐盤，且正上方配置一盞投射燈，準確地調整燈光焦距，讓光線能聚焦投射於餐盤，拍出好看的 IG 照。除此之外，透過情境切換模式，打造截然不同的午、晚場氛圍。

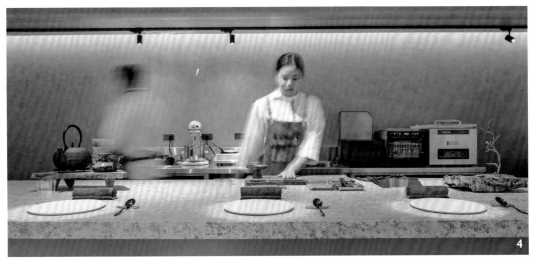

間接照明盒
/T5-LED燈管
/藝術塗料

造型天花板
/藝術塗料

門洞立面包板
/白鐵毛絲面

內嵌蛇行簾軌道

廁所木作暗門
/炭墨黑

木作造型吧檯檯面及踏面
/栗子花‧果實雙色訂製礦物塗料

吧檯踏腳立面包板
/白鐵毛絲面

人造石門檻
/黑色

5

4. 臨場互動 無落差檯面高度，真實呈現每一個環節

板前座位對於日本料理來說相當普遍，但多數都會有高低差，主廚料理檯面低於用餐桌面，但是「栗林裏」的板前座位與料理工作檯皆在同一水平高度，真實地呈現主廚每一個動作與服務，讓甜點創作演出更具臨場感，也拉近主廚與客人間的互動。

5. 實用效益 增加踏腳檯、地板架高，料理用餐都舒適

一般常規吧檯座位的高度對於嬌小身型的消費者來說較不友善，通常得到的反饋都是不好坐、不舒服，對於全吧檯位、客群以女性為大宗的前提下，設計師更加著墨於吧檯高度、椅子高度與形式的設定上，規劃為 102 公分，吧檯椅選擇 73 公分，結合 25 公分高踏腳檯設計，嬌小身型女生也可以輕鬆上、下椅子； 而工作區則些微架高，讓吧檯高度同時顧及主廚料理使用。

互動交流．最佳嘗味．**實用至上**．異業結合

U 字型鐵板燒吧檯區，最大程度滿足客人需求

「初魚鐵板燒 - 安和」餐廳內既擁有吧檯區，也能迅速轉變爲私密的用餐包廂，除此之外，以大理石打造的圓弧吧檯與天花板造型相得益彰，營造出實用至上、且磅礴大器的餐廳風格。

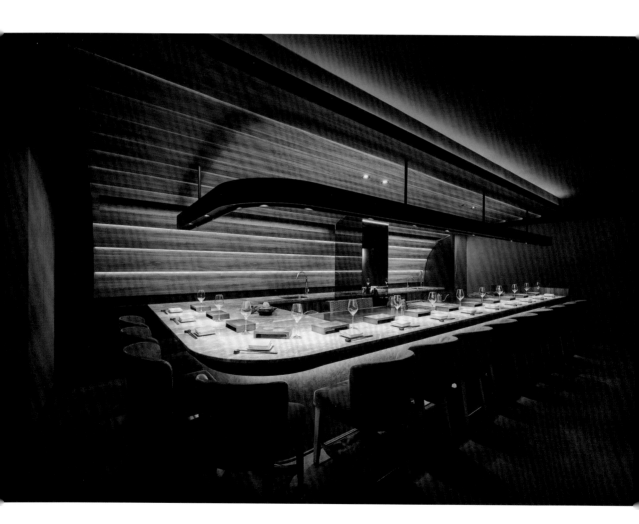

Designer Data 叁一室內裝修設計有限公司／許文禮／ www.facebook.com/id31design/?locale=zh_TW。
Project Data 初魚鐵板燒 - 安和／台灣 · 台北／約 29 坪／大理石、木皮、塑膠地板。

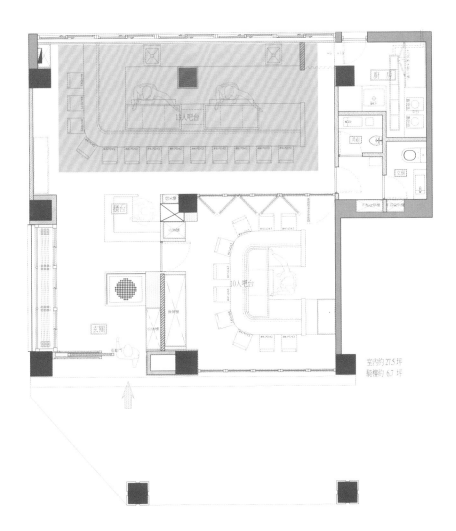

室內約 27.5 坪
騎樓約 6.7 坪

（左）在有限的坪內實現多功能的設計，以大理石與木皮材質的風格、顏色規劃為基礎，區別於傳統沉重的鐵
板燒餐廳，並且關注檯面寬度和吧檯高度，確保客人能近距離欣賞廚師的烹飪過程。（右）入口處的收銀檯位
於中心，無縫連接其他區域，保持餐廳動線流暢。U 字型鐵板燒吧檯為寬敞座位區，減少共用桌爐尷尬感；另一
邊則搭配折疊門能靈活劃分區域，讓其轉為隱密包廂。

座落於台北市，佔地約 29 坪的「初魚鐵板燒 - 安和」以日本經典場景——「城鎮街道」為主要設計靈感，並將其融入餐廳的空間定位中。巧妙地在小坪空間內運用常見的折疊門，可以靈活地劃分區域，既有鐵板燒吧檯區，只要關上折疊門就能化身為隱密的用餐包廂；另一處則是開放的座位區，讓顧客享受寬闊的用餐氛圍，減少共用桌子所帶來的尷尬感。

除此之外，光線對食物感官的影響是此案一個重要的考慮因素。叁一室內裝修設計有限公司設計師許文禮在照明設計上注重了色溫與層次感，全室佐以深色調建材，再結合了店內以新鮮海鮮為主要料理的意象，採魚鱗狀的屋頂為裝潢特色，鑲嵌鋁條燈更採「魚」的概念為主軸，進一步將魚鱗轉化為建材，透過堆疊打光的層次感，將餐桌置於視覺焦點上，引導客人透過視覺感官享受一頓美食盛宴，也使得在進入「初魚鐵板燒 - 安和」用餐時，空間更具吸引力和溫馨感。

結合大理石與造型變化，鐵板燒吧檯實現磅礴氣勢

動線的規劃也是設計的重要考量。首先，入口處的收銀檯位居中心點，不僅易於訪客到達，還能與其他區域無縫連接，實現了整個餐廳動線的流暢。設計師也致力於在有限的坪數內實現多功能的設計，打造出 U 字型鐵板燒吧檯區，不僅節省空間，還為廚師提供了更多的操作空間。兩個檯面的總長度達到 150 公分，能夠容納約 14 位客人，而兩位廚師平均可以顧及 6～7 位客人，確保服務的高效性。此外，檯面的高度也被精心考慮，與客人用餐的高度保持一致，這樣客人可以近距離欣賞廚師的烹飪過程，這種互動體驗為用餐增添了樂趣。同時也有助於主廚在備料和出餐過程中保持高效率，確保食物能夠迅速送達客人桌面。

在鐵板燒吧檯區的設計中，選用了大理石材質，一來在工程上便於打造出圓弧狀，還能與天花板造型呼應，形成統一的設計風格；而另一選擇因素則考量到長期使用它既容易清潔，也不會產生異味，同時還能為空間增添大器磅礴的氣勢。另外，考慮到餐廳位於街邊轉角的特殊位置，設計師巧妙地將清酒冰箱和置物櫃放置在靠近落地窗的位置，這不僅提高收納空間，還將清酒冰箱變成吸引客人的展示平台和宣傳工具，吸引更多人光顧。藉由動線的巧妙規劃和吧檯設計元素的精心選擇，營造出一個極具吸引力且實用機能的用餐環境。

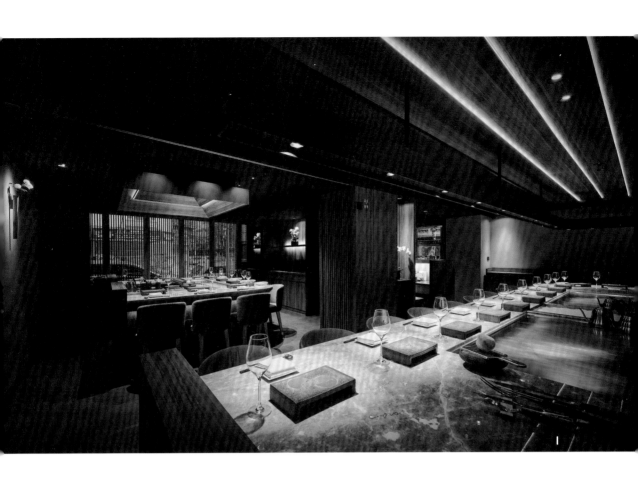

Ⅰ. 設計策略 折疊門整合餐廳空間，提供多元靈活選擇

設計師巧妙地整合了入口的收銀檯、鐵板燒吧檯區以及用餐區，並且採用折疊門裝置，以實現更大程度的靈活性。這種空間規劃，不僅在小坪數空內能提供舒適的用餐環境，還可以為顧客帶來更多選擇，進一步增加餐廳的吸引力。

2. 實用效益 藝術大燈、清酒冰箱展示，餐廳的驚喜與品味交織

進入餐廳首先吸引眼球的是那具有藝術感的立體水滴形狀大燈，營造出光影交織的前奏氛圍與驚喜，設計細節的精妙更在於清酒冰箱和置物櫃的巧妙放置，它們被安排在靠近落地窗的位置，這不僅提供了更多的收納空間，還將清酒冰箱轉變為一個吸引客人的展示平台和宣傳工具，引導更多人光臨品味。

3. 戲劇效果 以「魚」為概念，照明氛圍與美味佳餚共襄盛舞

將餐桌置於視覺焦點，以「魚」的概念為主軸，將魚鱗的圖案巧妙地轉化為建材，透過堆疊打光的層次感，創造照明氛圍。除此之外，吧檯的桌面採用大理石材質與圓弧轉角，呼應天花板的造型，創造一個充滿層次感和奢華氛圍的用餐環境，為顧客提供視覺和味覺的雙重享受。

4. 臨場互動 近距離欣賞烹飪過程，增添互動和體驗性

由兩個平台組成的檯面總長度達到 150 公分，可容納約 14 名客人，同時，兩位廚師平均服務 7 名客人，也確保了用餐效率。另外，吧檯區高度精心設計與客戶的用餐高度相同，這樣客人可以近距離欣賞廚師的烹飪過程，增添了互動和體驗性。美食之外，用餐在燈光和氣氛的烘托下，令人身臨其境，實現了餐廳的完美結合。

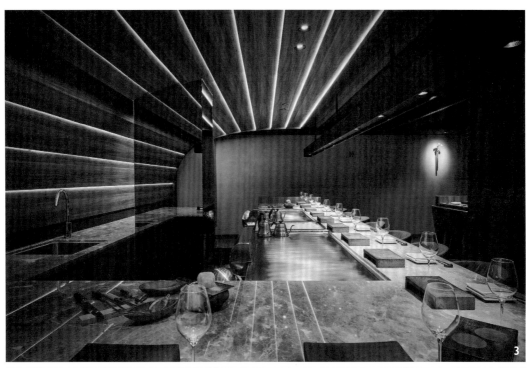

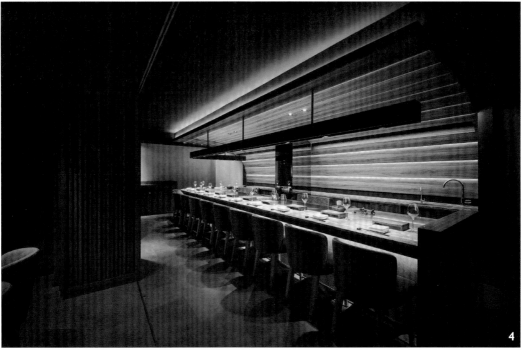

互動交流・最佳賞味・實用至上・異業結合

中島吧檯引導動線，提供高人流量麵包名店舒適選購體驗

榮獲世界麵包冠軍殊榮的「陳耀訓・麵包埕」以自我「耀訓」為名，諧音「YOSHI」象徵日文中「決定要更好」的品牌期許在台北落地生根，此次二代店同樣由已經合作三次的同心圓製作操刀，除了將陳耀訓一直以來所強調的「剛剛好」價值呈現在新店面設計上，同時汲取過往店面經驗，透過吧檯的動線設計提供顧客更舒適的購物環境。

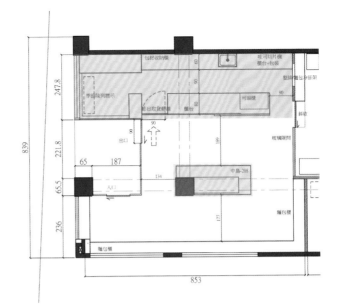

Designer Data 同心圓製作／張伊增、許嘉芳、徐楷昕／concentric-design.com。
Project Data 陳耀訓·麵包埤／台灣·台北／100坪／實木皮、玻璃、鐵件、大理石、人造石、抿石子、磨石子磁磚、花格磚。

（左）「陳耀訓·麵包埤」從原本一代店的 6 坪空間擴展至現在約 20 坪左右，前臺空間變得更加寬敞，也同步將廚房與研發中心整合到店內，顧客可以透過玻璃間隔看見烘焙現場，獲得更完整的消費體驗。
（右）商品銷售區約 20 坪，規劃有右側 L 字型展示檯、中段的中島吧檯與左側的包裝、結帳櫃檯，並採取一進一出動線，透過格局安排規劃消耗高人流量。

Mondial du Pain 世界麵包大賽冠軍陳耀訓，以需要透過售票系統下單的蛋黃酥成為台灣最具盛名的麵包師傅之一，2023 年初陳耀訓將其麵包店「陳耀訓・麵包埠」遷到離原店 5 分鐘路程的新店址，從原本一代店的 6 坪空間擴展至 20 坪左右，前臺空間變得更加寬敞，也同步將廚房與研發中心整合到店內，消費者可以透過玻璃間隔看見烘焙現場，後場人員也能在工作時觀察消費者的購物狀態，提供「更有感」的選購體驗。

新店內透過使用抿石子、磨石子磁磚、花格磚等傳統建材元素襯托整體空間，連結陳耀訓在鹿港成長記憶，而帶著暖質調的古樸石子地板、古色古香的實木皮材質，搭配結帳收銀吧檯間、立面與天花特殊塗料呈現有如製作麵團的手揉感，提供溫潤的展示氛圍；而點綴在中島吧檯、L 字型展示區與前區吧檯間的鐵件與大理石等冷性材質，則巧妙地在冷暖間取得平衡，兼具現代與復古韻味。

而「陳耀訓・麵包埠」的品牌初衷為「每天都能買到想要的麵包」，同心圓製作設計師張伊增以此為設計主軸，不只讓大家一進來店面即可找到自己想要的麵包，還能親眼看到麵包的製程，讓消費者更有參與感，而這則有賴於空間內吧檯與展示檯的設計陳列。

環繞顧客消費形式與心理提供友善且直觀的消費情境

因應麵包名店的高人流量，設計師將店面出入口採一進一出設計，由玻璃門進入後即看到中島吧檯與 L 字型展示檯，挑選好麵包後進入雙排吧檯區，這裡可以選購店內招牌的可頌、明太子麵包等，待工作人員包裝後就可以結帳，並由設定「只能出」的木門離開，購買順序一氣呵成。而最前端的第二櫃檯則作為過年、中秋節顧客於網路購買蛋黃酥時取貨使用，透過合理、順暢的動線展示友善且直觀的消費情境。

空間中雖然 L 字型展示檯面即已經足夠擺放商品，但仍設計中島吧檯，這除了有動線引導、展示特別商品與收納功能外，還能讓視線高度擁有穿透性，令商品銷售區顯得開闊有層次。L 字型展示檯面的商品由進門處，大眾常見的菠蘿、法棍排列至後方的特色麵包，令顧客能於前端迅速挑選到自己想要的麵包，並有時間與空間思考是否要帶其他的商品；而中島吧檯則是陳列店內熱銷款與新品，側邊牆面還有排行榜提供給慕名而來的新客參考。雙排吧檯則有展示、包裝與結帳功能，前吧檯比一般吧檯稍高方便作業，後方則為配置洗手檯、層板能擺放切片機、包裝機等，轉身就能進行動作，而側邊層架則是麵包的出餐口，出爐後於此散熱再上架擺放，整體空間的吧檯設計不僅考慮到美觀，更是實用機能的極致展現。

1. 設計策略 具引導動線的吧檯設計，讓人快速買到想要的麵包

原先一代店設計以麵包爲主，沒有思考到蛋黃酥伴手禮市場，加上門市空間小，常有內部擁擠之感，因此二代店將近 20 坪的展售空間，並且於其中設置中島吧檯提供動線引導、展示特別商品與收納功能，而隨著 L 字型展示檯轉進結帳吧檯，則有展示、包裝與結帳、取貨功能，購買順序直觀順暢。

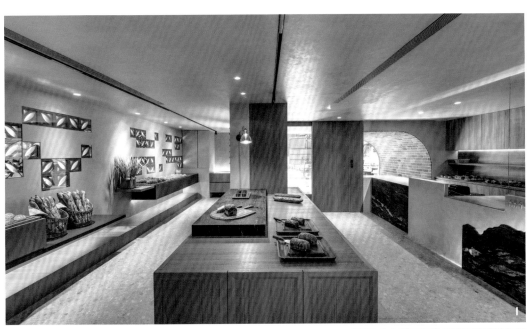

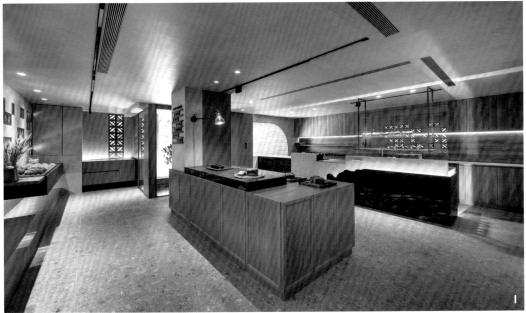

 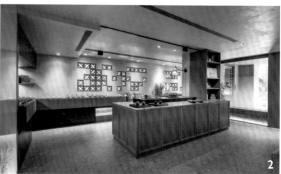

2. 戲劇效果 木材、大理石搭配細膩光線襯托美味

為了表現麵包切片的鬆軟、手作感，中島吧檯與 L 字型展示檯
選用溫潤木材質與大理石拼接襯托美味；結帳吧檯則透過特殊
漆呈現自然、手揉的意象，且材質平整耐髒好清潔。空間中選
用磁石軌道燈與嵌燈賦予細膩光源與聚焦照明，並利用間照燈
與層板等讓厚重的櫃體顯得輕盈有層次。

3. 臨場互動 稍高櫃檯方便作業並提供透明清楚流程

進入雙排結帳櫃檯，最右邊是店內最暢銷的可頌、長條麵包展
示區，在這裏跟工作人員點單，並且進行切片包裝，這裡的吧
檯高度較中島櫃檯高為 85 公分，方便門市人員作業，也能讓
整體流程更透明清楚，最後進入結帳區由出口離開，相當順
暢。而最左邊的第二櫃檯則是網上訂購伴手禮取貨使用。

4. 實用效益 留一定距離給中島走道，人流順暢且兩側
都能取得商品

空間裡面要設置中島，符合動線、使用狀態的尺度十分重要，
考慮到麵包店內的人流量大，走道至少需要 150 ～ 170 公分，
在選取商品時不會和旁邊行進的人流有衝突，且符合無障礙動
線；而中島的尺寸長 280 公分、寬 80 公分，方便兩側都能挑
選麵包。

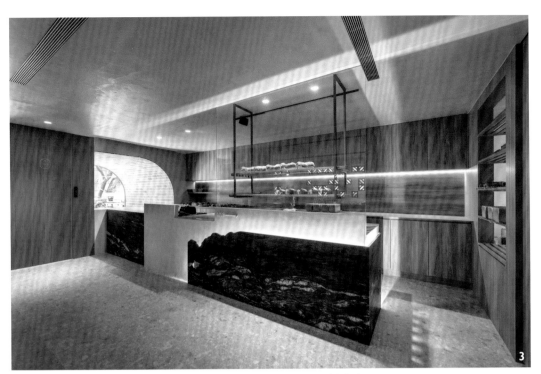

Second counter 串

互動交流 · 最佳賞味 · **實用至上** · 異業結合

開放吧檯賦予街邊店意象，融入在地生活樣貌

全球擁有超過 120 家店的跨國連鎖咖啡品牌「% Arabica」，這次於成都開設「% Arabica 成都寬窄巷子店」以品牌一貫的純白簡約奠定空間基礎，並融入成都寬窄不一的巷弄文化，開放明亮的吧檯能近距離觀賞咖啡師的製作過程，宛若街邊小店的親近感，充分展現當地生動的生活氛圍，也回應品牌的核心精神——「see the world through coffee」。

Designer Data B.L.U.E. 建築設計事務所／青山周平／ www.b-l-u-e.net。 **Project Data** % Arabica 成都寬窄巷子店／大陸 · 成都／270 ㎡（約 82 坪）／肌理塗料、手工磚、水洗石、青磚、杜邦可麗耐。

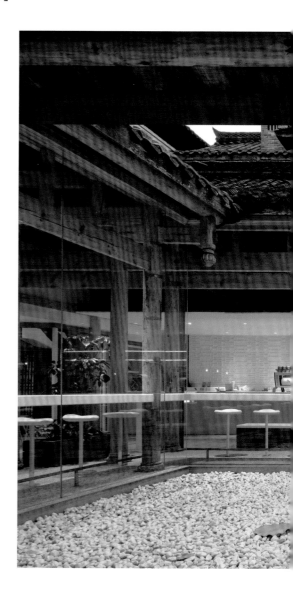

（右）拆除中央屋頂，還原開闊的中庭並改造成水池，入口則與吧檯遙遙相對，迎面而來的水面與咖啡製作的情境，在沉澱心靈的同時也提升顧客的期待感。（上）順應四合院的設計，將吧檯安排在入口對側，兩側過道形成對稱的動線，有效分散人流，而環繞室內一圈的回字設計也能延長顧客的留店時間，提升購買意願。

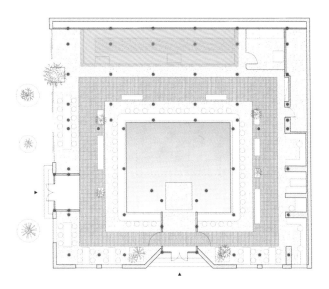

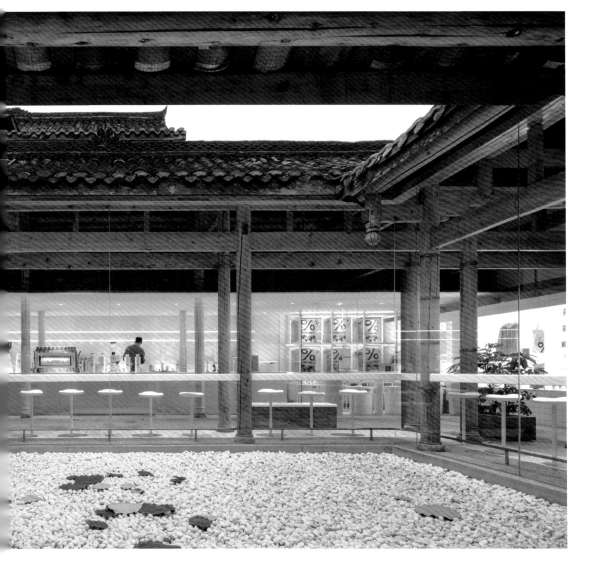

以簡潔純粹印象深植人心的「% Arabica」咖啡，秉持著「see the world through coffee」核心價值，能發現每間店看似統一，卻承載當地文化價值。而這間成都寬窄巷子門市，隱身於當地一棟老舊的傳統四合院建築，負責操刀的 B.L.U.E. 建築設計事務所拆除建築中央加建的屋頂，恢復原有開闊明亮的中庭，同時改造成白色水池，而咖啡吧檯就安排在正對大門與水池的位置。設計總監青山周平提到，「當進入空間時，能第一眼看到吧檯，卻又相隔一定距離。在四合院的格局下，勢必要通過兩側通道，形塑宛若穿梭在成都街巷的趣味體驗。」將具有歷史文化意義的寬窄巷子延伸進室內，充分展現品牌致力融入在地風格的特色，也凝聚城市精神。

延續品牌希望透過咖啡讓人們交流互動的期待，內部採用一貫的開放式吧檯設計，不論坐在任何角落，顧客能一眼望盡咖啡的製作過程，也能自在與咖啡師交流，輕鬆的社交氛圍能提升品牌親和力。而吧檯設置在一片輕薄的屋簷下，模糊室內外界限的設計形成街邊小店的意象，也更有親近感。整體全白的簡約空間彰顯「% Arabica」的標誌性風格，同時企圖在傳統老建築融入品牌的極簡美學，展現新舊並陳的美感。

吧檯規格化，維持簡約流暢的服務環境

由於吧檯需兼顧收銀、製作等多種功能，為了優化整體服務流程，「% Arabica」咖啡有著一套標準化的吧檯設計。在動線上，依序安排點餐區、咖啡製作區以及取餐區，共 11 公尺長的吧檯將點餐、取餐分別設置在兩端，有效分散人流，再加上吧檯前方保留 2.1 公尺寬的走道，充滿餘裕的寬度創造自在散步的氛圍，從點餐到取餐的路線成為體驗空間的一環。吧檯採用二字型設計，將義式咖啡機、磨豆機、手沖區安排在前檯，量身訂製的設備成為彰顯品牌的有力展示，後側檯面嵌入櫃體、製冰機、熱水機、冰淇淋機，有效擴大設備與收納備品的空間。中央走道則保留 1.1 公尺寬，能讓兩人錯身而過的工作空間，方便容納多人同時分工，加速出餐流程。

為了保有品牌本身的簡約調性，吧檯盡可能採用嵌入式設計，像是在檯面嵌入咖啡豆的展示零售區，巧妙與吧檯融為一體。而取餐區的檯面則切割出細緻方孔，方便客人投入廢棄的號碼牌，維持檯面的俐落質感。至於在製作過程，將沖杯器隱藏在咖啡機下方，不僅藏起各種設備，從沖杯到裝杯也一氣呵成，滿足工作需求的同時，又達到簡潔純粹的視覺效果。

1. 設計策略 空間成為在地文化的載體

四合院整體形成一條環形的「室內街道」，而兩寬兩窄的過道也恰巧呼應成都當地的寬窄巷子街景。刻意將吧檯安排在四合院的深處，不僅從入口就體驗到咖啡館的情境氛圍，而走向吧檯的沿途風景也仿若穿越巷弄，再現成都街巷的閒適生活氛圍。整個店鋪承載在地的文化底蘊，空間更為動態立體。

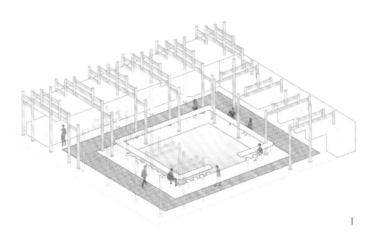

1

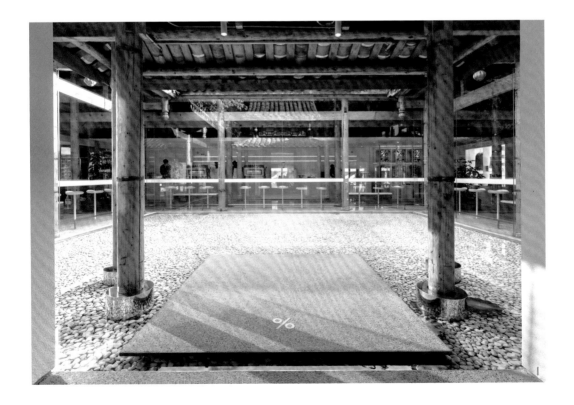

1

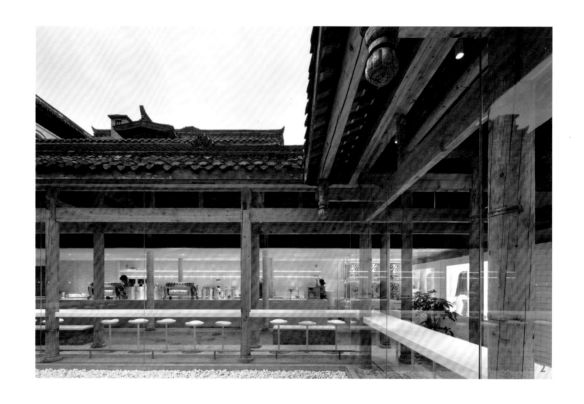

2. 臨場互動 整體開放通透，強化社交氛圍

咖啡吧檯採用開放式設計，同時做到 90 公分的及腰高度，不論身在空間何處，都能清楚看見咖啡的製作過程形成即時性的表演，而服務人員也能及時體察顧客需求，進行點餐、送餐。吧檯前方安排座位區，四周圍出一圈落地玻璃，開放通透的視覺上帶來空間流動感，客人與咖啡師、客人與客人之間都形成輕鬆的社交氛圍。

3. 戲劇效果 極簡設計活化傳統老建築

離地 2.5 公尺增設鋼構天花，同時部分柱體刷白，極簡的白色空間不僅奠定品牌一貫的俐落形象，也讓具有厚重歷史氣息的傳統建築更為輕盈靈動，形成新舊結構的和諧共存。而輕薄的天花也巧妙形塑街邊小店的意象，無形拉近與人們的親近感，氛圍更輕鬆自然。

4. 實用效益 人造石搭配嵌入式設計，維持簡潔乾淨

採用二字型的吧檯，11 公尺長的設計有充裕空間藏起設備，擴增收納空間。像是前臺下方藏入沖杯器，並嵌入咖啡展示與號碼單的丟棄口，同時選用杜邦人造石，不僅可塑性強，也耐用易清潔，能避免滋生細菌，從衛生與視覺上都能維持整體的乾淨俐落。

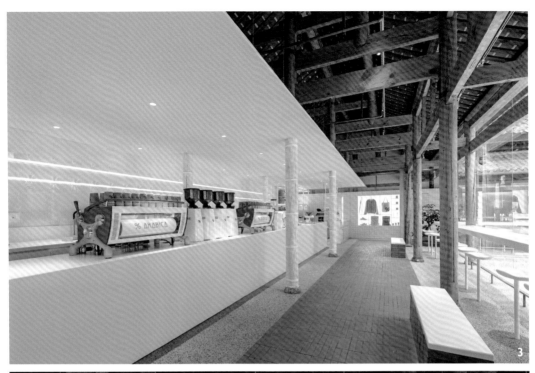

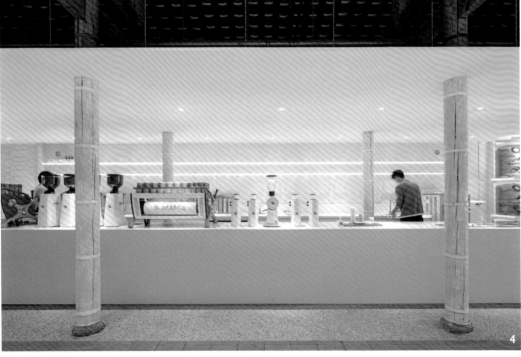

互動交流‧最佳賞味‧**實用至上**‧異業結合

環狀吧檯貫徹品牌調性，蛇紋石拼砌天空之城

從第一間「Simple Kaffa Flagship 興波咖啡旗艦店」的「森林無盡藏」，到金華街榕錦園區「Simple Kaffa The Coffee One」的「山徑追尋」，最終引領大家登上絕頂，進入「天空興波 Simple Kaffa Sola」，從台北 101 的 88 樓感受「天空之城」的魅力，俯瞰層圍台北的群山，同時品味咖啡大師世界冠軍吳則霖帶來的絕佳風味。提出興波咖啡的設計三部曲，正是 II Design 硬是設計創辦人吳透。

Designer Data II Design 硬是設計／吳透／www.facebook.com/IIDeisgn。 **Project Data** 天空興波 Simple Kaffa Sola ／台灣‧台北／215 ㎡（約 65 坪）／蛇紋石、不鏽鋼、夏木樹石、銅綠鏽石板。

（右、上）將環狀開放式吧檯設置於入口，動線區分為兩個方向，左邊為座位區，右邊為站吧，吳透刻意安排了三種高度的座位區，讓停留的客人在每一處皆能欣賞到窗外美景。

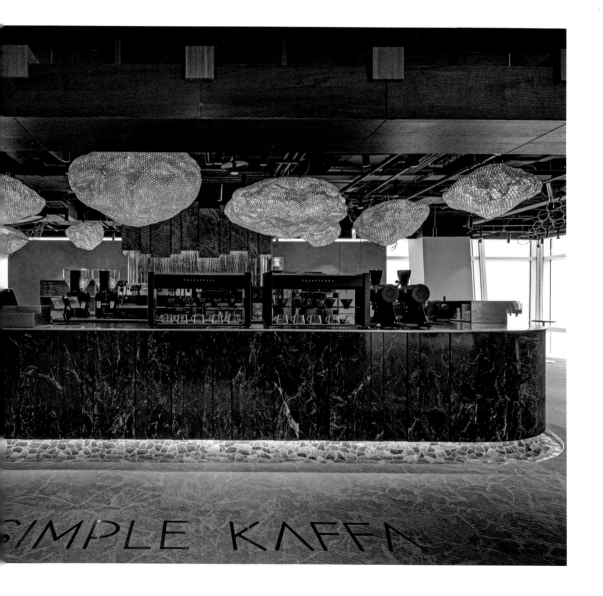

咖啡館吧檯，不僅是製作飲品的地點，更是整間店的核心靈魂，開放式吧檯有各種形式，方形、環狀、一字型，然而，其設計困難點在於如何收納，才不會讓吧檯看起來過度凌亂。

談及開放式吧檯設計演進，吳透認為，傳統咖啡師喜歡與客人接觸、聊天，早期台灣吧檯多數沿襲自日本咖啡廳的高吧檯，且設置吧檯前座位。舉例來說，吧檯高度設定於 100 ～ 110 公分，考量到咖啡師需要站著操作的吧檯高度，大約是 85 ～ 90 公分，與 100 ～ 110 公分之間還有一段差距。客人的檯面比咖啡師的檯面還要高，因此在內外吧檯之間設置一塊 30 ～ 40 公分高的板子去遮蔽，阻擋客人的視線看到內部狀態，這是傳統的咖啡吧檯。時至今日，開放式吧檯已隨著業主與咖啡師的喜好出現各種變形，設計思考點回到咖啡師的操作模式與營運思考。

一體成型檯面搭配蛇紋石，形塑環狀吧檯

「天空興波 Simple Kaffa Sola」採預約制，讓服務人員能預估當天的咖啡豆與食材用量，門口迎接來訪顧客並帶領入座，當客人決定好飲品與餐點後，再自行到吧檯點餐，形成流暢消費旅程。時間回溯到興波華山旗艦店開業的第一年，吳則霖與吳透已開始討論「天空興波 Simple Kaffa Sola」的拓點規劃，畢竟每個品牌的店格該確立於首間店，延續華山旗艦店、The Coffee One 的環形吧檯，這間店同樣安排開放式環狀吧檯，貫徹品牌一致的設計意象、調性。

以「天空之城」為主題的環狀吧檯，底部是綠色的台灣蛇紋石拼砌而成的山城基座，高山苔綠被山形玻璃象徵的凜冰封存在吧檯後方，天花板則以雲朵般的漂浮群山設計，象徵職人精萃的絕佳咖啡風味，飄在其中如萬壑爭流，蔓延天際。藉由焊接方式結合成一體成型的不鏽鋼無接縫檯面，沒有一處利用矽利康接合，連下嵌式水槽的接合也完全看不到矽利康的痕跡。吧檯工作動線的思考必須回溯到業主的需求與配置，例如考量到飲品選項較多，吳則霖希望工作吧檯走道稍微寬一些，讓同事可以錯身操作。

為了讓每一區的客人都能看到窗景，吳透刻意安排了三種高度的座位，第一種最靠近窗邊的座位高度為 30 ～ 35 公分，第二種是標準 45 公分的座高，搭配 75 公分的桌子，第三種則是透過抬升 40 公分的兩階樓梯高，配上 45 公分的座高與 75 公分桌子，形成三種不同的層次。座位區背牆上，硬是設計團隊與「煙花蕨醒 Hanabi Plant」共同創作了長達 11 公尺的大型藝術裝置，以經過處理的栓皮櫟樹皮，綿延不斷的拾綴永生苔綠，模擬距今 5 千年前，古台北大澤漸漸乾涸，蜿蜒的淡水河階浮出地面，兩岸森林幽靄蓊鬱的地貌，比對現今在 101 窗前俯瞰的淡水河岸，台北 5 千年前的起點與窗前的文明盛世，穿越時空相映成趣。

I. 設計策略 依品牌價值與獨特性打造天空之城

採預約制，一位客人低消為 NT.500 元，且能在台北 101 的 88 樓俯瞰城市風景，以位於喜馬拉雅山間的不丹作為咖啡廳入口門楣上的靈感來源，環狀吧檯分成砌石底部與亮面蛇紋石兩部分，象徵每一位顧客正要踏入天空之城，享用一杯價值非凡的咖啡。

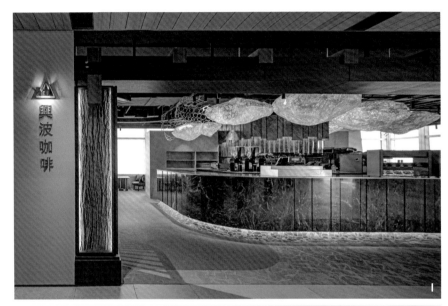

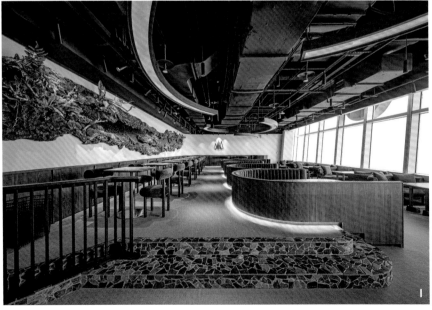

2. 戲劇效果 以天空之城串聯吧檯設計主軸

「Sola」是日文的「天空」，因此，吳透設置象徵天空之城的環狀吧檯，吧檯底部應用花蓮蛇紋石當作城牆砌石，展現有起伏的地坪肌理，正立面以蛇紋石直向拼接成弧面。吧檯後方最上面為夏木樹石（一種如同樹被封在石材裡面的大理石），內部以防火材料做的 PVC 樹皮與 90 度弧形玻璃柱，象徵被冰封存的連綿山峰，最下方以銅綠鏽石板為底。此外，每一張餐桌面同樣使用蛇紋石，透過拋紋技法，將一張張硬脆的石材桌面，形塑出俯瞰的山脈肌理。

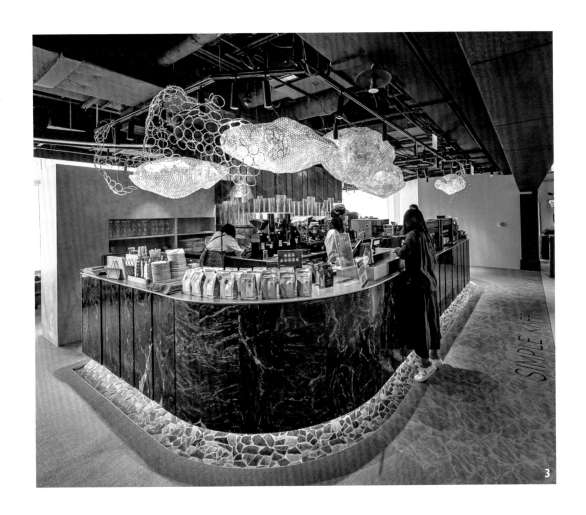

3

3. 臨場互動 ㄇ字型收銀平台，親切又不失神秘感

興波咖啡的吧檯配置，皆無重複固定的配置，吳則霖會
依據每一間店的工作流程稍微調整配置，例如在顧客會
停留最久的地方設置ㄇ字型收銀平台，前面可以展示咖
啡豆，後面可以藏電線或是器材，讓客人看到吧檯最佳
面貌。

4. 實用效益 焊接一體成型檯面結合水槽與洗杯機

以焊接方式接合檯面與下嵌式水槽，不論是清理上或使
用上都更加實用，此外，於檯面上設置洗杯機，只要將
杯子、濾杯壓下去，即可迅速沖乾淨，在使用高強度的
吧檯上，壓一下沖乾淨，就能進行下一杯的製作。

4

互動交流・最佳賞味・**實用至上**・異業結合

以純白結合功能與視覺張力的圓吧拉開序幕

靜靜地座落在台北市大安區巷內的「ivette Da An」，純白建築呼應周邊綠意，是直學設計 Ontology Studio 與「ivette」的第二次合作，簡約的白色基底融合原始木色和低彩度色塊，巧妙融合現代空間與自然的閒適。入口處的環狀吧檯櫃檯以獨特幾何造型為空間破題，並以亮眼的吧檯設計為劃分區域功能，呈現出純粹舒適的用餐體驗。

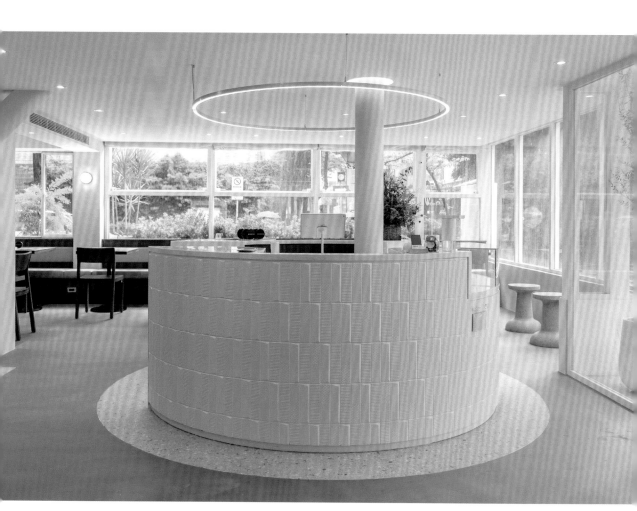

Designer Data 直學設計 Ontology Studio ／鄭家皓／ ontologystudio.com。 **Project Data** ivette Da An ／台灣 · 台北／約 81.4 坪／人造石、長型磚、木皮、霧面漆、強化玻璃。

（左）將接待櫃檯的複合式功能完美收入環狀吧檯中，以最精簡的語彙呈現極具張力的視覺。（右）以環狀動線串聯收銀、展示、備餐、外送取貨等功能，並針對不同操作需求規劃相應的檯面高低，外側則統一收攏在 100公分的吧檯高度，維持外觀的簡潔俐落。

走在大安區靜巷中，一幢純白建築赫然闖入視線，周邊環繞著大片綠色植栽，烘托出整體趨近低彩的店面空間，「ivette Da An」是直學設計 Ontology Studio 與店主的第二次合作，延續台中一店導入澳洲式早午餐的閒適風情，大安店的風格更加簡約俐落，在白色的空間基底上，疊加原始木色與低彩度色塊，以現代手法低調轉譯空間與自然的連結。進入店內，首先吸引目光的便是純白的環狀吧檯櫃檯，簡潔而特殊的幾何造型，實則源於原始空間的限制，平房結構裡各處散落著結構柱體，阻礙視野卻無法拆除，索性將其包裹妝點，一舉將劣勢轉換成為空間亮點。

極簡的圓吧，對應其上的環狀光圈，「ivette Da An」以最精簡的語彙拉開極具張力的序幕，純白吧檯以進口長型磁磚做整體包覆鋪設，獨特多變的磚面立體設計，隨著全日自然光的角度變化，暖暖光影安靜地豐富了空間紋理。走入吧檯內部，隱藏了諸多功能性的設計思考，環形動線串聯收銀、展示、備餐、外送取貨等功能，針對不同操作需求與機台設備，安排功能區域的檯面高低，外側則統一收攏在 100 公分的吧檯高度，既維持外觀視覺俐落感，站立吧檯的縱向尺度，更便於顧客結帳、簽名等動態，而吧檯的出入口配置亦有巧思，鄰近結帳機台，以方便工作人員快速切換工作區域的動線需求。

專業劃分吧檯區域，創造純粹舒適空間氛圍

所謂正統的澳洲式早午餐，無論在咖啡還是餐點都有相當的講究與專業性，於是從平面規劃階段，便堅持將收銀櫃檯、咖啡吧檯與餐廳區域各自獨立劃分，以最大程度發揮各項目的質量。深入用餐空間，專業咖啡吧臺位於店內末端，背景襯著澳洲攝影師拍攝的當地荒原與山景，呼應用餐區中的原木與藤編桌椅，一致的暖棕色調舒適怡人。

其中，咖啡吧檯以中性的灰展開，吧檯內外側維持等高一致，約 85 公分高的操作檯面利於咖啡師的手沖製作，同時義式咖啡所需的咖啡機台、磨豆機、冰櫃等大型設備則統一規劃於吧檯兩側，結合燈光的適當引導，讓眾人的視線得以自然地落在咖啡師的身上，創造出自然不造作的舞臺感。而一個符合實用性的專業吧檯，在動線與尺度規劃上也有所堅持，以走道尺寸為例，平均來說一個人的肩寬大約落在 40～50 多公分之間，考量通常會有兩位咖啡師在崗位上，特意將走道寬度提升至 80 公分，即使兩人在工作移動中交會，也不會顯得侷促不便。

「ivette Da An」透過一致性的色系、材質選用，與簡潔的設計語彙，創造兼具現代與溫度的空間氛圍，此外也設有許多暖心的小細節，像是開放式的選品展示臺、貼心的寵物休憩區，為空間創令人會心一笑的小亮點，除了提供美味餐點，體現的更是一種純粹而自在的生活風格。

吧檯設計核心

I. 設計策略 以功能吧檯爲單位，清晰劃分空間區域

「ivette Da An」以標準澳洲式早午餐爲核心，提供專業咖啡與精緻餐點，逕透過獨立吧檯的規劃，區分出接待、咖啡、餐飲、選物等區域，針對不同功能需求進行空間設計，以最大程度發揮各項目的質量，隨著動線遊走在不同吧檯之間，爲空間創造躍動的生命力。

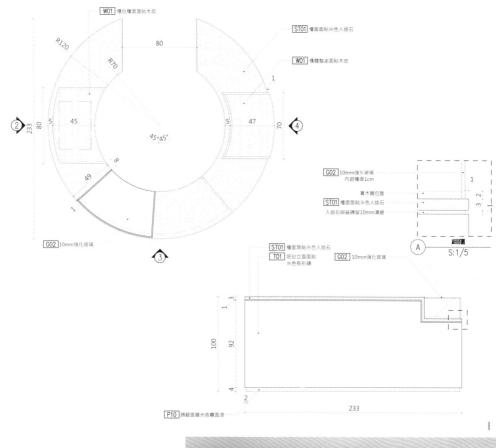

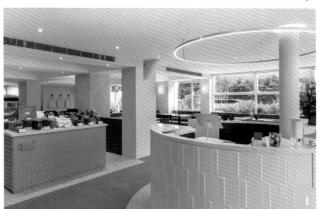

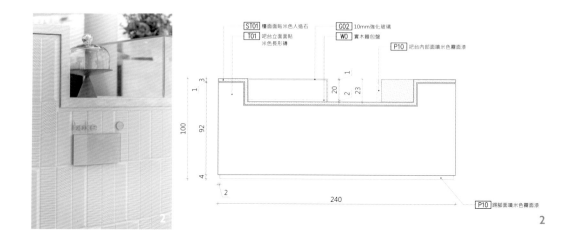

ST01 檯面面貼米色人造石　　G02 10mm強化玻璃
T01 吧台立面面貼　　W0 實木纏包覆
米色長形磚　　　　　　　　　　P10 吧台內部面噴米色霧面漆

P10 踢腳面噴米色霧面漆

2

2. 戲劇效果 以圓形幾何創造空間張力，化劣勢爲優勢

空間裡最具視覺張力的區域莫過於入口處的環形櫃檯，靈感源於原始空間散佈各處的一根根結構柱，索性化劣勢爲轉機，以圓形幾何包圍其中，創造無可取代的吸睛亮點，純白的色彩中利用獨特長型立體磚加強空間紋理，在簡約中添上一抹低調的趣味。

3. 臨場互動 降低吧檯高度，集中演出效果也增進互動

有別於常見的高吧檯設計，用以遮擋工作區的使用痕跡，設計師將咖啡吧檯的內外側高度拉平一致，配合咖啡師的使用慣性規劃約 85 公分高的操作檯面，並將容易阻礙視線的咖啡機臺、磨豆機等設備定位於吧檯兩側，配合燈光的引導，讓視覺軸心自然地落在咖啡師身上，主客的互動也得以更加輕鬆自然。

4. 實用效益 確保通道尺寸，以建立工作流程的順暢性

爲符合專業吧檯的實用性，在動線與尺度規劃上，以走道尺寸爲例，考量平均肩寬大約落在 40 ～ 50 多公分之間，通常走道設計會預留 60 公分，但依據不同人員配置需求，若會有兩位以上咖啡師同時位於吧檯內，走道寬度便需提升至 80 公分，確保工作移動中，得以輕鬆交會穿梭自如。

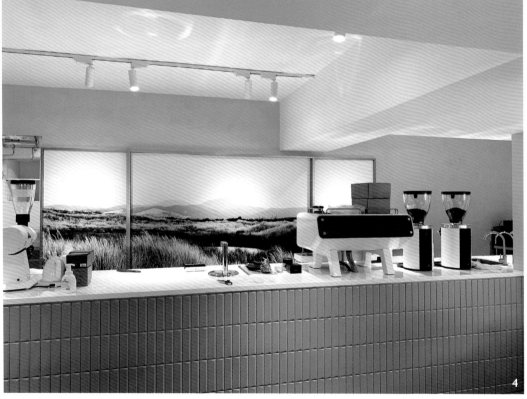

互動交流 · 最佳賞味 · **實用至上** · 異業結合

迴轉長吧檯帶來好看、好喝、好玩新體驗

「WAT 上海首店」位於巨富長街區，在 42 平方公尺（約 13 坪）的狹小空間中打造流動感十足的立飲酒吧。大膽結合迴轉履帶展示酒品，並透過動線規劃、開窗形式與材質選擇，打破室內外界限，體現品牌的核心精神，以極小的量體為街道注入極大的活力。

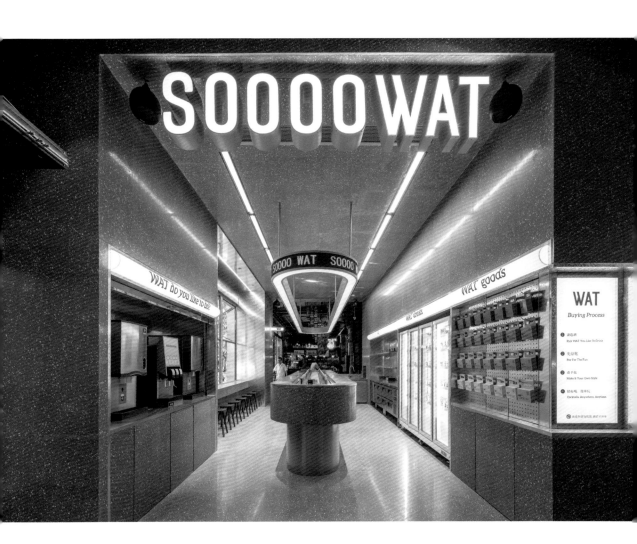

Designer Data TOPOS DESIGN ／林晨／ www.topos-design.com。 **Project Data** WAT 上海首店／大陸 · 上海／ 42m²（約 13 坪）／預製水磨石、鍍鋅板、不鏽鋼、訂製壓克力。

① Operation
② Sell
③ Display
④ Rotary Bar
⑤ Drinking
⑥ DIY
⑦ Outside

（左、右）受限於窄長的空間限制，「WAT 上海首店」以立飲式吧檯為核心，讓人流得以自在從多面向穿梭，模糊室內外界線，也虛化吧檯內外的分野。

位於上海巨鹿路上的巨富長街區，過去曾爲法國租界區，至今街景依然留有獨特的優雅慵懶氣息，經過近幾年的開發演進，無疑爲上海當前最具活力的街區之一，其中，MORE THAN EAT 食集更是集結了諸多年輕餐飲品牌進駐其中。陽光穿過梧桐樹的繁茂樹冠，映照著「WAT 上海首店」帶點復古味的窗景與燈箱，視線之探入室內，小巧繽紛的綠色世界豁然在眼前展開。「在這個小小的方盒子中，我們重新定義邊界、尺度和功能，用克制而具有分寸感的設計建造一片極具都市主義的綠色叢林。」TOPOS DESIGN 設計師林晨接著解釋，在面積僅 42 平方公尺（約 13 坪）的狹小空間中，建築的基礎結構只有四根 T 型柱，沒有明確的場域邊界，人潮得以多面向移動穿透，於是設計師在南北兩側設計了平行的功能牆，巧妙將各種製冷設備最小化的隱藏在牆中，形成橫向互通的空心盒子，讓人流可以自由的從食集的內外出入店內。

沿著林蔭道的南側街面，設計師特意將原本的推拉窗改爲折疊窗，而延伸的窗台面不僅可在室內短暫休憩啜飲，亦是可供室內外人潮共享的長型吧檯，進一步模糊了室內外的界線，與街區完美融合。

內嵌迴轉履帶，讓吧檯隨之流動起來

扣穩「流動」這個核心，同時受限於窄長的空間限制，設計師選擇以立飲吧檯作爲空間主軸，取代座位區，讓人流得以自在穿梭，爲確保視覺效果和實用性，吧檯尺寸經過精心計算與調整，確保內外走道空間都能保有至少 115 公分的移動空間，至於吧檯高度則爲 110 公分，無論男女都能自在倚靠，此外，檯面寬度也有所講究，預留 30 公分的尺寸，能輕鬆擺放手機及一只「WAT」小方瓶，還有些許餘裕留給外帶小食。

通常精彩的設計都帶有一些瘋狂與任性，爲了更加精準的表現流動感，設計師透過內嵌的迴轉履帶，讓吧檯眞正地流動起來，將「WAT」小方瓶移動展示在吧檯上，結合上方懸掛的 LED 跑馬字句，如同一場循環不止的展演，直接以行動宣告品牌的不羈性格。此外，在整體色系上選擇以溫潤的綠加以包裹，從天花延伸至牆面、地板乃至吧檯，採用相同的綠水磨石打造出如同盒子般趣味調性，也暗示著都市叢林的空間定位，包容著城市空間中的各式色彩。另一方面，流暢的動線設計也爲客人提供多樣的用酒體驗，進入店裡可以先到冰櫃前選擇酒品，再使用另一側的設備調製自己的調酒，可以站在迴轉吧檯旁與其他人或調酒師互動，也能靜靜坐在折疊窗戶旁，欣賞窗外街景。白天，以明亮均勻的照明營造輕鬆明快的氛圍，到了夜晚，柔和昏暗的照明則增添了一份浪漫與神祕感，沒有任何規則或時間限制，完美呼應牆上的燈箱字樣「Cocktails. Anywere, Anytime.」。

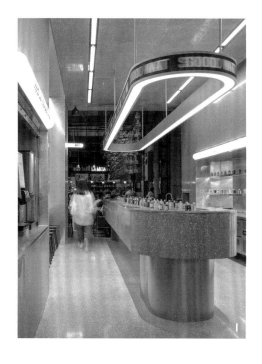

1. 設計策略 扣合品牌精神的自由性，以立飲取代座位

迎合「WAT」品牌一路來提倡的自由與趣味精神，同時也考量狹小空間的尺度限制，遂選擇以開放式的長型吧檯作為核心，並保留舒適的走道空間，讓人們來此可以自在選擇停留的時間、形式，折疊大窗則進一步模糊室內外界線，創造另一種自由型式。

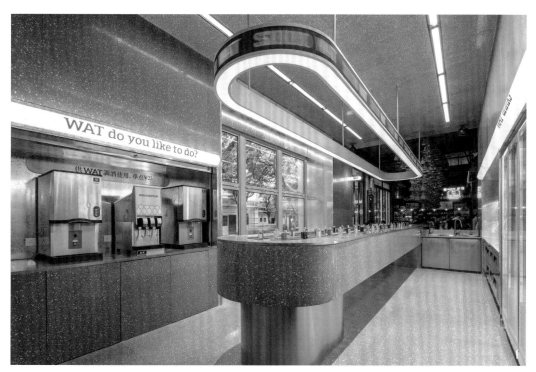

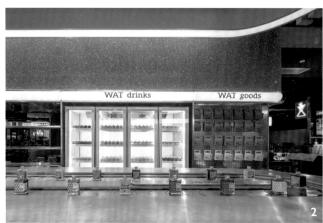

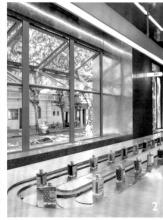

2. 戲劇效果 導入迴轉軌道，讓吧檯眞實流動起來

當吧檯成爲空間的中心，但靜止的力量在空間中是有限的，於是在「WAT」創辦人 Royal 的提議下，設計團隊決心讓吧檯動起來，內部嵌入迴轉壽司的軌道裝置，移動展示各種口味的「WAT」小方瓶，搭配上方懸吊的環形跑馬燈，將流動以創意的形式呈現，直接爲空間注入躍動活力。

3. 臨場互動 模糊室內外界線，讓交流也不再設限

在優雅閒適的街道上注入一股清新活力，「WAT 上海首店」以帶點復古味的窗景與燈箱，以小巧的空間尺度建造一座極具都市感的綠色叢林。由於本案的空間本質爲店中店的形式，並沒有明確的牆面界線與出入口，設計師索性將功能設備統一收納規劃在南北向的平行牆面，維持橫向的動線暢通，並將調酒師的工作區域集中於吧檯一側，捨起傳統內外吧檯分野，此外，將窗戶改爲折疊型式，放大低檯度的原始開窗設計，無論白天夜晚都能無阻礙地感受城市脈動。

4. 實用效益 精準的吧檯尺寸，兼具視覺與實用性

以立飲吧檯取代座位區，動線舒適性變更顯重要，在現有空間條件下，最大限度放大吧檯尺度，同時確保內外走道空間都保有至少 115 公分的移動餘裕，而吧臺 110 公分的高度亦取自一般身高的最大公約數，無論男女都能自在倚靠。檯面寬度特意預留 30 公分，讓人能擺放手機及一只「WAT」小方瓶，還有些許空間可以留給外帶小食，而不顯侷促。

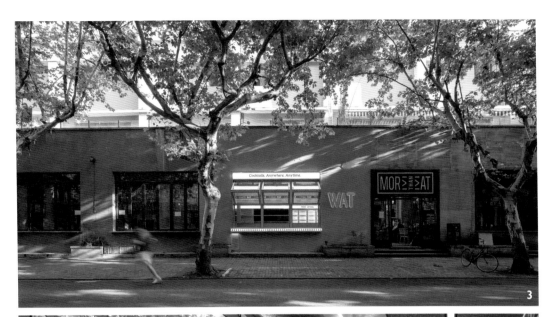

3

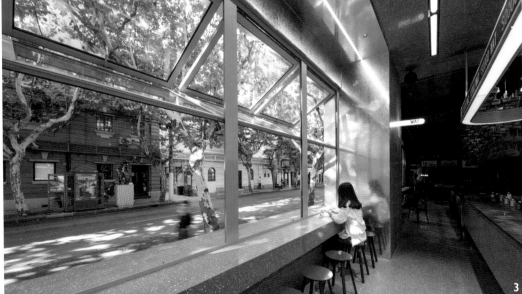

3

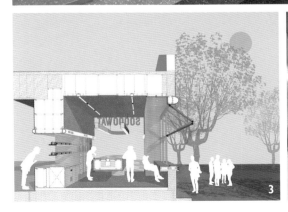

3

4

互動交流・最佳賞味・實用至上・異業結合

以伸展台為核心，串接餐飲與策展體驗

位於台北的松山文創園區向來是文化藝術的聚集地，而「Island133」餐廳延續相同的文藝氣息，將中島吧檯視為舞臺，與展演概念結合，融入展覽、藝術、音樂、料理與飲品，從味覺到視覺，打造全方位的沉浸體驗，將餐廳核心精神——「松菸的中島，是台北的中島，也是台灣的中島」發揮到極致。

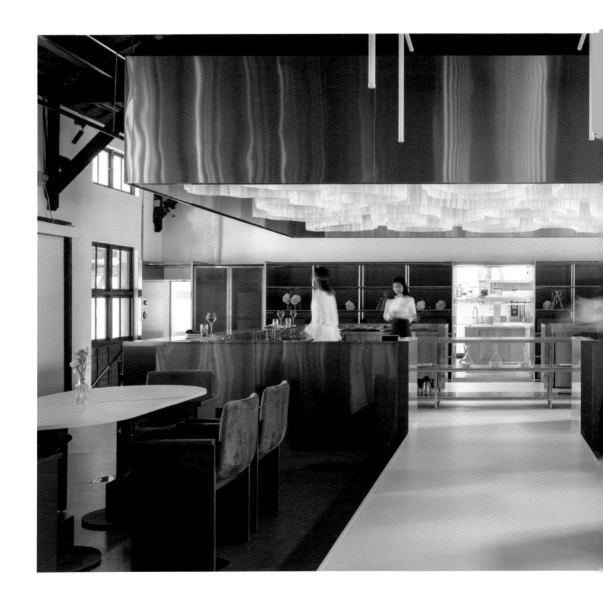

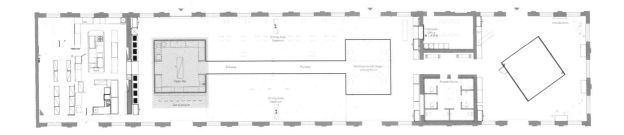

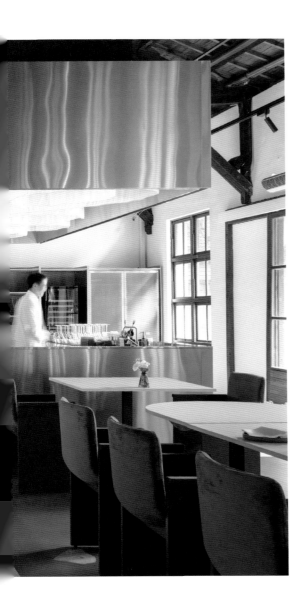

Designer Data 柏成設計 JC. Architecture & Design ／邱柏文、王菱檥／www. johnnyisborn.com。 **Project Data** Island133 ／台灣 · 台北／807 ㎡（約245坪）／金屬不鏽鋼板、不鏽鋼圓管、金屬紗網、Epoxy地坪、石材、防火紗簾、薄膜天花、金屬美耐板、石紋美耐板。

（左）融入伸展台的設計意象，抬高中島吧檯，不僅強化空間的視覺焦點，也讓日常的飲品製作、送菜服務都成為展演效果的一環，有效拉近與顧客之間的距離，也多了沉浸式的體驗氛圍。（上）內外雙廚安排在同一軸線上，作為外廚的吧檯搭配前後出口的設計，將承接內廚餐點與送菜服務的動線串聯起來。而吧檯兩側也緊臨入口通道，也方便未來調整空間之用。

「Island133」以「世界的廚房」作爲餐廳的核心精神，將視野拉高到全球，以台灣道地食材呈現歐陸餐酒的飲食樣貌，並納入松山文創園區獨特的文創特色，企圖以味覺串聯策展，打造多元化的藝文展演與餐飲氛圍，讓所有人都能享受台灣最在地、也是最國際化的體驗。

建築前身爲 80 年的機器修理廠，考量整體爲狹長型的格局，如何有效串聯餐廳與展覽空間成爲一大難題。柏成設計 JC. Architecture & Design 濃縮出三個主要的空間核心：酒水吧檯、沙發舞臺區和展覽區，並化繁爲簡，將這三區視爲方塊量體，嵌入這座傳統木造廠房。因此吧檯和舞臺地板分別架高 30 公分，上方則嵌入方形不鏽鋼天花，搭配布幔柔化光影與線條，透過高度的抬升和份量感十足的天花，形塑矚目的空間焦點。

柏成設計 JC. Architecture & Design 設計總監王菱儀提到，「我們企圖放大中島吧檯、展演舞臺的視覺感，並融入伸展台的意象，藉此串聯兩大區塊。」中島成爲最吸睛的舞臺，從製作飲品、端菜到行走之間，日常行爲昇華成宛如看秀的精緻體驗，也回應品牌的中心主旨。隨著策展主題的變更，餐廳也能適度調整菜單與佈置，讓用餐與展演融合，創造多元的沉浸式氛圍。吧檯特地以不鏽鋼作爲主體，兼具好清理與衛生考量，更是向機器修理廠的歷史背景致敬，「舊倉庫褪去老舊鏽蝕印象，轉換成帶有反射性的不鏽鋼面材，充分反映現代前衛的科技感，與木造結構互相映照。」

分割吧檯，維持流暢動線與分工

餐廳安排內外雙廚的設計，內廚房製作餐點，而開放吧檯不僅製作飲品酒水，同時也身兼外廚房的角色。因此吧檯採用口字型設計，中央設置長桌，前後安排出口，不僅讓吧檯一分爲二，也成爲內廚和餐桌串接的節點。內廚送餐點至中央長桌進行最後的盤面裝飾，同時能一併提供飲品給客人，形塑一氣呵成的出菜動線。內部的工作通道寬 175 公分，能同時容納多人共同製作，即便兩人交會行走也很有餘裕，出菜不擁擠混亂。考量到吧檯與餐桌較近，僅有 90 公分的距離，吧檯高度特意安排 110 公分，內部的工作檯面則降至 90 公分，透過高低差和包圍式的設計，盡可能避免顧客直視檯面，維持乾淨俐落的視覺。

兩側吧檯分別爲咖啡區與酒水區，長度 6 米以上的檯面有充足的作業空間，各自配有專屬的水槽、製冰機與冷藏櫃，設備不混用，分工更有效率。考量到需維持原有建築的完整性，沿用原來的給排水系統，並將電線、走管巧妙藏入架高地板，解決不能開挖地板的難題。至於酒櫃則嵌入後方牆面，與開放展示櫃並排，形成裝飾與展演的一環。爲了帶給顧客更豐富的用餐體驗，酒水區更安排高腳座位區，提供下午茶、晚餐酒的服務，客人也能與調酒師近距離交流，形塑輕鬆休閒的氛圍，增進品牌印象與親和力。

吧檯設計核心

1. **設計策略** 開放吧檯成為舞臺，貫徹展演精神

開放吧檯與舞臺區以金屬方盒的意象嵌入空間，並架高地
板，兩區之間以步道串聯，抬升的吧檯和舞臺一入門隨即映
入眼簾，成為全場焦點。調製飲品、送菜的日常行為，成為
表演的一部分，新穎趣味的餐飲體驗成為最有力的品牌印
象。同時餐廳能隨著策展主題變更佈置與菜單，從味覺到視
覺凝聚五感體驗，貫徹多元策展精神。

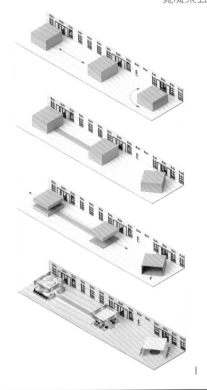

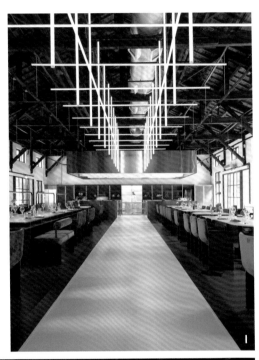

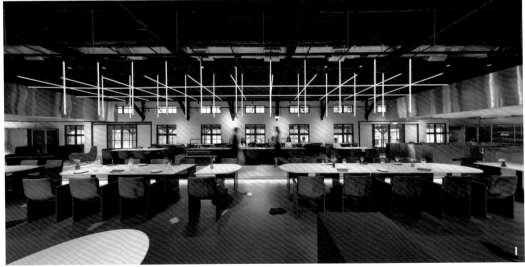

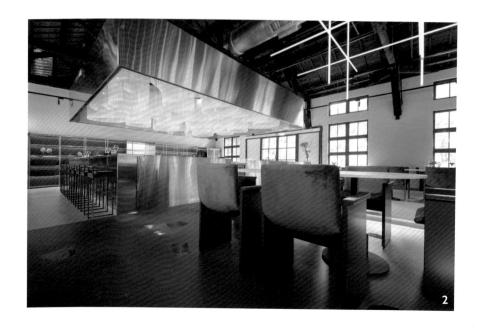

2. **戲劇效果** 金屬與布幔形成強烈對比

吧檯延續金屬方盒的概念，整體從天花到檯面全面以不鏽鋼製成，呼應舊有機械廠房的工業感，新舊對比的映照，融入歷史卻不陳舊，展現現代前衛的科技感。而上下對稱的視覺效果，搭配中央的柔軟布幔，隱藏的光線從中透出，有效柔化不鏽鋼的冷硬感。而伸展台上以十字交疊的燈飾打亮，塑造亮麗的舞臺效果，同時也將視覺延展至末端的吧檯。

3. **臨場互動** 增設酒吧座位，形塑親近的社交氛圍

用餐區地板架高 15 公分，吧檯則架高 30 公分，略高的設計能彰顯舞臺效果，也讓較遠的顧客能觀賞到。酒吧區增設座位，提供調製飲品的服務，顧客能近距離欣賞調酒過程，或是與服務人員輕鬆交談，凝塑親近的社交氛圍，增添品牌親和力與客製化服務。至於吧檯高度為 110 公分，內部的工作檯面則下降20 公分，適宜的高度在工作過程更輕鬆，也能隱藏凌亂檯面。

4. **實用效益** 寬裕檯面與走道，出菜、製作飲品不干擾

咖啡區和酒吧區分別設置於吧檯兩側，各自安排獨立水槽、製冰機、冷藏櫃，專區專用，縮短工作動線。而吧檯中央增設不鏽鋼長桌，能為盤面做裝飾，也能整合分配每桌的出菜菜單與順序。中央則留出 175 公分的寬敞走道，出菜、飲品製作互不干擾，工作更有餘裕。

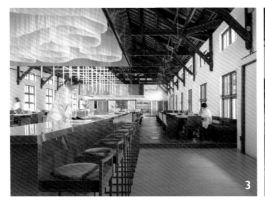

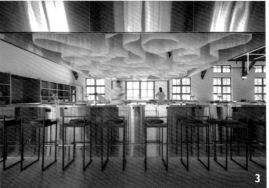

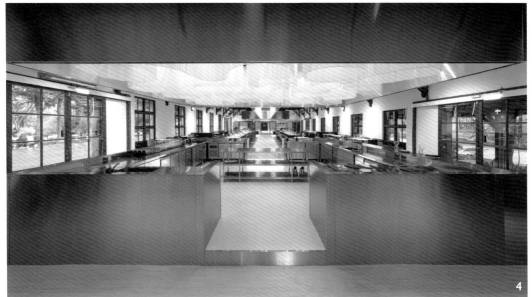

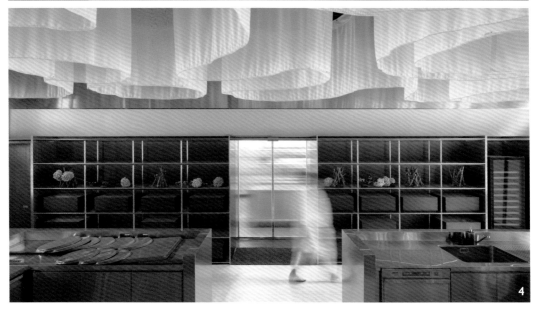

互動交流‧最佳賞味‧實用至上‧異業結合

僅開 136 天，以材質切入探討都市再生的吧檯設計

一塊土地為了在不同時間、服務不同人群，「都更」是需要且必要被推動的。咖啡品牌「COFFEE LAW」攜手連雲建設，在即將都更的 60 年老宅中，開設了限期 136 天的「COFFEE LAW 願景城事店」，基地座落於台北市忠孝東路懷生段，周圍的居民對此有著強烈的情感與記憶投射，負責操刀空間設計的 CPD interiors 以「結晶」探討空間的解構與再生，選擇可再回收利用的材質，回應「都市再生」的議題。

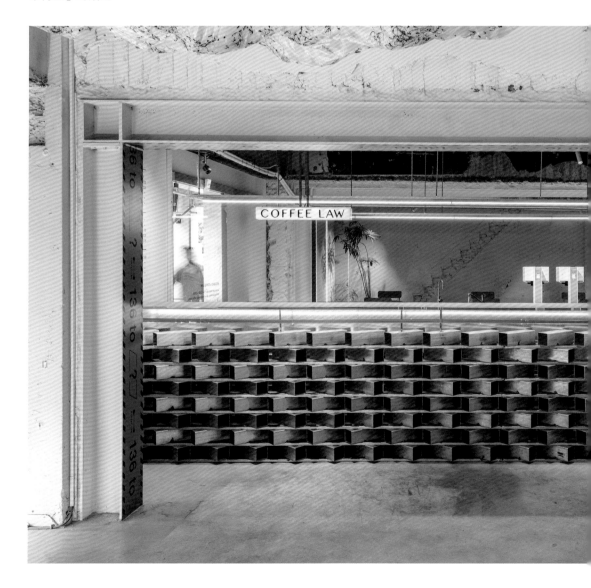

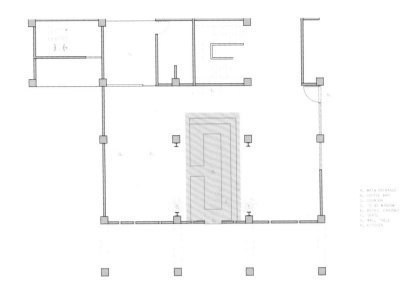

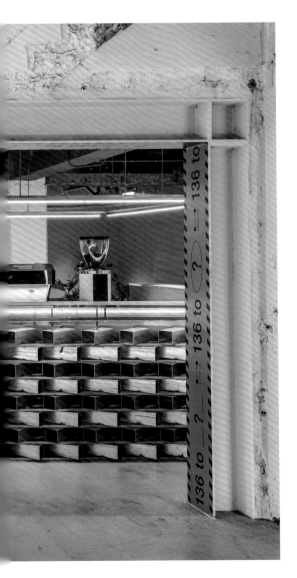

Designer Data CPD interiors ／王 偉 丞、
謝嘉駿／ www.cpdesign.casa。 **Project Data**
COFFEE LAW 願景城事店／台灣 · 台北／
82.6 ㎡（約 25 坪）／鍍鋅鋼、壓克力、水
泥粉光。

（左）「COFFEE LAW 願景城事店」爲服
務周遭居民與來館參觀的客人而生，一樓
空間中以矩形吧檯作爲視覺主體，利用鍍
鋅鋼以不同的序列排法創造視覺焦點，對
內滿足出餐的作業需求，對外則服務來往
的客人。（上）場域中以吧檯爲主體，考
量餐飲空間必須結合展覽、辦活動等需
求，將出餐的所有機能都集結於吧檯，面
朝大門的長邊吧檯作爲結帳區域，短邊則
結合零售商品的陳列，後方吧檯則具有出
入通道、取餐區、餐盤回收區等機能。

「COFFEE LAW 願景城事店」開設在預定拆除的老舊建物內，作爲城市再生的另一種示範，是一個結合展覽、零售的餐飲空間。不論是拆除到只剩毛胚的建物或是僅營業 136 天的咖啡店，都如同都市更新的過程，代表著「過渡」，在這之前這個建物也曾是某個階段的結果，只是當時空物換星移，終需要新的生成才能讓空間得以延續。空曠的場域中置入了矩形吧檯，設計團隊選擇以「材質」回應建物斑駁的狀態，並試圖探索循環經濟的可能。

CPD interior 設計總監王偉丞指出，場勘時在結構上看到了許多補強結構用的鍍鋅鋼，金屬不僅構成建物，也透過介入的方式維繫並延長建築體的壽命。王偉丞與助理設計師謝嘉駿以「結晶」作爲視覺效果，藉由切分成小單元的鍍鋅鋼鐵，透過如建築砌磚堆疊的方式，連結晶體的意象，並利用經噴砂處理的半透光板材與線性燈帶，使光線的視覺效果堆疊出時尚又肅冷的美感，透過獨特的吧檯設計發揮錨定空間的效果。考量場域的「過渡」特性，136 天後的「拆除」是可預見的，因此設計團隊選擇將鍍鋅鋼鐵化爲 12×12 公分的單元，可輕鬆的組裝與拆卸，層層堆疊的序列也象徵著建築本體的磚造結構，雖然建物的生命週期已開始倒數，但這也意味著城市與土地的新生與永續。

考量使用行爲與動線發展吧檯設計

如同矩形方塊的吧檯是空間中的主角，爲了使人力與出餐流程更有效率，將結帳、出餐、餐點回收等功能全都收攏於吧檯，面向主要入口的吧檯立面，刻意拉高到 125 公分，突顯鍍鋅鋼鐵的磚砌效果，並在一踏入空間後找到視覺焦點。檯面使用 3 公分厚的壓克力，將表面打霧，使光帶藏於板狀量體下，讓光線可上下作用；向上打可使檯面發光、向下則可以突顯出金屬磚牆的光影效果，透過不同的材質與光線，營造出俐落與時尚的氛圍。此外，透過光帶結合壓克力板的效果，也能產生吸引人們聚集的作用，在無形中以設計暗示消費者，達成業主期望的使用者行爲。

吧檯短邊對應到零售空間，藏有光帶的檯面順勢成爲具有打燈效果的展示架，爲吧檯賦予更多的功能。面朝座位區的長邊吧檯特意降低了高度，將檯面高度訂爲 90 公分，意在增加服務人員的親切感，立面材質選擇鍍鋅鋼板，使視覺與量體更加簡練。檯面中間的開口形成工作人員出入的通道，自然地劃分兩個不同的機能區，靠牆的吧檯區域設定爲餐盤回收區、靠座位的檯面則爲出餐用的平台，平行的長邊吧檯內外相差了 35 公分，就算工作人員無法及時將餐盤回收清洗，在視覺上也不會顯得雜亂。此外，設計團隊基於商業考量也在街邊劃了 一個開口，作爲外帶專用窗口高度同樣維持 90 公分，增加空間內外的互動性。除了硬裝之外，專屬於「COFFEE LAW 願景城事店」的綠色紙膠帶也延伸到空間中，如同工地施工中的警示線，暗示了空間未完成的狀態與過渡性。

1. 設計策略 以材質切入回應場域特性

預定被拆除的建物回復到毛胚狀態時，露出了半 RC 的磚造結構，並出現許多以鍍鋅鋼補強的痕跡，設計團隊將建築解構回歸到材質面。以鍍鋅鋼鐵為主要材質呈現吧檯立面，賦予材料可快速組裝並拆解的型態，因應 136 天後的拆除作業，並討論材料再利用的可能性。

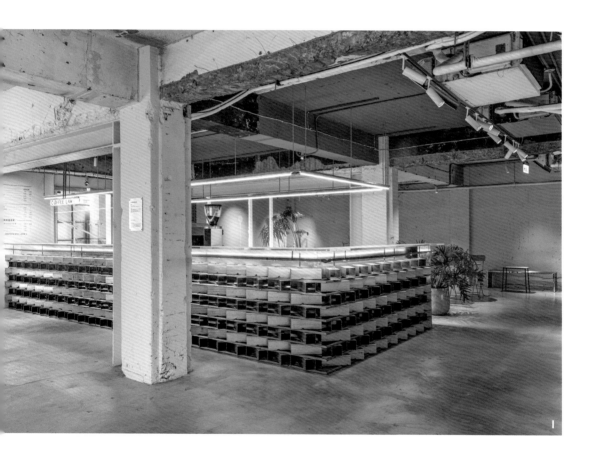

2. 戲劇效果 疊砌金屬磚呈現「結晶」意向

設計團隊在設計之初，嘗試過許多不同的排列組合，最終在考量美學與施工面的因素下，將鍍鋅鋼鐵磚以單雙行不同逕向的方式排列，如同砌磚的堆疊方式回應了建物原始的磚造結構。材質形體的角度與反光特性與燈光交互作用後，呈現出「結晶」的樣態。

2

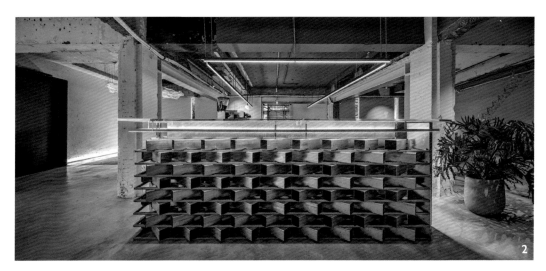

2

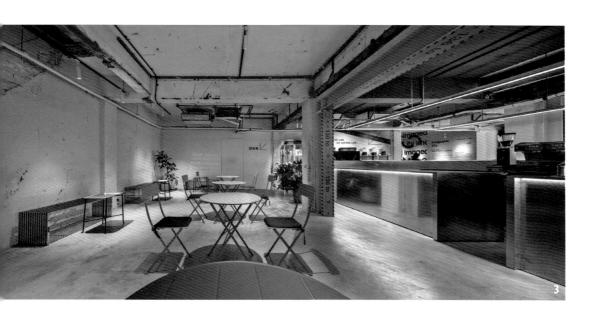

3

3. 臨場互動 降低吧檯高度增加親切性

面朝內用座位區的吧檯高度設定為90公分，比起以鍍鋅鋼磚堆疊的吧檯立面略低，而立面材質也選用鍍鋅鋼板減輕量體的視覺重量。此面吧檯也是餐點完成等待領取與餐盤自助回收的區域，這樣的空間設計與營業模式，能最大化地降低人力成本，提高餐飲空間的運營效率。

4. 實用效益 利用吧檯設計影響消費者的行為模式

壓克力檯面下埋藏的光帶，使吧檯呈現如同酒吧般時尚冷冽的質感，除了收銀櫃檯之外，一路向走道延伸的檯面可提供短暫在空間中停留的客人休憩。由於咖啡店屬於結合展覽的餐飲業態，客人較少在固定位置久坐，寬而長的吧檯設計反而更吸引空間內的人靠近。

4

互動交流 · 實用至上 · 實用至上 · 異業結合

弧形吧檯既是質感選物陳列，更滿足餐點製作

「勺日 zhuori」是間咖啡店，也是一間選物店，位於忠泰樂生活的首間分店，寬闊、
階梯式的挑高店型，以一座長達 6 米的弧形吧檯作爲僅次於選物的主景，手工肌理的
泥土色紋理，與木質基調勾勒出自然簡約的品牌定位，而吧檯不僅作爲飲品甜點外場，
甚至結合陳列展示，扣合經營模式。

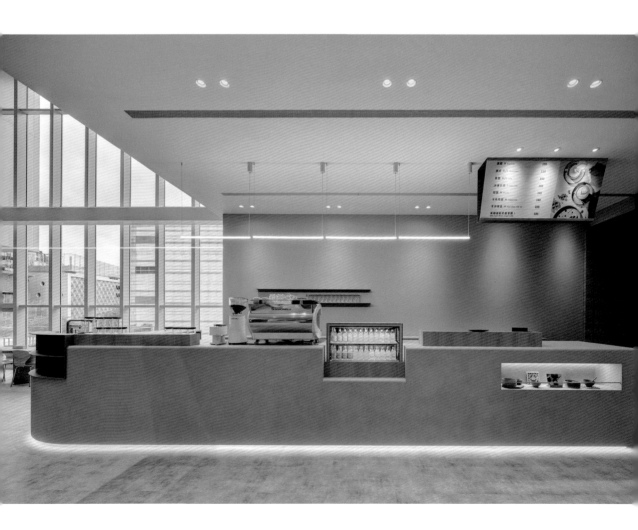

Designer Data 日作空間設計／黃世光／ www.rezo.com.tw。 **Project Data** 勺日 zhuori ／台灣 ‧ 台北／ 55.4 坪／
特殊塗料、木作、鐵件、不鏽鋼。

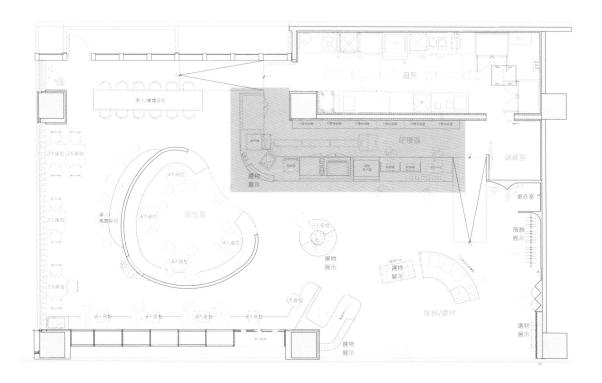

（左）弧形吧檯塗布特殊塗料，呈現質樸的肌理，繼承旗艦店簡約自然的調性，6 米長的尺度加上線型燈光運用，
成為吸睛視覺焦點。（右）「勺日 zhuori」忠泰店弧形吧檯串聯內場動線，也連結選物陳列，自然地引導結帳、
走逛體驗。

座落於台北市大直新地標「Noke 忠泰樂生活」的「勺日 zhuori」，是該品牌暨東區旗艦店所拓展的首間分店，延續品牌複合經營的形式，忠泰店同樣結合質感選物與咖啡餐飲，並採用主題式企劃做出陳列。特別的是擁有階梯式挑空空間，白天光線和煦舒適，寬闊的店型結合 6 米長的弧形吧檯設計，毗鄰內廚房的規劃配置，加上雙向出入動線安排，讓服務人員可以更機動性地穿梭內外場與結帳等區域。

設計定位上，承襲旗艦店的簡約木質基調，木作吧檯表面塗布特殊塗料，手工肌理的泥土色，對應座位區的赭紅色塗料，彼此相得益彰。不僅如此，設計團隊也特別在吧檯的前、後兩端，分別利用內凹造型，以及末端以鐵件鑲嵌的方式，納入銷售、陳列等功能之外，更為弧形吧檯創造層次變化，同時兼具不同角度的端景效果。

整合選物陳列、結帳、甜點飲品出餐

「勺日 zhuori」不只是咖啡店，也是選物店，因此在吧檯功能的規劃上，除了須滿足餐飲的製作流程之外，還得考量產品銷售的使用。利用弧形線條作為動線引導，鄰近選物陳列的吧檯一側整合了兩台收銀機，同時可服務餐飲與選物兩邊的客人，吧檯檯面甚至預留折衣平台的空間，避免直接在陳列檯上操作，干擾客人走逛動線。除此之外，作為外場用途的吧檯，地板特意架高 30 公分，與內場廚房高度一致，讓服務人員進出內外場動線更為流暢且安全，吧檯末端、主要出餐處的地坪更透過斜坡設計，提高安全性、亦便於食材進貨。

長達超過 6 米的吧檯，在於飲品、甜食的操作流程上，將具有搶眼、吸睛視覺的蛋糕櫃規劃於中段位置，讓往來的人潮能被各種可口甜點所吸引。其他包括製冰機、咖啡機、洗杯機等設備則根據主廚設定去做安排。另一方面，由於「勺日 zhuori」餐飲中囊括各式茶飲、咖啡，咖啡豆與茶葉等儲物需求量大，設計團隊也特別在吧檯後方牆面規劃 85 公分高半腰櫃，以抽屜與活格穿插設計，可彈性使用，而咖啡機旁的吧檯上更加入木質小平台，擺放菜單上使用到的茶葉罐，加速操作流程。

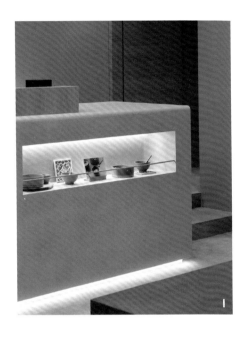

吧檯設計核心

I. 設計策略 選物陳列回應品牌定位，增加吧檯變化性

「勺日 zhuori」不僅僅是一間咖啡店，更提供風格質感選物，爲突顯品牌的經營模式，弧形吧檯於前端立面刻意規劃內凹平台，擺放精選的生活器皿，讓客人在等待結帳時能同時欣賞美好事物，另外面對座位區的另一端，則運用鐵件材質打造咖啡豆、茶葉等產品銷售區，形成端景效果，自然吸引客人目光。

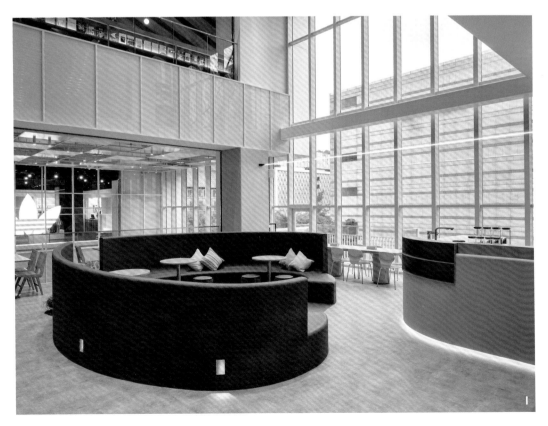

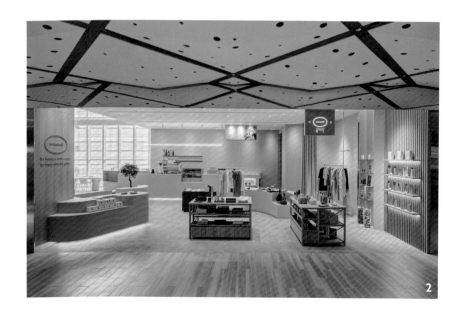

2

2. 戲劇效果 弧形、線性語彙勾勒吸睛視覺

延續「勺日 zhuori」旗艦店的木質基調，忠泰店整體以大地色調為主，寬闊店型下，雖以選物陳列為主視覺，然而下一層空間主景則交由長達 6 米的弧形吧檯，大面積塗布自然的泥土色特殊塗料，手感紋理質感扣合品牌調性，局部搭配溫潤木頭、鐵件讓視覺充滿變化之外，稍微抬高的踢腳納入線形燈光，並結合全周光 LED 裸燈做出一致的線性語彙，整體更為融合之外，全周光的照射角度也更為寬廣且柔和。

3. 臨場互動 雙動線設計服務更有效率

吧檯配置毗鄰內場與座位區，其弧形線條與座位區的造型相互呼應之外，實則具有引導動線的作用，可雙向進出的設計，以便於服務人員穿梭外場或是結帳區域，同時以面向座位區的視角，隨時可觀察客人的需求。

4. 實用效益 安全、好清潔為考量，提高吧檯實用性

吧檯蛋糕櫃選擇規劃在大約置中的位置，讓往來人潮能被蛋糕櫃內的各式甜點所吸引，蛋糕櫃一側的作業平台則包含咖啡、飲品製作，此部分檯面選用不鏽鋼材質，方便清潔維護，吧檯整體高度雖達 115 公分，但內地坪特意架高約 30 公分、與內場一致，既可遮擋吧檯內部，也讓服務人員進出更為安全。此外，吧檯後方設有半腰櫃體，提供茶葉、咖啡豆等儲藏需求，增加實用性。

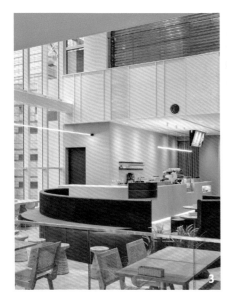

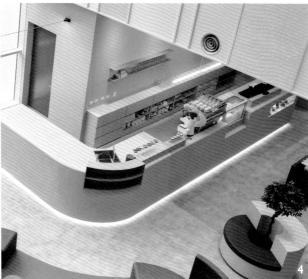

4

互動交流・實用至上・實用至上・異業結合

滿足互動下的吧檯設計，讓體驗更有溫度

泰國咖啡品牌「NANA Coffee Roasters」位於曼谷的分店「NANA Coffee Roasters Bangna」座落於 Bangna-Trad 高速公路旁，以鬱鬱蔥蔥的花園造景將建築空間與景觀和諧地結合起來，而身兼複合式銷售與各種機能的一字型吧檯，則是讓人們品嚐與互動交流都能在此同時發生。

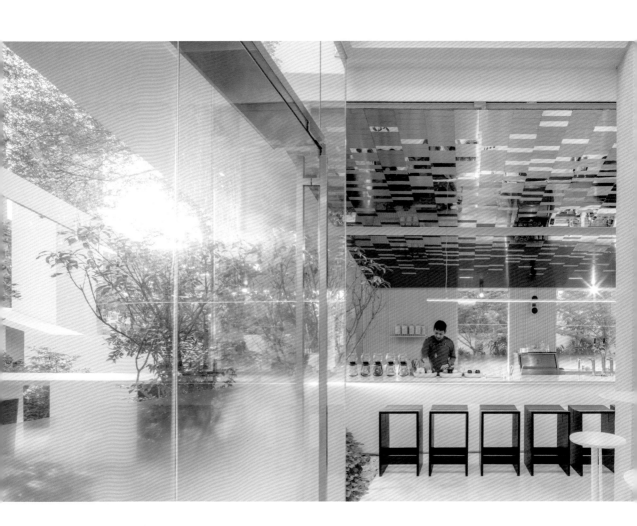

Designer Data IDIN Architects ／ Jeravej Hongsakul ／ www.idin-architects.com。 **Project Data** NANA Coffee Roasters Bangna ／泰國 · 曼谷／ 250 ㎡（約 76 坪）／玻璃、反光玻璃馬賽克鑲板。

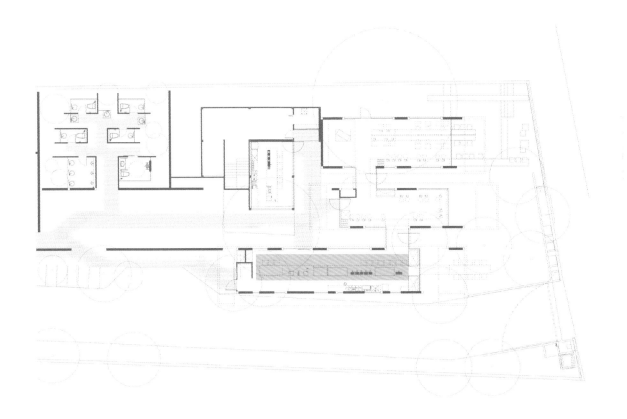

（左）吧檯檯面特別設置了座位區，讓客人可以選擇坐在此，看一場精彩的表演之外，也能與店員互動聊天。
（右）店內分爲 Slow Bar（圖下方）、Speed Bar（圖中間）以及座位區（圖右邊），可依據各個對於品嚐咖啡的喜好，選擇不同區進行體驗。

「NANA Coffee Roasters Bangna」座落位置特殊，為了讓人們可以把目光移轉至咖啡並強化飲用的體驗，有別於一般咖啡廳的設計思考，由三間並排、且帶有斜屋頂的建築共同組成，高低之間具有連貫性，也讓三個塊體變得很有律動感。另一方面，為了忘卻鄰近高速公路的吵雜性，空間中種滿了豐富的植栽，不只成為咖啡廳最天然的屏障，也讓建築、室內、景觀三者之間的界限變得模糊了起來。

建築設計以簡單實用為原則，這種簡單也進一步延續到了室內設計中，主要仍圍繞著人們喝咖啡的體驗展開。店內大致分成三個區塊——Slow Bar、Speed Bar 以及座位區，藉此提供不同品嚐咖啡的體驗過程。Slow Bar 以手沖、賽風壺等烹調方式為主，設於整體建築的前半部；Speed Bar 則位於中間處，有著數台義式機、甜點櫃等設備，至於座位區則是設於 Slow Bar 與 Speed Bar 的前方，如此一來既可以與顧客有所互動，再者也能隨時地留意他們的各種需求，適時地送上服務。

由於賽風壺器具包含上座、下座、支架、風罩、酒精燈座等，高度約落在 35 ～ 37.5 公分，若直接置於檯面，操作上相對不便，因此特別於檯面做了下凹設計，利於人員進行萃取，客人坐於吧檯前也能平行直視整個過程，讓沖煮變得更具可看性。手沖區的下凹處理則是內嵌水槽，當咖啡液或水灑出來後，不會影響檯面的美觀與衛生，後續清理也很方便。

仔細劃分吧檯以滿足不同使用需求

Speed Bar 提供消費者義式咖啡品項，因此於高約 85 ～ 90 公分的吧檯檯面設置了數台義式咖啡機，這樣的高度操作咖啡機時不易吊手，前面座位區的客人的手也有地方可以暫放倚靠。這區除了咖啡，還販售甜點、咖啡豆等，為了讓顧客免於顛腳就能清楚看到商品樣貌，甜點區區段的吧檯做了尺度更大的下凹式設計，足以容納大型甜點櫃，再延伸至一旁的展示區，檯面高度又回到約 85 ～ 90 公分高，考量人體站立高度，方便選購、瀏覽咖啡周邊商品。

為了讓來訪的客人可以專注於品嚐手中咖啡與美食，配色上盡量維持簡約，Slow Bar 呈現的是沉穩黑色調，搭配白色檯面，形成分明的黑白對比；Speed Bar 則是全以白色調為主，天花板選用了反光玻璃馬賽克鑲板，當光滲透入室，可經由反射營造多變的空間光感。

除了室內座位區，戶外廊道亦設有各式座席，安排上刻意鄰近吧檯。值得一提的是，設計者於 Speed Bar 櫃檯和座位區桌面有著不規則起伏線條，這項設計巧思既創造了無形的社交距離空間，同時也呼應了盛產咖啡豆的泰北山區意象。

吧檯設計核心

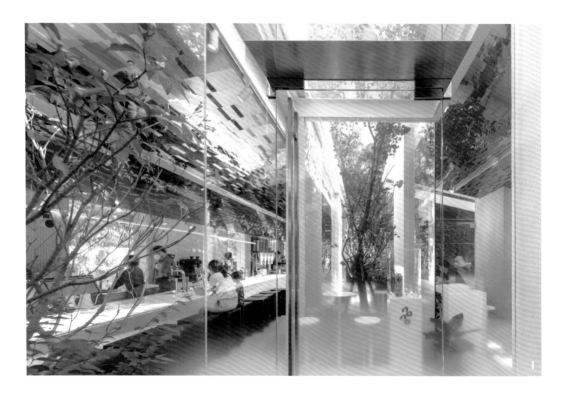

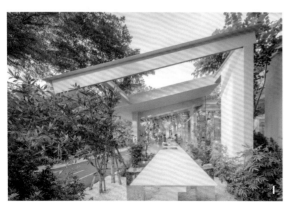

1. 設計策略 建築空間與景觀融於一體

為了在嘈雜的環境中保持咖啡廳的寧靜，「NANA Coffee Roasters Bangna」以三棟小建築所組成，同時於內種滿豐富的植物，讓建物與景觀和諧地結合起來，製造出鬱鬱蔥蔥的氛圍。三棟小建築為包含了 Slow Bar、Speed Bar 及座位區，消費者可以依需求到不同的區域選購咖啡，接著再拿至戶外座席細細品嚐，享受不同的咖啡體驗。

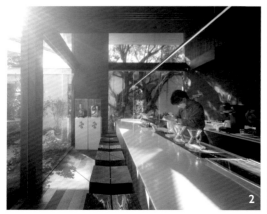
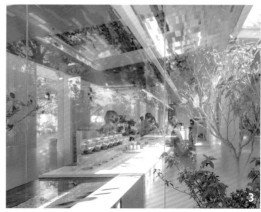

2. 戲劇效果 讓沖煮咖啡成為一場表演秀

當咖啡在玻璃壺身裡慢慢滾煮時，既可以看到咖啡師的功力，咖啡香氣也撲鼻而來，因此「NANA Coffee Roasters Bangna」視作為一種賣點，在規劃吧檯時，將檯面讓出一半的區域設定為客席區，顧客可以親眼看到所點咖啡沖煮的過程，中間對於咖啡知識也能隨時提問，突顯咖啡師的專業，也讓消費體驗變得更有趣。

3. 臨場互動 吧檯身兼服務與客席，提供具互動的新體驗

由於吧檯不單只有沖煮咖啡，同時還兼具客人座位區，因此深度至少 90 公分以上，一來內場人員操作起來不會太狹隘、客人也保有至少深 40 公分的檯面可使用，就算雙手肘自然垂放於桌上也很充裕。整體檯面深度拉寬也有利於服務同仁與客人之間保有一定距離，無論是看到店員操作器具的動作、手法，或彼此交流分享更多咖啡事，都不會覺得壓迫。

4. 實用效益 擴大吧檯尺度滿足操作與銷售功能

這間咖啡廳以販售各式手沖咖啡為主，陳列銷售甜點、咖啡豆與其他周邊商品為輔，因此擴大吧檯尺度，並細切分成不同的區段，滿足各式需求。吧檯主要高度約落在 85 ～ 90 公分，不只適合服務同仁的使用，客人站或坐也都很合宜。吧檯立面有著不規則起伏線條，在當時疫情期間，形成無形的社交距離，降低人潮一多群聚的風險。

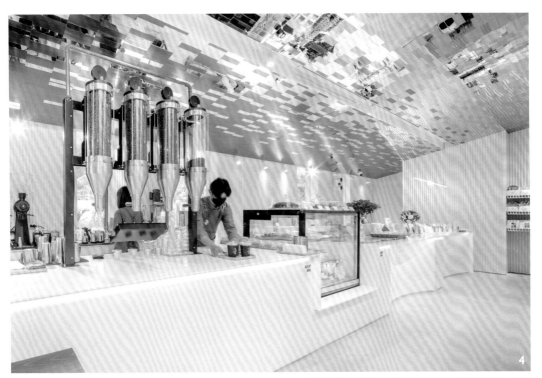

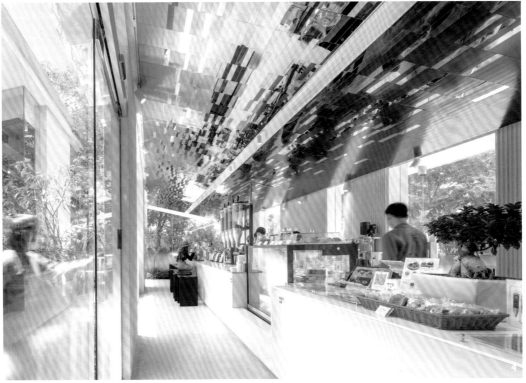

附錄

● 設計公司

B.L.U.E. 建築設計事務所
www.b-l-u-e.net

CPD interiors
www.cpdesign.casa

II Design 硬是設計
www.facebook.com/IIDeisgn

IDIN Architects
www.idin-architects.com

MIZUIRO DESIGN 水色設計
www.behance.net/mizuiro_design

M.S.A.A. 不山建築事務所
微信公眾號：MSAA_atelier

TOPOS DESIGN
www.topos-design.com

大人兒工作室（深圳市大夥兒設計有限公司）
www.bigerclub.design

小觀點設計
minipartidesign.wordpress.com

日作空間設計
www.rezo.com.tw

白菜設計
www.baicaidesign.com

甲穎設計
www.instagram.com/jydesign.tw

同心圓製作
concentric-design.com

向周設計
www.behance.net/spacegaozo

有靚設計事業有限公司 Project Atelier
www.projectatelier-id.com

直學設計 Ontology Studio
ontologystudio.com

叁一室內裝修設計有限公司
www.facebook.com/id31design/?locale=zh_TW

侃侃制作
www.cancancoltd.com

杭州山地土壤室內設計有限公司
Eamil：mountainsoil@163.com

空間站建築師事務所
微信號：SpaceStation_

柏成設計 JC. Architecture & Design
www.johnnyisborn.com

唐岱設計
www.facebook.com/suyufish

築內國際
www.aistyle.com

IDEAL BUSINESS 030

圖解吧檯設計

從屬性類型、功能尺寸、動線設計、照明材質，一本全解！

作者	i 室設圈｜漂亮家居編輯部
責任編輯	余佩樺
美術設計	王彥蘋、張巧佩
插畫設計	黃雅方
採訪編輯	許嘉芬、陳頡如、余佩樺、陳佳歆、張景威、李與真、劉亞涵、Joyce、April、Aria、Acme、Cheng
編輯助理	劉婕柔
活動企劃	洪擘
發行人	何飛鵬
總經理	李淑霞
社長	林孟葦
總編輯	張麗寶
內容總監	楊宜倩
叢書主編	許嘉芬

出版	城邦文化事業股份有限公司麥浩斯出版
地址	104台北市中山區民生東路二段141號8F
電話	02-2500-7578
E-mail	cs@myhomelife.com.tw
發行	英屬蓋曼群島商家庭傳媒股份有限公司城邦分公司
地址	104台北市民生東路二段141號2F
讀者服務專線	0800-020-299（週一至週五AM09：30～12:00；PM01：30～PM05：00）
讀者服務傳真	02-2517-0999
E-mail	service@cite.com.tw
劃撥帳號	1983-3516
劃撥戶名	英屬蓋曼群島商家庭傳媒股份有限公司城邦分公司

香港發行	城邦（香港）出版集團有限公司
地址	香港九龍九龍城土瓜灣道86號順聯工業大廈6樓A室
電話	852-2508-6231
傳真	852-2578-9337

馬新發行	城邦（馬新）出版集團Cite（M）Sdn.Bhd
地址	41, Jalan Radin Anum, Bandar Baru Sri Petaling, 57000 Kuala Lumpur, Malaysia
電話	603-9057-8822
傳真	603-9057-6622

總經銷	聯合發行股份有限公司
電話	02-2917-8022
傳	02-2915-6275
製版印刷	凱林彩印股份有限公司

版次	2023年11月初版一刷
定價	新台幣650元整

國家圖書館出版品預行編目(CIP)資料

圖解吧檯設計：從屬性類型、功能尺寸、動線設計、照明材質，一本全解！/i室設圈｜漂亮家居編輯部作. -- 初版. -- 臺北市：城邦文化事業股份有限公司麥浩斯出版：英屬蓋曼群島商家庭傳媒股份有限公司城邦分公司發行, 2023.11

面；　公分. -- (Ideal business ; 30)
ISBN 978-986-408-984-0(平裝)

1.CST: 商店設計 2.CST: 室內設計 3.CST: 空間設計

967　　　　　　　　　　　　112015218